國際政治夢工場

看電影學國際關係

VOL. II

沈旭暉 Simon Shen

MOVIE

&

INTERNATIONAL

RELATIONS

自序

　　在知識細碎化的全球化時代，象牙塔的遊戲愈見小圈子，非學術文章一天比一天即食，文字的價值，彷彿越來越低。講求獨立思考的科制整合，成了活化硬知識、深化軟知識的僅有出路。國際關係和電影的互動，源自這樣的背景。

　　分析兩者的互動方法眾多，簡化而言，可包括六類，它們又可歸納為三種視角。第一種是以電影為第一人稱，包括解構電影作者（包括導演、編劇或老闆）的政治意識，或分析電影時代背景和真實歷史的差異，這多少屬於八十年代興起的「影像史學」（historiophoty）的文本演繹方法論。例如研究美國娛樂大亨霍華・休斯（Howard Hughes）在五十年代開拍爛片《成吉思汗》（*The Conqueror*）是否為了製造本土危機感、從而突出蘇聯威脅論，又或分析內地愛國電影如何在歷史原型上加工、自我陶醉，都屬於這流派。

　　第二種是以電影為第二人稱、作為社會現象的次要角色，即研究電影的上映和流行變成獨立的社會現象後，如何直接影響各國政治和國際關係，與及追蹤政治角力的各方如何反過來利用電影傳訊。在這範疇，電影的導演、編劇和演員，就退居到不由自主的角色，主角變成了那些影評人、推銷員和政客。伊朗政府和美國右翼份子如何分別回應被指為醜化波斯祖先的《300壯士：斯巴達的逆襲》（*300*），人權份子如何主動通過《殺戮戰場》（*The Killing Field*）向國際社會控訴赤柬的大屠殺，都在此列。

　　第三種是以電影為第三人稱，即讓作為觀眾的我們反客為主，通

過電影旁徵博引其相關時代背景，或借電影激發個人相干或不相干的思考。近年好萊塢電影興起非洲熱，讓美國人大大加強了對非洲局勢的興趣，屬於前者；《達賴的一生》（*Kundun*）一類電影，讓不少西方人被東方宗教吸引，從而改變了他們的生活和世界觀，屬於後者。

本系列提及的電影按劇情時序排列，前後跨越二千年，當然近代的要集中些；收錄的電影相關文章則分別採用了上述三種視角，作為筆者的個人筆記，它們自然並非上述範疇的學術文章。畢竟，再艱深的文章也有人認為是顯淺，反之亦然，這裡只希望拋磚引玉而已。原本希望將文章按上述類型學作出細分，但為免出版社承受經濟壓力，也為免友好誤會筆者誤闖其他學術領域，相信維持目前的形式，還是較適合。結集的意念有了很久，主要源自多年前看過美國史家學會策劃的《幻影與真實》，以及Marc Ferro的《電影與歷史》。部份原文曾刊登於《茶杯雜誌》、《號外雜誌》、《明報》、《信報》、《AM730》、《藝訊》、《瞭望東方雜誌》等；由於媒體篇幅有限，刊登的多是字數濃縮了一半的精讀。現在重寫的版本補充了基本框架，也理順了相關資料。編輯過程中，刻意加強文章之間的援引，集中論證國際體系的整體性和跨學科意象。

香港人和臺灣人，我相信都需要五點對國際視野的認識：

一、國際視野是一門進階的、複合的知識，涉及基礎政治及經濟等知識；

二、國際視野是可將國際知識與自身環境融會貫通的能力；

三、國際視野是具備不同地方的在地工作和適應能力；

四、國際視野應衍生一定的人本關懷；

五、國際視野不會與其他民族及社會身分有所牴觸，涉及一般人的生活。

而電影研究，明顯不是我的本科。只是電影作為折射國際政治的中介，同時也是直接參與國際政治的配角，讓大家通過它們釋放個人思想、乃至借題發揮，是值得的，也是一種廣義的學習交流，而且不用承受通識教育的形式主義。

　　笑笑說說想想，獨立思考，是毋須什麼光環的。

目次

博物館驚魂夜
Night at the Museum

翻生侏儸館

時代	史前重構
地域	[1]美國／[2]地球
製作	美國／2006／108分鐘
導演	Shawn Levy
原著	*The Night at the Museum* (Milan Trenc/ Barron/ 1993)
編劇	Robert Ben Garant/ Thomas Lennon
演員	Ben Stiller/ Carla Gugino/ Dick Van Dyke/ Robin Williams

學習美國國情教育的美利堅擴張觀

　　普及電影《博物館驚魂夜》續集上映在即，在香港也算賣座，但論轟動程度，則不及美國本土。這是因為電影出場的一系列「動起來」的蠟像，全都是美國歷史教科書的必讀，卻不一定是苟延殘喘的香港歷史科必讀；電影影射的紐約大都會博物館也是美國學生必遊，比起特區博物館，也沒那麼門可羅雀。在香港大學歷史系年年都說要倒閉等一類外圍因素影響下，自不能期望有多少觀眾認出《博物館驚魂夜》的過半人物。然而，這些人物的選擇，其實具有別出心裁的連貫性，並非隨便從教科書找出阿貓、阿狗，而是以美利堅擴張運動的相關人事地物為主軸。就是無關美國本土、或是出生於美國立國千萬年前的古人，只要傾聽弦外之音，也可結合近代政府的現實主義外交和其他「實際情況」，被予以全新解讀，來迎合美國盎格魯撒克遜人的大國心態。也許，這就是美國「國情教育」的教法。這樣的史觀沉澱下來，學生容易接受美國例外論（American Exceptionism）的灌

輸，即認為美國精神和其他歷史實屬不可比，又相信其他歷史的弊端可以從美國得到救贖。一般香港觀眾讀不到美國教科書，只知道（其實在日本沒有多少看的）靖國神社歷史教科書和什麼通識「課本」，既是可惜，也是幸運。

一元硬幣的「下流無知少女」：愛國嚮導，還是賣國嚮導？

《博物館驚魂夜》裡，對我們最陌生的蠟像，當首推電影第一女配角──印第安人薩卡加維亞（Sacagawea）。薩氏是美金一元硬幣背後的肖像，好比香港回歸前的女王頭；雖說一元幣並未取代更著名的一元鈔，但美國人畢竟對她見慣見熟。何以薩卡加維亞享有如此殊榮？須知在她生活的18世紀末、19世紀初，美國才剛立國，版圖仍侷限於東岸一小片狹隘土地，整個北美洲中西部除了是各族印第安人的領土，還有英國、法國和西班牙的廣大殖民區，美國距離大國之路似是遙不可及。直到第三任總統傑佛遜當選，才一舉扭轉前任的相對保守作風。他先是從法國購買了相當於現在數個大州的整塊路易士安娜殖民地，再派探險隊到當時的中西部蠻荒地帶探險，訂下美國西漸運動（Westward Movement）的基調，將美利堅合眾國定位為橫跨兩大海洋的「兩洋共和國」。

1804年，探險隊──其實就是負責鋪墊白人帝國主義征服北美少數民族的遠征隊──隊長路易斯（Meriwether Lewis）和克拉克（William Clark）正式出發，經一輪招募面試、問一輪賣國問題，聘得年僅16歲、已淪為法國冒險家小老婆兼正在產子的少女薩氏，為印第安嚮導兼翻譯。在兩年「探險」過程中，據說她擔當了遠超於純翻譯的英勇／傳奇／醜惡角色，成了遠征隊和印第安人打交道的「外交

部長」，打交道的對象包括已成為族長的親兄長，這間接讓印第安人放鬆警戒、加速被征服的過程。當中種種事跡，多不足為人道，只是因為缺乏佐證、存有幻想空間，女主角才得以被浪漫化處理。

墨西哥印第安女嚮導，卻是國賊

　　薩卡加維亞死於1812年，死時只有24歲，也有一說是她只是隱姓埋名。經史家、小說家、政客、推理家、幻想家一干人等不斷加工，她不但成為白人和原住民之間的貌似沒有殺傷力的和平使者、友誼小姐，更變成合理化美國東岸白人西征的人格化符號，得以莫名其妙地晉身美國立國英雄之列，讓學生以為美國印第安人失去自己的土地，還得要感謝白人，一切，都是多麼的理所當然。可惜，同樣理所當然的是，她今天得以享有女王級殊榮，只是近年講求種族融和、政治正確修成的正果。既然她是美國史上最著名的印第安人、又是女人、又年輕，而且是協助白人的「善良土著」，在女國務卿和印第安州長紛紛粉墨登場、黑人總統和女總統呼之欲出的今日美國，怎可以不被升上自由女神臺？近年，中國愛提拔同時符合「下（海）、留（學）、無（黨派人士）、知（識份子）、少（數民族）、女（性）」條件的青年為領袖樣板，英雄所見略同，薩卡加維亞其實也是同一公式的榮譽出品，只不過當時的背景還沒有那麼完備罷了。

　　更諷刺的是，在美國教科書以外，墨西哥史書也記載了一名生平跟薩氏相當近似的墨西哥印第安土著瑪琳切（La Malinche）。她在16世紀曾擔任兇殘暴戾的西班牙征服者柯爾特斯（Hernan Cortes）的近身翻譯兼情婦，宣誓向西班牙效忠，替西班牙帝國征服言語不通的

中美洲阿茲特克（Aztec）古帝國，立下大功。後來瑪琳切成了現代墨西哥混血兒（Mestizos，麥士蒂索人）之母，卻普遍被今日墨西哥人視為賣國賊，只有被擲硬幣的份兒，哪有可能變成硬幣國母？

西部牛仔與羅馬大軍作戰：太抬舉了

《博物館驚魂夜》有一批迷你玩偶窮極無聊，整天在打仗，他們是名將屋大維（Octavius）領導的古羅馬兵團，和美國民間英雄「強人」史密斯（Jedediah "Strong" Smith）召集的牛仔大軍。這位我們同樣陌生的史密斯，也是美國西漸運動史的重要人物，活躍於薩卡加維亞之後，被傳頌的事跡同樣半虛半實。他本身是一名皮草商人，舉家移居遠方，這些人稱為「山人」（當時還沒有現代牛仔的概念），多是因利乘便的探險家。史密斯最著名的事跡是開拓了由東岸至西岸的「加州路線圖」，也是首個橫越北美中南部沙漠、從大西洋直達太平洋的美國白人，曾創下一個人在一年內捕獲668張貂皮的紀錄。不熟悉美國史的，不妨乾脆當他是北美版本的張騫通西域。史密斯的路線圖直接催生了加利福尼亞淘金熱，間接促成大量華工到美國當苦力，這就是汗牛充棟的西部牛仔電影的基本時代背景。在好萊塢電影中，參與西部大開發的山人／牛仔不但沒有絲毫道德問題，反而被視為英雄，總是處理得溢美百倍，水份甚多。

不過，對美國以外的觀眾，史密斯其實是一名典型流氓，利用無政府狀態的時空發跡、發財，在原住民當中的名聲也不甚好，他最後在1831年被印第安人擊斃，死時不過32歲。實在點說，不是這類性格的人，也不能在那時代創一番「事業」，但美國觀眾單看他在《博物館驚魂夜》的成龍式英雄形象，和他啟發了日後一眾牛仔率性行事

的貢獻，又怎會對他不生好感？

在美國西部開發前後，無論是白人清除西部印第安人勢力的戰爭，還是美軍吞併墨西哥大半土地的往事，在當時和後世，都被當作是「帝國主義行為」，唯有在國際政治夢工場，才變得光明正大。當史密斯領導的（史上不大存在的）牛仔「大軍」，足以和屋大維領導的、真實存在的羅馬兵團平起平坐，這已令美國牛仔這幫烏合之眾升格百倍，本土觀眾也許就以為當年美國霸佔西方土地的嘍囉，真的有古代羅馬帝國般正規、高效和組織化，從而忽略擴張時代土豪劣紳當道的史實。

美國史上三大牛仔：史密斯‧老羅斯福與小布希

電影中的美國蠟像既然有其歷史連貫性，交待了內部擴張，就到了對外擴張的時候。這部份的代表性蠟像，自然是電影最搶眼的正義朋友老羅斯福總統（Theodore Roosevelt）。他不但身為整個博物館的中央標記，也負責拯救和激勵主角，總之是國家的象徵。老羅斯福激勵小人物主角的臺詞，例如「我當年就是以這精神興建巴拿馬運河」之類，十分值得注意。他在一百年前興建巴拿馬運河的壯舉，正是美國由「內向型國家」過渡為「外向型國家」的轉捩點，自此美國不但成了整個美洲無可爭議的主人，也開始參與世界爭霸，發展了著名的「大棒外交」（Big Stick Diplomacy）。這是因為到了老羅斯福的年代，美國國力大為增強，而且按列寧帝國主義論的說法，「急須拓展出口市場」，從前閉關自守的門羅主義就變成消極。於是他運用自圓其說的邏輯，告訴國會，門羅主義的「精神」，不單是反對歐洲國家干涉西半球事務，而且還「推論」出美國有權主動干涉西半

球事務。這是一個國際關係的專有名詞:「羅斯福推論」(Roosevelt Corollary),自此一錘定音,宣佈美國轉型成為一個奉行干涉主義的國家。將這個推論和美國的理念配合,老羅斯福提出美國要「行使世界警察的權力」,這就是布希(Goerge W. Bush)單邊主義的雛形。

老羅斯福在美國史的地位原來已很高,這從他得以名列總統山四大肖像之一已可知一二。但「羅斯福王」(Theodore Rex)的名聲在喬治布希當選總統後,更被拔高得更超凡入聖,因為布希開宗明義以這位同屬共和黨的總統為偶像。當史密斯的傳人老羅斯福奠下霸權主義基礎,小布希將之發揚光大,反過來追捧前輩,再讓電影對羅斯福蠟像致敬,蠟像的嘍囉又包括了史密斯兵團,三大牛仔因果循環,報應不爽,天網恢恢,疏而不漏,互相追捧,一切盡在不言中。

尼安德塔人影射「他們」塔利班?

大幅介紹美國群雄以外,美國史觀也擅長吸納其他地區的次要人物,為發揚本土觀念和擴張主義服務,因此電影的原始人尼安德塔人(Homo Neanderthalensis)的蠟像,同樣予人不少聯想。尼安德塔人是現代智人(Homo Sapiens)出現前的生物,生活於冰河時期的歐洲,今已絕種,但其實也算不上百分之百的原始人,因為他們已擁有最基本的文化水平。經考古發現,他們甚至已有自己的喪嫁儀式和原始藝術品,和電影活像猩猩、只懂蹦蹦跳跳、對火光亢奮的那三頭類人猿可謂截然不同。他們被達爾文定律的「我們」淘汰,而不是體質較弱的「我們」被淘汰,據考古學家考證的原因,是因為尼安德塔人的發聲系統源自黑猩猩的單道共鳴系統,不能和智人一樣,發出清晰的什麼元音、聲母、韻母,這才影響了他們之間的文明發展和相互交

流。無論真相如何，在西方文學，「尼安德塔」一詞早已超脫於考古術語，變成了形容過時、古老、守舊的優雅修辭，同時也象徵未受教化的野蠻。在日常會話中，「你是尼安德塔人」，大概就是指稱野蠻未開化的意思。

911後，美國出兵阿富汗、搜刮賓拉登（Osama bin Laden），CNN等媒體就是以「穴居人」（caveman）來形容躲在巴基斯坦——阿富汗邊境的蓋達（al Qaeda）和塔利班（Taliban）份子，不斷繪製賓拉登在洞穴策劃襲擊的醜化性漫畫，聲稱要「把他們的洞穴炸到稀巴爛」，連國防部長倫斯斐（Donald Henry Rumsfeld）也被手下潛移默化，失言地以「讓你們回到石器時代」來威脅巴基斯坦總統穆夏拉夫（Pervez Musharraf）就範。洞穴前、洞穴後，石器前、石器後，這大概是美國外交史上首次以「穴居人」抹黑對手，希望從形象上尼安德塔化「他們」為蛇蟲鼠蟻的同類，暗示塔利班一類政權未經開發、不能發展正規文明，終會被社會達爾文定律（而不是達爾文定律）淘汰，希望學生提起尼安德塔人就想起賓拉登，將反恐戰爭演繹為「我們」人類與「他們」尼安德塔人的進化之戰，可謂費煞苦心，陰狠之餘，更見無聊。

電影的尼安德塔人顯得比真正的品種原始、低檔次得多，最有意思的是所有蠟像在作戰後都完好無缺，還能集體、歸隊、開通宵派對，連斷裂身軀的老羅斯福，也被自己暗戀多年的薩卡加維亞用萬能膠「救活」，唯有一具不識時務的尼安德塔蠟像被驕陽融化，頃刻灰飛煙滅。這看來不單是劇情需要，更是事出有因。

概念黃禍：匈奴王阿提拉「桃谷六仙化」

　　為貫穿美國擴張倫理的主軸，我們不得不提《博物館驚魂夜》比尼安德塔人更搶眼的「蠻人」：從畫中走出來的匈奴王阿提拉（Attila the Hun）。阿提拉生活在公元五世紀，祖先可能是從中原西遷到歐洲的匈奴人、也可能和他們無關，他的後代可能是今日匈牙利人祖先、也有說不相干，這是歷史學家的懸案。我們確定的，是阿提拉的部族是參與毀滅羅馬帝國的眾多蠻族之一，他本人當時以殘暴著稱，但也是亂世的一代明君，起碼比起中國史上的一般匈奴王望之似人君，治績也比當時腐敗透頂的羅馬將軍似模似樣，畢生兩大代表作是攻陷西羅馬首都，並在新婚之夜離奇暴斃。西方稱阿提拉的馬鞭為「上帝之鞭」（Scourge of God），即上帝對整個西方文明的懲罰，這典故已變成西方文學的專有名詞。

　　阿提拉可說是被西方流行文化扭曲得最嚴重的形象之一。他是西方眼中最早的「黃禍」，比起後起之秀成吉思汗，「為禍」要早上千年，和他有關的一切，都被滲入後來亞洲暴君的影子，「阿提拉」變成了概念黃禍集大成，令他流傳下來的形象越來越糟、越來越特異。他在電影雖然已算有情有義，但卻無故被說成和《笑傲江湖》的桃谷六仙一樣，喜歡和數個部曲一起用活人玩「五人分屍」；儘管他懂蠻語，看來比正牌尼安德塔人更缺乏文明，教人想起經典電腦遊戲《文明霸業》系列那些好勇鬥狠、但被程式設定只懂埋身肉搏的匈奴人，這些都是與史實不完全符合的想像，也是哈佛大學教授約瑟夫・奈伊（Joseph Nye）所謂「軟權力」的展現。

　　電影的阿提拉是東方人，貌似成吉思汗（乃至今日華人），似

乎是欲蓋彌彰的影射。真實的阿提拉其實頗為西化，血緣更接近中亞和西亞，在一些古代歷史畫冊，有時更乾脆被安排以西方人種的面貌出現。只是華人都知道成吉思汗，卻不太懂誰是阿提拉，所以借用「成吉思汗化」的阿提拉來演繹概念黃禍，美國學生固然笑哈哈，華人也容易接受，保準一塊兒笑。當中國再成為黃禍，普及電影的阿提拉形象肯定會更豐富，屆時匈奴王愛吐痰，也許還有辮子，保證教人絕倒。有鑑於此，張藝謀大師還不讓虎豹別墅的蠟像「活起來」，就愧對他心目中的英雄了。

小資訊

延伸影劇

《博物館驚魂夜 2》（*Night at the Museum II: Escape from the Smithsonian*）
（美國／2009）
《恐怖蠟像館》（*House of Wax*）（美國／2005）

延伸閱讀

Lies My Teacher Told Me: Everything Your American History Textbook Got Wrong (Loewen James/ New Press/ 2005)
The Making of Sacagawea: A Euro-American Legend (Donna Kessler/ University of Alabama Press/ 1999)

封神榜之鳳鳴岐山〔電視劇〕

The Investiture of Gods

時代 公元前1050-前1046年
地域 中國（商代—周代）
製作 中國／2007／40集
導演 金國釗
原著 《封神演義》（許仲琳／16世紀）
編劇 程龍香
演員 范冰冰／周杰／馬景濤／劉德凱／關禮傑

封神榜之鳳鳴岐山〔電視劇〕

通天教主的「唯物仙人論」大翻案

　　內地拍攝的《封神榜》40集連續劇《鳳鳴歧山》，無論是內容還是特技，都比港產無線電視製作的《封神榜》優勝得多，這不足為奇。當TVB聚焦於哪吒等人的十兄弟式兒戲「故事」，方便觀眾開飯局，內地《封神榜》卻另闢蹊徑，以有情有義的「情癡」紂王的心路歷程貫串劇情主軸，不斷以人力能變天、「與天鬥其樂無窮」的毛派唯物觀點，修正原著「天命不可違」的宿命論，更對仙人鬥法的結局作出徹底改寫，大刀闊斧卻又不是天馬行空，這對原著的改編就顯得甚有翻案意味，而且有大量政治訊息，教人想起《雍正王朝》、《走向共和》等早前轟動一時的近代歷史劇。內地劇集往往比那些所謂「史詩式」電影更堪細味，這趨勢就值得注意了。

讀者對「布希式大義凜然」反感

　　根據明代許仲琳的原著（一說作者是道士陸西星），《封神榜》不但是商滅周興的人間改朝換代（其實近代史家已確定商周兩國屬於並存、與及大致上的並尊關係），也是兩大道教仙人陣營的空前鬥法。協助周國的一方稱為「闡教」，以元始天尊為教主；協助商朝的一方是「截教」，領袖是通天教主，即日後的靈寶天尊。他們二仙，加上大師兄老子（即太上老君），在《封神榜》的道統，就是宇宙創造者鴻鈞老祖（一說即盤古）的三大徒弟，是為日後道教寺廟被廣泛供奉的「三清」。在小說中，因為老子和元始天尊站在同一陣線，闡教又得到頂級高手「西方教主」接引道人（即未來的佛教領袖）和他旗下的準提道人（一說即《西遊記》孫悟空的業師須菩提祖師）相助，致令通天教主一系幾乎被全殲，弟子紛紛被殺後再被「封」為神，即要在天庭有固定職司地打工，受天庭玉帝管制、忙忙碌碌，不像其他闡教仙人那樣無所事事，有空喝酒泡妞，逍遙快活。

　　根據傳統演繹，闡教「知天命」，所以逢凶化吉。但在不少讀者看來，「逆天行事」的截教，除了站錯邊以外，並無什麼過惡，行事也頗為光明磊落，反映他們有意在現有的物質空間安守本份，卻經常被「正義」的一方無故針對，都暗暗為有教無類的通天教主不值。這就像另一神怪經典還珠樓主的《蜀山劍俠傳》，只要出身旁門左道就是罪、就要形神俱滅，自居正派的峨嵋弟子對敵方前輩毫不尊重，也確是欺人太甚。於是讀者看來「正派」角色都假得像政客，說的話大義凜然得像布希，令人反感，反而邪派人物都是性情中人，讓人同情。這些情緒，在網路世界的封神討論區中可謂表露無遺，是為主流

意見，相信在開拍《封神榜》連續劇以前，編劇有意為截教安排較好的出路，是做過資料蒐集的。

雲霄娘娘抗拒宿命修成正果

到了第三十集前後，最震撼人心的翻案出現了。話說截教在通天教主座下，有四大弟子——多寶道人、金光聖母、無當聖母、龜靈聖母，但小說最出風頭、最厲害的第二代仙人，還是隱居仙島潛修的雲霄娘娘、碧霄娘娘和瓊霄娘娘三姊妹。三仙姑擁有兩件亙古至寶「混元金斗」和「金鉸剪」，在師兄趙公明被闡教援手陸壓道人咒死後，毅然擺下祕密武器「九曲黃河陣」，居然將元始天尊座下、對其他教友所向披靡的十二大弟子全部擒獲。眼看功成在即，最後老子和元始天尊這兩大超級元老一同出現，以長輩姿態聯手破陣，結果三仙姑一同被殺，死後被封為掌管人類投胎轉世的「注生娘娘」。三仙姑的下場讓人感到不值，一來因為雲霄娘娘已顯得相當知天命，不斷勸兄妹不要管塵世的事，對闡教眾人又手下留情，甚有分寸，卻完全沒有善報；二來老子和元始天尊以高一輩的尊貴身份以大欺小，毫不猶豫地置人於死，反而通天教主從無越級攻擊小輩的不光彩紀錄，卻被師兄佔便宜；三來三仙姑下山有其合理理由，就是為兄長趙公明報仇，因為趙公明的法寶「定海珠」確是被闡教燃燈道人搶去據為己有，並且又是以「天命」為由，說只有「正派」仙人才配擁有至寶，難怪令人為之氣結。

上述結局在劇集《封神榜》終於出現了大逆轉。根據內定編劇安排，雲霄娘娘已成了功力和元始天尊不相上下的一級女仙（可反證通天教主功力之高），但依然謙恭退讓，輩份分明，在「九曲黃河

陣」也沒有全力和元始天尊週旋，因此感動了師伯天尊，結果碧霄娘娘雖然被殺、卻被雲霄以祕方救活；瓊霄娘娘只被壓在山腳五百年，沒有致命；雲霄則獲准返回名山修煉，元始天尊更承諾將所有寶物歸還給改過自新後的三仙姑，總之一切大團圓結局。這樣的安排除了是順應民意，也隱含深厚的政治哲學基礎，因為這顯示了天命並非不可違，相助商朝的仙人只要道德高尚、行為得宜、建構好退路，依然可避過封神榜留名，反映物質世界並非完全根據造物主心意行事，讓三仙姑毋須白白浪費千年修煉的苦功，這可看成是略帶唯物傾向的史觀（當然不是徹底的唯物論），取代曾被毛澤東嚴詞批判的唯心史觀的得意傑作。此外，電視劇還有不少類似照顧觀眾感情、抗衡原著宿命主義的改動，例如道德高尚、義氣深重的紂王之子殷郊，一度拿了師傅赤精子的獨門法寶「陰陽鏡」和「八卦紫壽仙衣」回歸商朝，連師傅也給打敗，在原著自然要被師門大義滅親，在劇集卻被改成獲師門原諒、選擇棄暗投明，成了滅商的內應。

連宿命殺劫也可以蒙混過關

　　總之，在內地版本的《封神榜》，周滅商不止是天命，也是神人共同努力、詭計百出的成果，「天命說」不過是宣傳伎倆，就像美國戰勝冷戰後說這是蘇聯反民主、反自由的「天命」。中國在當代國際體系，隨時有可能會一個不留神被西方當成商朝，那時它的一切善政、和平崛起的良好意願都不再相干。因此在內地編劇眼中，為人為己，那能接受《封神榜》原著的價值觀？怎能不鼓勵通天教主的抗爭理想？何況，通天教主同樣愛好和諧，這是十分重要的。

　　根據同一邏輯，雲霄娘娘修成正果的結局，也解決了闡教元始

天尊座下十二仙人要受苦的劇情需要。根據劇集交待，由於雲霄心存善念，雖然困住十二仙，卻不願意下重手損耗他們的功力，於是闡教眾人遇到天命的「劫」，卻又適可而止地毋須繼續被激起無名「殺劫」，他們成仙的考驗和苦難，就宣告告終。這是說，就是天命加諸了若干要求，人力還是可以用取巧的方式蒙混過關，這也是對宿命的嘲諷。由於劇情作出了這樣重大的改動，頂級仙人參戰的需要幾乎已不再存在（當然仙界新手們還要以戰養戰），於是原著後半部精彩紛呈，但慘烈異常的一大段仙人鬥法，包括通天教主親自佈陣並落場指揮，要敵方四大高手聯盟才能破的「誅仙陣」和「萬仙陣」，似乎都再也沒有需要出現。當然，《封神榜》正拍攝續集《武王伐紂》，說不定編劇對這兩陣的需求欲罷不能，這也是應有的商業考慮。但按照正常邏輯推論，當闡教諸仙的劫難如此了斷，截教就應得以保存元氣，而沒有了那兩大仙陣，製片商也可省回不少特技費，同時避免獻醜。

動物妖仙趕盡殺絕：由影射宦官到平權運動

假如《封神榜》沒有了「誅仙陣」和「萬仙陣」，會有什麼影響？根據原著，在萬仙陣大戰中，老子和元始天尊聯同西方教兩大高手聚殲截教「萬仙」，通天教主的嫡傳弟子金光仙、靈牙仙、虯首仙等雖然有和闡教十二仙不相上下的實力，卻寡不敵眾，慘被打回獅子、大象和金毛吼的原型，在闡教大老授意下，淪為文殊、普賢、慈航道人的坐騎（他們三人日後都西瓜靠大邊投奔佛教，慈航即觀音菩薩），極盡侮辱之能事——據說通天教主的一大罪名就是收徒太濫，然而，這也可以說是他有教無類，難怪日後獅、象、吼在《西遊記》

先後多次偷走下凡，化為妖精，在獅駝嶺等地通過玩弄孫悟空和取經人，找回自己原有的尊嚴。另一位截教中道行更高的烏雲仙則現出金鰲的原型，被西方教主用法寶六根清靜竹「釣」到西方，名為送牠（他）到那裡享福，實則被當作寵物擺設來獻世，實在是相當惡毒的宣傳伎倆。下場最慘的還是通天教主四弟子龜靈聖母，牠（她）雖然是炎帝時代已得道、對倉頡造字有功的母烏龜，卻又是因為什麼不知「天命」、「非修行根滿之輩」，屢屢成為元始等人的嘲笑對象，不但同樣被敵人打出烏龜的原型，更不慎在對方的獻俘過程中硬生生讓蚊子吸乾致死，堂堂上仙慘變龜苓膏，教人憤慨。這些下場除了讓人同情截教仙人和再也抬不起頭的通天教主（他日後怎樣面對騎上弟子金光仙的後輩菩薩？），也有涉及唯物、唯心以外的另一種現代政治不正確：原著豈非要說凡是動物、乃至女人，無論歷盡多少艱辛，都不能修成正果？當然，這是有例外的，例如元始天尊也有動物弟子白鶴童子，但級數和烏雲仙等就不可相提並論了。

為什麼明代的《封神榜》作者要對截教、女人和動物斬盡殺絕，而現今內地劇集卻又願意翻案，對他們網開一面？大概這是因為在哲學和文學需要以外，這些劇情安排，也和不同時代的政治氣候有關。無論是《西遊記》也好、《封神榜》也好，表面上主軸是尊佛抑道也好、尊道抑佛也好，它們對道教的描述，都鮮明地影射了明代皇帝以「好玄學道」來借題發揮的奢侈風氣。當時各式真真假假的「法寶」和「丹藥」經常出現在大明內宮，因此代表「正派」的玉皇大帝或元始天尊形象道貌岸然、不討人歡喜，可謂自然而然的情感寄託，此其一。明代宦官為禍甚烈，士大夫其實就是將他們看成是勉強修成人道（而又不能行人道）的妖怪，卻無可奈何，表面上還是稱之為大臣，心底裡卻希望他們打回不人不妖的「原形」，讓他們脫掉褲子當

眾受辱。因此「反動物仙人」和「反宦官」就找到了政治聯繫，愛護動物人士絕對不宜觀看《封神榜》，東林黨人卻會看得拍案叫絕，此其二。不過，這些含義到了現代，都已不合時宜，更產生了反效果：以「天命」為名排斥異己的闡教，看來就似立國時強調「命定擴張論」（Manifest Destiny）的美國，硬銷天命的元始天尊怎麼看都有點像布希，因此形象必須重新塑造。通天教主之下的動物仙人居於同一宇內，現在看來則有點像多民族國家的不同種族，我們必須政治正確地「一視同物」，讓動物有和人類平等的結局，帶頭大搞平權運動，才不致出現「大人類主義」——因為在現實世界，中國人是需要和洋人平起平坐的。

展望未來：通天教主大報復‧元始天尊變奸角？

無論內地同一公司製作的《封神榜》續集能否延續上述精神，還是已翻案的內容會被新班子重新翻了回去，我們也可從坊間其他渠道，閱讀當代中國百姓怎樣為這經典文學齊齊翻案。除了單單借評論小說來借古諷今，有內地網友還越俎代庖，在大結局的基礎上續寫《封神》。例如網上一部還在連載中（但近期似乎後勁不繼）的極長篇原創章回小說《金玉仙緣》，作者「引峰」就是「順應民意」，講述通天教主復興截教的故事。在故事中，通天教主擺脫了師傅鴻鈞老祖的禁制枷鎖，振臂一呼，讓所有在天庭被封神的舊部一一歸隊，被打為原型的動物仙人也紛紛變回人型，原已被封為正斗母神的金靈聖母等截教高足大放異彩，這時候輪到闡教群仙出現大浩劫，連老子和元始天尊也被通天教主收服在法寶內，甚至玉帝的女人瑤池金母也險些被通天再傳的妖精弟子輪姦……雖然最後結局（似乎）還是反不勝

正，故事情節也略帶牽強，但作者已貫徹了反宿命、要政治正確的翻案民意，而且別出心裁地安排截教正名為道教來調侃「天命」，仍是有其代表性的。類似的《封神》新傳不但出現在中國網路世界，也出現在日本市場，代表作是漫畫《仙界傳封神演義》。這部漫畫還是根據原裝故事發展，不過高明地將元始天尊設定為性格陰沉、深不可測的半奸角，他的目的就是通過封神來整肅仙界秩序、順道排除異己，妲己則變為履行元始天尊陰謀的無助傀儡。結局是姜子牙發現了師傅元始天尊的封神大陰謀，兩人最終反目成仇——這樣演繹「天命」不但合乎現實主義的常理推斷，也和中國網民的民意暗合。

由此可見，《封神榜》的翻案內容揉合了下列元素：內地同胞對古典名著基本道德設定的顛覆，對日本惡搞文化的接受改造，對獨立思考能力的（彈性）追求，與及對權威的曲線挑戰，這些都不是港人單看劇集容易理解的。假如要求無線編劇從頭改編一次，我們擁有的神魔大概還是十兄弟和肥田，不進則退，也許，這才是我們的天命。

小資訊

延伸影劇

《封神榜》[電視劇]（香港／ 2003 ）
《封神榜》[動畫]（臺灣／ 1975 ）

延伸閱讀

《金玉仙緣》（弘烽／小說閱讀網連載／ 2006 ）
（ http://www.readnovel.com/partlist/10589 ）
《翫・封神：66 個你所不知道的封神演義之謎》（王勇／咖啡田出版社／ 2005 ）

鍾無艷
Wu Yen

時代	公元前319-前301年
地域	中國（戰國時代—齊國）
製作	香港／2001／100分鐘
導演	杜琪峰／韋家輝
編劇	韋家輝／游乃海／黃勁輝
演員	梅艷芳／鄭秀文／張柏芝

鍾無艷

歷史文法ABC的反面教材

2001年上映的《鍾無艷》娛樂性相當豐富，梅艷芳的反串演出讓人拍案叫絕，每次在電視臺被重播，都叫人回味。一般觀眾都不會深究這類娛樂電影的歷史是否正確，但它的歷史文法謬誤，而不是周星馳式故意營造的所謂後現代錯位，卻未免兒戲得過份，足以作為中學的找不同教材。

齊宣王的「太太太太太公齊桓公」？

鍾無艷在中國歷史上真有其人，她並非姓鍾，而是武俠小說偶見的複姓「鍾離」，來自名叫「無鹽」的地區，名字輾轉流傳，就成了「鍾無艷」。相傳她相貌極醜，自她以後，醜婦統稱「無鹽」（像金庸小說《倚天屠龍記》的「毒手無鹽」丁敏君）。然而，鍾無艷勇謀兼備，四十歲後才下嫁戰國時代的齊宣王田辟疆（即中學

課程孟子的〈齊桓晉文之事章〉的遊說對象），老蚌沒有生珠，卻幫助齊宣王成就了一代東方霸業。這段本來已很虛的史實被民間不斷加工，「夏迎春」、燕王等枝節人物相繼進入鍾無艷體系（史上齊宣王最得意的事跡就是幾乎滅掉燕國），令故事成為粵語長片的熱門題材。梅艷芳曾表示，她反串齊宣王的演技，不少是參考1962年新馬師曾、于素秋主演的舊版《鍾無艷掛帥征西》，難怪她的演出頗有新馬影子。

2001年版《鍾無艷》的問題，不單是出在整個歷史背景，而是出在根本的歷史文法。先說時代背景。電影介紹齊桓公為「齊國開國國君」，但連中一教科書都有下列記述：齊國是周武王分封予功臣姜子牙的封國，著名的齊桓公姜小白作為東周初年的春秋五霸之首，已是齊國第15任國君。何況就是姜子牙也不會被稱為「開國國君」，因為齊國的封國性質是受封的、被動的，並非自己所「開」，反而一些蠻荒部落酋長開國後多年，子孫才受冊封，他們才有資格說一個「開」字。

中學教科書重讀：田氏代齊、吳起仕楚……

齊宣王稱齊桓公的鬼魂為「太太太太太公」，不時在祖墳前以孝子賢孫姿態向這位「祖先」求助，是一個更大的漏洞。中一教科書同樣有記述「田氏代齊」的故事：公元前386年，齊國權臣田和在家族長期架空國君的背景下，終於形式上受傀儡周天子冊封為「新齊國」國主，是為齊宣王真正的祖先——齊太公。齊桓公的姜氏家族，反而是齊太公田氏家族的宿敵，假如齊桓公泉下有知，只會施法讓姓田的亂臣賊子齊宣王滅族。齊宣王的祖父田午沒有稱王，理論上還是

周朝臣子，倒也是叫齊桓公，史稱「齊桓公午」（前400-前357），以便和姓姜的那位區別，但年齡明顯不足以成為電影所稱的「老鬼」，相信編劇也不一定知道這位「後齊桓公」的存在。

同類問題，還有戰國名將吳起的無厘頭露面。史上的吳起（前440-前381）是楚國復興最大功臣，早年曾建議魯國攻齊，又曾與齊國的孟嘗君爭奪當魏國丞相，幾乎各國都侍奉過，偏偏就是沒有在齊國當官的經歷。何況他死於公元前381年，死得甚慘，而當時齊宣王（前350-前301）還未出生。此外，電影的齊宣王「丞相」林雪先生，居然是飾演春秋中期齊靈公的名相矮子晏嬰（？-前500），隨意得更恐怖，在此不贅。

「我齊宣王」鴻福齊天？

上述失誤、錯漏，對港產片來說也許無傷大雅，但這部電影的粗疏，還在於更基本的文法。這類問題，筆者曾在本系列第一冊談論張藝謀的《滿城盡帶黃金甲》時觸及，例如流行文化常忽視的「王」、「皇」之別，但相比起《鍾無艷》，則是小巫見大巫。在電影中，梅艷芳對著鏡頭不斷自稱「我齊宣王」，但宣王屬封建制度的「諡號」，即子孫在祖先死後對先人的評價，也就是英語開宗明義的身後的「Posthumous Name」，不可能在先人未死時出現，因此「宣王」不可能成為自稱。諡號並非君王專利，所以齊桓公身為周朝臣子，也享有「桓」諡，但太祖、高宗等「廟號」則屬於君王獨家所有，只要齊國國主一天名義上臣服周室，一天就不能有廟號。那麼君主、王室應如何稱呼自己？理論上，他們在生時，有自封的「尊號」，未死時要自稱、被稱，使用的應是尊號，但在宗教和外交儀式

以外，又長又臃腫的尊號一般極少被使用，例如慈禧太后的尊號就有數十字，而且字義極度重覆，恐怕連李蓮英也不能倒背如流。眾多帝王中，唯有張藝謀情有獨鍾的嬴政可親口說「我秦始皇帝」，因為他認為諡號系統造成「臣議君、子議父」的不敬，明令廢止，不過他已決定皇帝要自稱「朕」，也毋須再「我」了。秦始皇定下後世自稱二世皇帝、三世皇帝的規矩，雖然只流傳了一代（連秦二世的繼任人子嬰也不敢稱「秦三世」，情願退回到「王」的稱號），原理卻和西方君主自稱「威廉一世」、「伊莉莎白二世」的做法頗為相像，都是君王在生時的稱呼，也顯示了君主制度延綿不絕的歷史縱深。後來明清兩代，皇帝只用一個年號，康熙、洪武等，就成了皇帝在通俗小說的別名。總之，齊宣王自稱、被稱宣王都是不可思議。

何況要是電影的齊宣王真是一個昏君，他就很可能被推翻、被罷黜，屆時只會得到「殤」、「哀」、「幽」一類下諡，或乾脆被稱為「廢王」，甚至什麼諡也沒有。例如齊宣王之父齊威王正式脫離周室、把齊國建成「王國」前，即有一名政績欠佳的齊國國君死後被稱「齊廢公」。有趣的是，《鍾無艷》安排了「晏丞相」、「田將軍」、「史官」、「諫官」四位大臣隨侍齊宣王四側，「史官」在一般電影難得有如此「顯赫」地位，理應為難得發市的歷史學家爭光，想不到卻連最簡單的記史ABC也不懂，難免讓讀歷史的人若有所失，空歡喜一場。

金庸筆下郭靖稱當朝皇帝「理宗」

也許上述問題傾向吹毛求疵，它們當然也不是單在港產片才出現。隨手翻起大師金庸的《神鵰俠侶》，讀至第21回「襄陽鏖兵」，

講述郭靖隻身走到蒙古軍營和忽必烈見面，也有如下對白：「不錯，理宗皇帝乃無道昏君，宰相賈似道是個大大的奸臣」。這句話出現在哪時？按情節重構排序，當時忽必烈還是一個王子，蒙古大汗是郭靖結拜安答拖雷之子蒙哥，死於1259年，他的死，是《神雕》第39回結局前藝術加工的重要情節，因為蒙哥被安排成被楊過在襄陽守衛戰的戰場上所殺。宋理宗趙昀在位近四十年（1224-1264），集所有亡國之君特徵於一身，是南宋亡國的關鍵人物，他死時，忽必烈已當了蒙古大汗，南宋末日風已是路人皆知。換言之，上述對話發生時，理宗必然是當朝君主，他的諡號還未出現。當然，金庸使用「理宗」只是方便通俗小說行文，正如《鹿鼎記》也是通篇稱當朝皇帝為「康熙」，但在第一人稱的對白稱呼活人的「諡」，讀者畢竟還是看得不太自在。

至於下一句「宰相賈似道是個大大的奸臣」的「宰相」，看似有歷史文法問題，不過這明顯是作者的故意安排，同樣值得解讀。歷史上，「宰相」這名詞甚少成為正式官銜，因為政府行政首長的名目經常改變，較常出現的有「丞相」、「司徒」等，南宋權臣賈似道的正式官職即為「右丞相」。然而，不管正式官名如何，民間一般慣稱當朝百官之首為「宰相」，甚至在明清兩代廢相、集權皇帝一人後，依然習慣稱地位比從前低得多的軍機大臣為相，但這慣稱不可能在官式場合堂而皇之出現。

不少清宮歷史劇都有軍機大臣在朝廷自稱「當朝宰相」的場景（例如內地歷史電視連續劇《雍正皇朝》的軍機大臣張廷玉），這樣招搖是不可能的，特別是對謹慎的明清官員來說，這是「僭越」，甚至可能引來殺身之禍，起碼被彈劾是免不了。但郭靖作為布衣，依從民間慣例稱賈似道為「宰相」則十分合理，假如稱正式官稱「丞

相」，反而顯得突兀了。大概是民間太愛當「宰相」的關係，太平天國的農民政權倒誕生了大量「宰相」，最初只有各王屬下的高層才是「宰相」（數量已嚴重貶值），後來甚至凡是處理文書職務的都稱「相」，按同樣準則，閣下辦公室的那位祕書老姑娘也是堂堂宰相，這更是歷史的玩笑了。

Phone-in鍾無艷化：歷史課程甲乙部分家後遺症

這些例子順手拈來，在通俗作品幾乎俯拾皆是。為什麼我們對歷史基本文法特別陌生，甚至比起對歷史常識還要陌生？原因自然眾多，但中國歷史課程的設計，必然是主要部份。在西方，歷史課程一般將流水帳故事和制度建設按同樣比例授課，例如講述美國立國時，既會說華盛頓杜撰的櫻桃樹一類無聊神話，也會談及美國憲法設計的互相制衡、總統選舉的間接代表原則。但在筆者年代的中史科，似乎到中三都是以情節取勝的story-telling為主，不少中史老師都當這是古代的街頭說書。就是會考課程，也只安排什麼「乙部」講述典章制度、思潮源流、經濟發展等宏觀體制，留給「甲部」講故事，這些故事卻要求有單一的演繹，結果「考核」這些故事的方式往往十分困難，特別不適合多項選擇題方式發問。例如會考中國歷史有這樣一問：「清廷在××××期間，採取了最明顯的行動遏止地域主義的擴張」，選擇包括A：晚清改革；B：自強運動；C：百日維新；D：義和團起事。這些選項的名字，首先就不符合同質性的原則，因為「維新」和「起事」嚴格來說都有輕微傾向性，這兩種傾向性卻是相反的，不應出現於同一題目的選項內。在西方，為了政治正確，多會一律稱之為中性的「Reform」（改革）和「Incident」（事件）。這並

非重點，重點是這問題字面上根本沒有說明問的是動機、還是成果。清廷勉強可以在其中一段時期「相對最注意遏止地域主義的擴張」，我們也可以說清廷在其中一段時期「遏止地域主義的擴張的成效最明顯」，但「採取了最明顯的行動遏止地域主義的擴張」則語焉不詳，例如「義和團起事」期間，出現了地方勢力自把自為的《東南互補條約》，清廷前後卻又分別殺了好些支持義和團或鎮壓義和團不力的地方長官，人頭落地的「明顯度」甚高，那答案是否就是D？又似乎不是。長期在這樣形式的題目中生存，不把正常人的獨立思考能力完全抹殺才怪。

何況「乙部」只佔長問題的不重要比率，也不被包含在多選題內，一向不被重視，學生和老師都往往含混過去；現在連科目也被取締，更不用說了。到了高考和大學，雖然宏觀式題目和西方開始接軌，但不少學生還是習慣了背誦和考據枝節，就難免見樹不見林。什麼是封建制度一類問題，其實和什麼是民主制度一樣關鍵，但在如此章法設計下，封建只能是皇帝，民主只能是普選，其他定義都無人理會，也無人需要理會，我們的社會，也就失去了討論的基本文法，結果電臺phone-in節目（編按：臺灣稱call-in節目）難免「鍾無艷化」，「我齊宣王」就充斥公共領域了。

說到底，「正常」香港人是不會在大學繼續讀歷史的，一般人對歷史的基本認識就是來自中學的點滴，而且還是被閹割的點滴。結果，香港人的歷史文法觀，就像老一輩唐人街華人沒有文法的「清語」Chinglish，也許足以溝通，但不足以媾／溝、也不足以通。繼續下去，下一代難免像《鍾無艷》編劇那樣，只得到一些非脈絡的名人故事大雜燴，接著自己的加工，又走進其他人的雜燴，周而復始，萬象卻不新。現在歷史科成為政治爭端的最前線，前景更見坎坷。假如

《鐘無艷》列入新版通識教育大綱，作為港人歷史視野的樣板，反而是實至名歸了。

小資訊

延伸影劇

《齊宣王與鐘無艷》（香港／1949）

《鐘無艷掛帥征西》（香港／1962）

延伸閱讀

《戰國史》（楊寬／上海人民出版社／1980）

《歷代人物謚號封爵索引》（楊震方，水賚佑／上海古籍出版社／1996）

貝武夫：北海的詛咒

Beowulf

魔戰王：貝奧武夫

時代	公元507年
地域	丹麥─西蘭王國（Sealand）
製作	美國／2007／115分鐘
導演	Robert Zemeckis
原著	*Beowulf*（不詳／約9世紀）
編劇	Neil Gaiman/ Roger Avary
演員	Ray Winstone/ Anthony Hopkins/ Angelina Jolie/ Crispin Glover/ John Malkovich

反英雄、愛妖怪的政治正確翻案風

對（包括筆者在內的）不是唸英國文學的凡夫俗子來說，貝武夫（Beowulf）並非耳熟能詳的名字，印象中不過是一介普通英雄，其故事曾多次被搬上銀幕，不過早前上映那齣同名電影，且不論是否作為電腦3D加工的示範作，單論劇情，也不能以平平無奇的英雄片視之。畢竟在當代社會重拍古典英雄，無論在中外，都越來越逃不過現實政治，像近年內地掀起歷史翻案熱，連重拍《封神榜》也改了結局，《貝武夫：北海的詛咒》刻意偏離原著古詩，自由發揮結局，何嘗不是有意翻案，搞借古諷今？

丹麥神話吸納到英國文學

相傳貝武夫活躍於公元6世紀，那是羅馬帝國覆亡後，蠻族立國、梟雄並起的所謂「英雄」時代。正史文字記載甚少，卻出現了大

量魔島屠龍、巫師鬥法、怒打怪獸的傳說，可說是西式武俠小說的盛世（武功比改版後的金庸小說不切實際得多），也教人想起中國商末周初《封神榜》的神魔大戰。也許因為怪獸都到了歐洲，6世紀的中國已是南北朝末期，信史處處，再也沒有妖怪願意出現了，寂寞了許多。在這背景下，彷彿什麼人都可以成為英雄，甚至只要殺條老虎就成了。但發展下來，當我們對「英雄」賦予越來越多的要求，那些成名得早的老牌英雄就開始地位不保，貝武夫正是其一。

相傳他的故事出自古典敘事詩句，全詩長達3182行，以古英語書寫，是現存最古老的英語文學作品。這位貝君並非土產英國英雄，而是北歐斯堪地那維亞半島傳入的舶來品，相傳來自瑞典南部的哥特蘭王國（Geatland），一說他還是堂堂王子，後來在位於今日丹麥的西蘭王國稱王，故事大綱早在6世紀以「半信史」方式傳入英格蘭。什麼哥特蘭、西蘭，當時都是獨立王國，今天雖然被併入各國，但仍採用北歐同一款式的十字區旗，這是後話。後來丹麥維京人以魔盜王姿態一度跨海統治英格蘭，不少丹麥英雄都被迫「入籍」英國，事跡被英國文學家隨意吸納、加工，在公元9世紀前後，貝武夫才真正聲名大噪。在20世紀，詩篇得到後來被改為電影的《魔戒》（*The Lord of the Rings*）作者、本身也是文學學者的托爾金（T. R. R. Tolkien）大力推薦，認為它具有探討英雄步入老年的人生哲理（這也是《魔戒》主旨之一）。《貝武夫：北海的詛咒》在權威效應下得到第二春，並成為英國文學教材。自此《魔戒》面向大眾，這效應就變成明星效應，閱讀《貝武夫：北海的詛咒》原文的讀者才逐漸多了起來。

利用英雄反英雄

　　這電影將貝武夫刻劃成傳奇人物，安排他裸體打怪獸的一幕，不單是炫耀電腦技術，也充滿神話式、日耳曼民族的陽剛崇拜（哥特蘭人是日耳曼一支），教人想起份屬同族的希特勒納粹審美觀、裸體體操、同志熱愛的肌肉男電影《300壯士：斯巴達的逆襲》（*300*），與及惡搞後者士兵為同性戀兵團的《這不是斯巴達》（*Meet the Spartans*）。但上述背景卻不過是為了襯托、揭露英雄自私的凡人一面，目的是用來反英雄。例如電影通過貝武夫隨員的說話，暗示他經常誇大戰勝水怪的數目，已足見此人不夠光明磊落。後來「英雄」為了名譽、財富和女妖妥協，謊稱殺掉妖怪母子，這時他的誠信已完全破產——不像原著史詩，女妖倒真的被貝武夫殺於湖中，英雄就是英雄。貝武夫脅功回朝，隱隱向世叔輩老王霍格（Hrothgar）逼宮的情節，雖然只以曲筆暗場交待，但他淫人妻子、佔人部屬的惡行，也教心水清（編按：指頭腦清醒）的觀眾看得心寒。至於當時的大眾媒體「吟遊詩人」四處傳頌其功績，更是諷刺傳統史書的英雄名聲都是建基於權力和水份，不過是吟遊詩人——或任何掌握第四權的機關——的創造。只要沒有了他們，英雄跌落凡間的第一步就啟動了。

　　在此，我們不得不提和貝武夫同期的一位正宗英國本土英雄：圓桌武士的領袖亞瑟王（King Arthur）。近來不少著作和電影，包括哈佛大學法學教授的美國華裔學者馮象以中文創作的《玻璃島：亞瑟與我三千年》，同樣希望將亞瑟打回部落小領袖的原形，刺破什麼Roundtable的謊言，或重構圓桌武士後來鬧分裂，讓亞瑟被同志和家人出賣，被迫隱居終老的下場，教人想起《貝武夫：北海的詛咒》的

老王。其他同類煞風景的例子，可參考風靡一時的《令人戰慄的格林童話》。難怪電影劇終時，貝武夫說「英雄的時代已終結」，說的其實是我們的現代社會再也容不下英雄，因為現代社會掌握第四權的鑰匙已流入尋常百姓家，吟遊詩人變成了網路全體用戶，一切「英雄」，自然只能原形畢露，正如英國人再也不相信亞瑟王會像宗教的救世主那樣重臨國家拯救萬民。還在樂此不疲、人棄我取製造「英雄」的電影人，只剩下張藝謀了。

妖怪人性化：與布希式反恐劃清界線

有趣的是，在這歷史翻案成風的年代，英雄沒有了、凡人化了，大眾娛樂產業卻經常為神話的妖怪翻案，讓牠們人性化起來。在數位3D版《貝武夫：北海的詛咒》之前，2005年加拿大已製作了另一齣以同樣人物為主角的《貝武夫與格蘭德爾》。格蘭德爾（Grendel）就是《貝武夫：北海的詛咒》那頭半人半獸的妖怪，在這部加拿大電影中，牠已充份展現了人性的一面，牠為什麼要襲擊人類的心路歷程，也被演繹得活靈活現。《貝武夫：北海的詛咒》的格蘭德爾被刻劃成心靈脆弱、智力不全、有善良天性（捨不得殺生父老王）的妖怪，就是源自同樣的平反妖怪風潮。為什麼妖怪要被人性化處理？也許原因之一，是在左翼文本解構風潮下，神話傳說的妖魔鬼怪經常被「解釋」為影射當時的少數民族，也就是今日少數民族的祖先，因此基於左翼學者的平權原則，我們站在歷史制高點，必須還妖怪一個公道。何況「妖怪」的定義也是當權者建構的，格蘭德爾假如出現在《哈利波特》（*Harry Potter*）的世界、遇上包容的人，大概可成為羅琳（J. K. Rowling）筆下哈利的其中一個半獸人朋友。所以

只要當權的是開明派、左派，妖怪也有資格加入「人籍」。

　　再者，在各國神話裡，妖怪、吸血殭屍、狼人等角色，大多只是為了劇情需要製造恐怖。桑默斯（Stephen Sommers）導演的《凡赫辛》（*Van Helsing*）更破天荒將吸血殭屍、狼人、科學怪人和主角魔物獵人混搭同場獻技。但劇情對妖怪為什麼要發動「恐怖襲擊」，過去則一般交待不詳。總之，妖怪就是妖怪，很邪惡的，不要多問。這和布希製造反恐對象的宣傳手法、炮製邪惡軸心的莫須有恐慌、希望長期保持外來威脅的內部整合策略，豈不是一模一樣？這策略在歷史上曾被多次挪用，冷戰時就不斷有美國的「愛國」導演拍妖怪或火星人入侵，幾乎一律是拙劣地影射蘇聯，有些甚至有政府背後支持。也許為免被認為是「曲線配合右翼外交」，近年電影總要對妖怪的存在和作惡予以合理解釋。於是，忽然間，狼人和殭屍都變得可憐兮兮。這是矯枉過正，還是左翼文化人「為弱勢團體被結構性歧視平反」的政治正確，就言人人殊了。

王族通婚誕下政治妖怪

　　談起妖怪，其實我們在西方電影常見的妖怪，政治史上也是似曾相識的，看戲時，千萬不要將牠們當作純妖怪看待。《貝武夫：北海的詛咒》的所有妖怪，居然都是英雄和女妖雜交而誕生：格蘭德爾的父親是老王，噴火龍的父親是貝武夫（在原著史詩只是一般怪獸），那位豔麗女妖還打算誘惑新王傳宗接代，要是成事，又不知會炮製一頭怎樣的妖怪了。這樣一來，英雄除妖，加了一重「大義滅親」的倫理元素，加了一道「什麼是義」的哲學問題，論證了輪迴業報的人生定律，甚至帶出了東方哲學的禪味，味道就和廣義的政治越

走越近。這是因為整部歐洲歷史，就是各國王族政治通婚的歷史，通婚雙方的差別經常可比人與妖，誕下的下一代，就是妖怪——政治的妖怪，就是傳說中的「政怪」。

古代希臘神話的性關係極度混亂，幾乎每個男神女神都愛亂倫、都同時進行同性和異性戀，誕下的怪胎什麼東西也有，正是明顯的政治寓言。例如一點也不公正而又為老不尊的主神宙斯（Zeus），老早和身為農業女神的親生姊姊德墨忒耳（Demeter）私通，生下愛神阿芙蘿黛蒂（Aphrodite）。此後「祂」又追求這位美麗的女兒，不遂，竟然惡搞地把「祂」嫁給自己另一個醜陋的兒子鍛造神赫菲斯托斯（Hephaestus）。為了「反報復」，這位愛神又和戰神阿瑞斯（Ares）苟合，戰神「自然」又是「祂」的親哥哥。上行下效，其他主神、無聊神和凡人，也是動不動就一家親。這些非常情節不但被大量廉價色情電影發揚光大，還被這齣《貝武夫：北海的詛咒》拿來結合了。

不少觀眾認為《貝武夫：北海的詛咒》對被奪位的老王不公平：既然母親都是同一妖怪，而二人都是不同年代的英雄，為什麼他的兒子低能弱智，貝武夫的兒子卻雄姿勃勃？表面上，「英雄」DNA不可能相差那麼遠，其實這正說明了這類「政治通婚」的不可測性。須知歐洲各國雖然戰火連綿，但各國王室、貴族在不斷通婚下，幾乎都成了親戚。近親相姦，雖然偶出明君，但也誕生了不少低能白痴的後裔，例如晚年發瘋的英國國王喬治三世（George III）、巴伐利亞著名的瘋王路德維希二世（Ludwig II of Bavaria）、和晚期一系列的鄂圖曼土耳其帝國蘇丹，都曾是公認的瘋天才，或智障兒。大英帝國威名顯赫的維多利亞女王（Queen Victoria）雖然被稱為歐洲祖母，但因為家族有隱患，喜歡大搞和親外交，親家佈滿全

歐，也被史家評為壞質DNA的傳播者。不少名王，例如和英國伊莉莎白一世（Elizabeth I）鬥法的西班牙跛子霸主腓力二世（Philip II of Spain），都因為近親繁殖而殘缺不全。對平民百姓來說，這些奇異不堪、卻要管治臣民的天橫貴冑，和憑空出現、四處肆虐的妖怪，其實某程度上有什麼分別？

貝武夫的基督教也要人性化？

《貝武夫：北海的詛咒》不但「動」了英雄、「動」了妖怪，最後似乎連宗教也不放過翻案的機會，可謂遇神殺神，不過觀眾未必注意罷了。觀乎電影提及的中世紀歷史，也涉及今天西方人口中的「正教」，但這個「正教」並沒有為當時的人民帶來任何福祉、神蹟，怎樣祈禱都沒有用，最終反而是當世人類戰勝了被妖怪統治的宿命，因此，電影的「英雄」都不相信上帝。反之，老王相信貝武夫可以解決詛咒，他相信英雄；貝武夫則選擇自己解決問題，他相信自己；而他們都生活在崇拜北歐戰神奧丁（Odin）的大環境，個人都屬於有特定身份的北歐武士（Thanes）這個專業群體。既然自己已是英雄，戰爭就是「奧丁的震怒」，為什麼還要崇拜來歷不明的虛像？根據北歐民間傳說，奧丁不單是戰神，其實也是他們的主神，祂和希臘諸神、或蜀山劍俠的散仙一樣，都會根據個人心情而隨便幫助有緣人，對謀略的擅長更勝武力；勇士死後不會消亡，只會加入奧丁的英靈殿為他在末日作戰。貝武夫等人大概認為，上帝能提供的，奧丁都能提供，上帝不能提供的「永生戰鬥樂園」奧丁也能提供，為什麼還要捨近求遠信人家的神？

在上述主軸引領下，電影卻有一名信奉「新宗教」天主教的前

朝大臣出場，他不斷嘗試勸說北歐人放棄傳統信仰，「棄暗投明」。值得細嚼的是，他建議老王與後來的貝武夫考慮改信天主教時，竟說耶穌是「羅馬傳來的新神」，似在暗示上帝、耶穌是可以和其他地方傳統神靈並列，是有地域性的，而不是獨一存在的蒼穹之神。這些旁枝末節，反映那時代的天主教義傳至「不毛」時，原來頗有和異教妥協的色彩，比自稱為神而戰的布希，或強調「真神的獨一」（Tawhid）的賓拉登，「彈性」多了。由此可見，當時北歐社會精神領域存在政治相當不正確的「分工合作」：英雄的勇氣來自戰神，只有心中不踏實的文官，才珍惜天主或耶穌安排的永生。既是這樣，最終天主教大盛於歐洲，也就必然經過了和異教策略性合作的階段。這樣說，自然是宗教人士的大忌，但卻可能更接近現實。當《貝武夫：北海的詛咒》的一切畫面都是電腦合成，一切都很虛，它卻希望顛覆歷史的虛像，還原神話為政治真實──也許，這就是「虛則實之、實則虛之」的最高境界？

小資訊

延伸影劇

《Beowulf》（美國／1999）

《Beowulf & Grendel》（加拿大／2005）

延伸閱讀

Beowulf & Grendel: The Truth Behind England's Oldest Legend (John Grigsby/ Watkins Publishing/ 2005)

《玻璃島：亞瑟與我三千年》（馮象／北京三聯書店／2003）

<div style="text-align: right">蒼狼</div>

成吉思汗：征服到地與海的盡頭

The Blue Wolf:
To the Ends of Earth and Sea

時代	公元1162-1211年
地域	蒙古部（大金屬國）蒙古帝國
製作	日本／2007／136分鐘
導演	澤井信一郎
原著	《蒼狼：直至天涯海角》（森村誠一／20世紀）
編劇	中島丈博／丸山升一
演員	反町隆史／菊川怜／若村麻由美／袴田吉彥

日蒙合體成吉思汗

　　在冷戰時代，蒙古名義上是獨立國家，實質上只是蘇聯第16個加盟共和國，比東歐諸共產衛星國更缺乏自主性。為了壓抑蒙古民族主義，蒙古共產黨以往將成吉思汗列為負面人物，因為他曾入侵「友好國家」（俄羅斯），也因為他的帝國算是封建代表。時至今日，成吉思汗已重新成為蒙古官方英雄。他於1206年統一蒙古各部，該年被視為蒙古立國年，並於2006年舉行了「蒙古立國800週年紀念」，是蒙古自1919年名義上獨立以來，首次慶祝自己的立國世紀慶典，其人造成份，教人想起伊朗廢王〔編按：指伊朗巴勒維國王（Mohammad

46　國際政治夢工場：看電影學國際關係vol. II

Reza Pahlavi）〕下臺前搞過的「波斯立國2500週年紀念」。為了慶祝這盛典，蒙古和日本首次進行電影合作，拍攝講述成吉思汗一生的《成吉思汗：征服到地與海的盡頭》，由日本出錢和主角（包括日劇常客反町隆史），蒙古出地和出人（據說有二萬多蒙古人擔任人肉佈景板），全球發行。這樣的跨國合作，令一代天驕成吉思汗變成日蒙合體的怪胎，隱藏諸般的政治符號，令拍慣成吉思汗的華人不是味兒，若不能挑起鄰近國家憤青的不安，反而奇怪了。

蒙式英雄亂倫vs.日式三級片亂倫

表面上，《成吉思汗：征服到地與海的盡頭》忠於成吉思汗的正史（畢竟是人家的官方紀念品），但也偷偷地作出不少符合日本劇情需要的修改。電影完全不提成吉思汗的大屠殺，把曾庇護他的克烈部領袖王汗描繪成軟弱無能，又讓大汗長子朮赤之死的年份大幅提前，這些都可解釋為襯托其英雄形象的需要，觀眾也不會太在意。但對日方編劇最著力的藝術加工，觀眾就定必在意了，這就是對蒙古部族的「搶妻」傳統借題發揮。電影一開始，就講述成吉思汗之母被父親也速該由敵對部落蔑兒乞部搶過來，令成吉思汗被視為雜種（這是半杜撰），又說成吉思汗之妻孛兒帖一度被同一部落領袖搶走，令其長子朮赤承受同一疑似雜種命運（這是史實）。假如進一步根據電影邏輯推論，強姦成吉思汗妻子的人，可能就是成吉思汗的生父；成吉思汗若將此人當情敵殺掉，可能是弒父；此人先後淫成吉思汗妻母，令朮赤可能成為成吉思汗同父異母的「兄弟」，那樣孛兒帖既是他母親、又可說是他祖母⋯⋯這樣的改編，也許加強了劇力的宿命感，但觀眾看來，卻充滿了東瀛三級片風味。

為什麼日本編劇堅持將亂倫元素滲入成吉思汗的生平？表面上，這是解釋成吉思汗四出征伐的「保護婦女」動機（把他刻劃成女權主義者可謂研究成吉思汗史的創舉），但其實背後還有一個維持純正「蒼狼血緣」以符合日本需要的暗軸。蒙古神話說他們都是蒼狼的後裔，試想假如搶妻的傳統維繫下去，當部落酋長搶來蒙古各部以外的女人，就會淡化「蒼狼後代」的神聖特質，因此成吉思汗和兒子朮赤才要不斷證明自己的血統身價。這裡的「蒼狼血」，其實就是強調萬世一家的大和民族血緣論。雖然當年蒙古帝國曾訂下種族等級，但今日蒙古民族已變得十分稀少，他們紛紛和當年治下只屬三四等的漢人、南人通婚。相對下，日本人的血緣依然比較單一，沒有像蒙古那樣變相被亡國滅種，這正是他們自豪之處，代價就是不斷近親繁殖。成吉思汗家族不以亂倫之嫌為恥，卻強烈反對稀釋種族單元性，其實是日本人的夫子自道。難怪今天日本的亂倫文化頗為公開，除了三級片電影公司必有一整套亂倫系列，色情場所更有經嚴格培訓的專人負責「飾演」母親和妹妹，脫衣服外加送洗衣服、叫床外加送叫起床等「慈母服務」，這除了是城市人的心理病，也多少源自日本人對純種DNA的一份堅持和執著。

成吉思汗是日本人論

　　事實上，日本人偏愛成吉思汗，有大量理性與感性原因。日本即使風雲一時，但畢竟未出現過持久的大帝國，故借用拍攝蒙古史代入霸主角色，來幻想假如日本帝國得以萬世千秋，就成了右翼人士宣傳的蹊徑。《成吉思汗：征服到地與海的盡頭》的成吉思汗為擴張自辯時，宣稱要「建立更美好的普世國度」，讓國與國之間不再爭拗，

為此「不得不」先流血，這被內地民族主義者認為是日本二戰時建立大東亞共榮圈皇道樂土的翻版。成吉思汗進攻金國、朝萬里長城射箭，可是史上蒙古滅金並非以長城為主戰場，也自然被看成是「日人忘我之心不死」。這些演繹是否穿鑿附會，並不打緊，毛澤東說成吉思汗「只識彎弓射大鵰」，何嘗不是借古人過橋？

其實，日本企圖把成吉思汗納入自己的英雄體系，和中國教科書把成吉思汗列為「中國人物」同意長久。百年前，日本民間野史就流傳著這樣一個傳說：成吉思汗其實是日本人！根據傳說，建立日本鎌倉幕府政權（1192-1333）的主要功臣源義經因為功高震主，被主人兔死狗烹，最後被逼自殺。他和歷史上的悲劇英雄一樣，死後都傳出不死之謎，更被一些日本人當成戰神來崇拜，不相信戰神也會死，起碼不會死得如此窩囊。經日本學者小谷部傳一郎「考證」，原來戰神不過是改姓埋名渡過海峽，到了蒙古草原，化身成吉思汗，難怪成吉思汗的部落圖騰和日本圖騰何其相似，也難怪成吉思汗名字的發音和源義經相近。根據同一邏輯，後來元太祖忽必烈突然入侵日本，自然是因為祖父成吉思汗是日本棄將，才誓要奪回國土、推翻鎌倉幕府，為祖先報仇。這類說法當然是傳統史家的笑料，但也反映日本民間早就認同日蒙文化有一定共性，否則，何不乾脆選擇朱元璋、汪精衛或易先生為大和民族英雄的化身？

日本軍國主義×蒙古擴張主義

《成吉思汗：征服到地與海的盡頭》有意無意暗示的「日蒙同源論」，其實也不是完全杜撰。成吉思汗家族信仰的草原原始宗教薩滿教，與世界各地原始宗教相類，也比滿洲人祖先信奉的薩滿教有更

多拜物色彩，這和日本神道教的拜物原型十分雷同。我們在中文典籍，並不常看到成吉思汗自稱「蒼狼後裔」，甚至有華人學者考據出這只是古文典籍的誤讀，但日本文學（例如這電影改編的井上靖小說）提起成吉思汗則言必蒼狼，比近年的華文暢銷小說《狼圖騰》更早探討蒙古草原的狼崇拜，而《成吉思汗：征服到地與海的盡頭》得以成為蒙古官方電影，也可見蒼狼崇拜符合蒙古國情。這樣的崇拜，並非法國大革命後的現代民族主義的產品，而是古代建基於血緣的「原始民族主義」（Primordial Nationalism）製成品。日蒙雙方在今天如此重視這具狼圖騰，不但和自身熟悉的拜物信仰有關，更有利益輸送元素在內，何況成吉思汗年代的日本神道教還未完全漢化，和蒙古的薩滿教拜物精神面貌更相似。雙方情投意合，互換祖先，也起碼有根有據，不像日本扶植滿洲國後期，強令溥儀奉天照大神為祖先來製造「日滿同源論」，反而令溥儀對日本和關東軍越來越反感。

那為什麼是狼？除了是配合蒙古傳說外，《狼圖騰》講述蒙古草原的狼崇拜時，多有探討其擴張精神，這精神不但和電影《成吉思汗：征服到地與海的盡頭》表現的思想雷同，更和日本武士道精神如出一轍。日本拍的這部電影，不斷強調蒙古人尊重敵人的傳統，成吉思汗被要求親手殺死戰敗的義弟扎木合（就差在沒有讓扎木合剖腹），都教人想起日本武士道的「求戰死」精神。成吉思汗在電影忽然變成保護婦孺的人道主義者兼「保育份子」，屠城事跡被一筆抹殺，也教人想到日本武士道對婦權的壓抑、但同時對大男人保護女性這門面功夫的提倡。蒙古草原法則的誓約，更被拍成與歐洲騎士精神、日本武士道精神一樣具備的「美德」。與其說這些都是蒼狼屬性，倒不如說是日本民族精神罷了。電影的「蒙古人」除了滿口日文，居然也採用日式鞠躬禮，難怪呢。

百年前後的日蒙聯盟

　　那麼為什麼蒙古政府選擇日本來拍這部民族電影？原因之一，恐怕是中國根本看不起蒙古的實力。昔日是不經意地放棄外蒙，今天則經常在國際場合以內蒙近年的經濟發展，對比外蒙獨立的不濟。至於在臺灣的中華民國政府，下設有「蒙藏委員會」，與「大陸委員會」平起平坐，以往甚至像對「偽滿洲國」那樣對蒙古以「偽蒙古國」相稱，這更是嚴重傷害了蒙古人民的感情。相較下，日本歷來對蒙古重視得多，「日蒙聯盟說」百年來從未間斷。自從外蒙獨立、淪為蘇聯附庸，與達賴喇嘛齊名的蒙古活佛「哲布尊丹巴」體系又在1924年被廢除，令部份蒙古民族主義者曾改變理念，期望內蒙脫離中國獨立，代表人物是內蒙王公德王。這位德王和溥儀一樣，希望依靠日本復國，在1938年成為「蒙古聯盟自治政府」主席、「日蒙滿一家」的代理人，也算是一鎮諸侯。中國史家一般將之列為傀儡，德王後來也「眾望所歸」成了中國戰犯。回看當年的日本手腕，像提出迎接班禪喇嘛領導「新蒙古國」，希望將日、朝、滿、蒙四族逐步融合，都可見日本的「大東亞」概念，並非只說不做，日滿蒙經濟整合依然對滿蒙地區有一定吸引力。

　　日本為蒙古立國800週年開拍成吉思汗傳，自然不是純粹的電影合作，而是近年兩國領袖互訪，關係迅速發展的一部分，象徵著祖先互認的血濃於水精神。《成吉思汗：征服到地與海的盡頭》上映的2007年，是蒙古官方訂下的「日本年」，此前蒙古從沒有舉辦「俄國年」或「中國年」。當地政府除了依舊大量接受日本經濟援助，還主動派蒙古學生到日本留學，又希望日本商人打破華商對境內資源的壟

斷，明擺著有意和西化的日本建立特殊關係，好在國際舞臺「脫亞入歐」。日本競逐聯合國安理會非常任理事國時，蒙古甚至像泛民內部協調機制一樣，為了日本參選而自動退出，令日本朝野大為感動。根據日本駐蒙大使進行的民意調查，有七成以上蒙古人對日本有「很強烈的親切感」，顯示他們和日本文化的聯繫更勝中俄。《成吉思汗：征服到地與海的盡頭》肩負上述使命，既要照顧日本觀眾心理，又要保證不傷害蒙古人民的民族感情，凡是對兩國政治不正確的成吉思汗史，自然都被一筆抹去。

蒙古（起碼在文化上）偏向日本，原因還有日蒙兩國的共同國粹：相撲。蒙古在國際舞臺的代言人不多，體育成績也欠佳，唯有相撲屬國際一流水準，因此相撲冠軍的國內地位，就和球王比利（Edison Arantes do Nascimento，暱稱Pelé）在巴西的地位一樣。現時有三十多名蒙古職業相撲手在日本相撲聯賽比賽，日本相撲界最高級別的兩名「橫綱」相撲手之一的朝青龍，也是日本相撲星探在蒙古發現的土學生。雖然朝青龍經常詐病、在場外挑釁對手等有違相撲行規的行為，成為日本國內的爭議人物，但因為他的蒙古出身，在平權主義下，往往得到輿論的同情和包容，也令他成為日蒙親善大使。這類淵源，是中國無法取代的，蒙古人才不會迷戀姚明。

「中式顏色革命」之蒙古回歸實驗：中日軟權力大比拼

面對日本和蒙古大舉親善，俄羅斯又繼續將蒙古列為勢力範圍，喪失了「成吉思汗演繹權」的中國有什麼對策？內地同胞其實也沒有忘記蒙古，年前內地某學府討論區流傳著一份《蒙古回歸中國計劃書》，從蒙古國會第43次有議員要求和中國合併談起，建議效法美

國在東歐、中亞的顏色革命搞一場「類顏色革命」，就頗能代表內地民族主義者的思維模式。「計劃書」以兩個新興西方國際關係理論為基礎，一反中國不懂用西方話語反西方的常態，認為中國應在港澳臺回歸後，為「蒙古回歸」作下列準備：

一、建立蒙古大學，讓蒙古學生免費免試入學，培養親華的蒙古少壯派，「何況蒙古只有250萬人」，要顛覆很容易；

二、鼓勵中蒙人民和親；

三、加強經濟交流與援助，形成蒙古經濟對中國和人民幣的依賴，並以2004年雪災襲蒙、而內蒙損失遠低於外蒙的例子，樹立內蒙為「進步樣版」，引誘外蒙回歸。

顏色革命

顏色革命：又稱花朵革命，是指 20 世紀 80、90 年代開始的一系列以「和平和非暴力」方式進行的政權變更運動，主要發生在中亞、東歐獨立國協國家，並以顏色命名。

與此同時，計劃又提出下列宣傳程序，來爭取國際輿論：

一、中蒙是兄弟關係，中國將予蒙古最無私的幫助，建立最純潔的友誼；

二、中國派遣優秀人才協助蒙古進行現代化改造；

三、中國永遠支持蒙古宗教自由、民主自由的願望；

四、中國支持蒙古國會提出的「回歸中國全民公投」，因為這是民主自由的最佳體現；

五、最後強調蒙古「問題」是中國內政。

上述程序關鍵是先按美國制定的普世價值，強調雙邊關係、現

代化改革、民主自由之類，接著才鼓動親華力量根據上述普世原則進行「回歸公投」，完成一場中式顏色革命，不像對臺灣那樣先宣示國家「自古以來」的主權。如此一來，幾乎就是美國的玩法，當年冷戰終結，就和這類建構主義取得話語權息息相關。除了上述參照顏色革命的策略，計畫似乎和歷代的同化政策無甚差別，但其實它並非單要將蒙古融入中國，而是要重新定義何謂「蒙古民族主義」，也就是希望下一代蒙古人在強調獨立自主的同時，尊重「蒙古民族源自中國」的「客觀事實」，成為「新蒙古人」。如此定義，頗為符合英國學者安德森（Benedict Anderson）著作《想像的共同體：民族主義的起源與散布》（*Imagined Communities: Reflections on the Origin and Spread of Nationalism*）的基本論據。這本書認為近代新獨立國家鼓吹的民族主義，屬於「第四波」民族主義運動，不過是歐洲民族主義的「盜版」、後殖民建立身份的「現代想像」。這些「偽民族的想像」，往往只能和個人最無可選擇的事物（例如出生地、膚色、語言等）有關。似乎那份蒙古回歸報告的作者相信，由於現在的蒙古民族主義根本是近代人為想像，根基不牢固，才有信心建構親華的「新蒙古想像」。假如對象是印度，由於當地民族主義並不屬於「想像共同體」的實例，中國就是以同樣方式搞同化，也不會奏效。這和日本通過《成吉思汗：征服到地與海的盡頭》建構日蒙合體、大捧蒙古英雄祖先，搞相撲外交等手段來結合兩國軟文化，可謂恰恰相反。這不是因為日本不認為蒙古民族主義是想像的共同體，而是因為日本有信心現有的蒙古想像，更吻合日本現有的形象。經《成吉思汗：征服到地與海的盡頭》一役，日本明顯在軟權力比拼上勝過中國，要驗證「蒙古回歸報告書」一類思路是否有還擊之力，就要看未來華資拍的成吉思汗傳如何建構「新蒙古人」了。

小資訊

延伸影劇

《成吉思汗》（*The Conqueror*）（美國／ 1956）

《成吉思汗》[電視劇]（香港／ 1987）

延伸閱讀

《蒼狼》（井上靖／張利，曉明譯／內蒙古人民出版社／ 1985）

《蒙古蒼狼》（*Le Loup Mongol*）（Homeric/ 王柔惠譯／麥田／ 2003）

戰國自衛隊
1
5
4
9

戰國自衛隊
1
5
4
9

Samurai Commando: Mission 1549

時代	公元1549年
地域	日本（戰國時代）
製作	日本／2006／91分鐘
導演	手塚昌明
原著	《戰國自衛隊1549》（福井晴敏／2005）
編劇	竹內清人／松浦靖
演員	江口洋介／鈴木京香／鹿賀丈史／的場浩司

歷史自我修復的神來之筆

　　筆者認識不少日本專家，由靖國神社到東京男妓都研究一番，通過他們的視角閱讀《戰國自衛隊1549》，必然更有地道東瀛風味。但透過《武田信玄》、《信長之野望》等光榮（Koei）電腦遊戲認識日本戰國時代（1467-1615）歷史的我們這一代，看這齣講述當代日本自衛隊從2005年回到1549年和古人大戰的科幻怪談戲，卻可能看見更天馬行空的馳騁幻象，因為這電影不但有日本特色，也對「歷史自我修復」這學術概念有特殊發揮。

自衛隊借古諷今宣傳「普通國家化」

　　正如不少內地影評所說，這部電影和福井晴敏的同名原著小說，都有為日本右翼主張「普通國家化」造勢的含意，雖然略為上綱上線，但大概也是毋庸置疑的。電影不斷強調自衛隊的「自衛」性、非軍隊性，並以它堅持不主動攻擊敵人來解釋同伴在古代的陣亡，乃至以此激發愛國軍官備受壓抑的潛在野心，都可算是日本為脫離二戰條約的陰影、建立正常軍隊、擺脫麥克阿瑟（Douglas MacArthur）當年制定的體制、成為外交和軍事上不受制約的「普通國家」的背書。日本右翼領袖，像民主黨的小澤一郎、北京視為死硬反華派的石原慎太郎，都是千方百計設定普通國家化的幕後大師。同期上映的另一齣以二戰為背景的日本電影《男人的大和號》，也被視為傳遞同類訊息；稍後出現的動畫電影《2077日本鎖國》，同樣可以說是從反面角度宣傳日本建軍以監察境內狂人的重要性。

　　值得注意的是，電影解釋普通國家化的必要時，特別通過劇情的雙關性來反映當代民意，希望對外說明這是不可逆轉的大勢所趨。在電影的時光旅行中，野心勃勃的現代軍官的場一佐利用時光旅行回到過去，殺掉戰國時代軍閥（「大名」）織田信長，再頂包取而代之成為織田，希望能扭轉日本戰敗的歷史，並打算使用正式軍隊才能發放的大殺傷武器去達到這目的。同樣地，從2005年回到過去，成功防止上述計畫的正面人物，即自衛隊的其他成員，亦多次要求長官授權可隨便使用武力。在電影參與阻止織田使用「類核武」的另一16世紀軍閥、織田的岳父齊藤道三，在正史是以反覆無常、破壞武士道精神著稱，和織田家族聯姻完全是政治交易。但當他在《戰國自衛隊》槍

擊織田，阻止改變歷史有功，卻又變成英雄，連帶使用武力的合理性也得到充份認同。這些訊息，表面上說「普通國家化」、「去自衛隊化」本身並不可怕，不過是「水能載舟、亦能覆舟」的意思，但細心思考下，內裡似乎不無恐嚇意味：是否日本軍隊繼續「不正常」、「不普通」，好端端的現代自衛官，就會扭曲為信奉弱肉強食、叢林法則的戰國軍閥？

日本曾於16世紀成為槍炮大國

如此畫公仔畫出腸（編按：指白描、露骨），對內地憤青來說，自然「可怒也」。何況他們多認為既然古代不可能有現代武器，是電影無中生有，明目張膽為政治服務，就是為了與日本自衛隊2003年首次在伊拉克執行對外任務的里程碑相呼應，再次深深傷害了中國人民脆弱的民族感情。然而，上述訊息並非電影的全部，更重要的歷史還原觀，卻不為多數評論注意，何況日本戰國時代出現槍炮並非不合情理，反而是鐵一般的事實。《戰國自衛隊》不早不晚，以1549年為時代背景，讓現代人回到過去，可不是無的放矢，因為史載西方現代兵器是於1543年首次輸入日本的。當時載著葡萄牙人的一艘中國大明船因為遇上巨風，漂流到日本海岸薩摩藩以南的種子島，島主好奇下購買了兩支洋槍。日本人八板清定、國友鍛冶等據此仿製出了自己的手槍：「種子島銃」、「鐵砲」，據說品質比葡萄牙的還要好。自此，日本戰國時代立即步入新階段，職業軍人逐漸取代兵農合一的傳統武士，現代戰略也逐漸取代了武士道精神，令戰鬥變得慘烈百倍。鮮為人知的是，1543年後，日本戰國時代自行生產的槍炮總數，甚至高於當時的西方，堪稱一代「槍炮大國」。這些槍支也被用到騷擾中

國沿岸的倭寇之亂，令明朝戚繼光、俞大猷等一代名將大吃苦頭，可見日本人絕對不是在明治維新後才懂得用槍的。電影中的古人面對槍炮毫不害怕，而且毋須訓練就懂得使用，雖是卡通化了點，但還是有一定事實根據的，只是其他電影多渲染用刀、用劍，去符合西方想像的最後武士罷了。

電影的真正主角織田信長是日本由分裂邁向統一的四大關鍵人物之一（其餘三人是武田信玄、豐臣秀吉、德村家康），他本來不過是一個力量薄弱的地區小頭目，後來是靠大舉裝備西洋槍炮、創造西式槍陣才迅速不和平崛起，一生大起大落，難怪成為電腦遊戲的常設主角。《信長之野望》系列在電腦玩家眼中足可與《三國志》系列相提並論，而日本戰國時代的英雄世紀，也被不少人當作是中國三國時代的翻版。此外，織田前瞻性地開放長崎港予洋人通商，卻屠殺佛教徒來壓迫本土勢力，這些都依稀可當作電影「頂包版織田」崇洋、尚現代化的根據。正牌織田打下的最著名勝仗長篠會戰（1575年），正是靠投入三千尊西洋大炮，才戰勝對手武田勝賴（即上一代「戰神」武田信玄之子），這是人類史上首次單靠現代槍炮改變結果的戰爭之一。假如槍炮在16世紀未傳入日本，日本戰國史絕對會改寫。《戰國自衛隊》安排現代人帶武器回到1549年，其實是回應了歷史忽然降下槍炮的偶然。可惜「偶然改變歷史」的主軸，卻不是政治掛帥的觀眾有意深究。

天導眾・外星人

1543年，為日本帶來槍炮的葡萄牙人像從天而降，形象和電影從「天」而降的現代人江口洋介一模一樣。既然傳入槍炮是1543

年，為什麼電影又設定在1549年？翻查正史，原來這年也是關鍵之年：當年西班牙耶穌會傳教士沙勿略（又譯薩比耶，St. Francisco of Xavier）從印度東渡，登陸九州鹿兒島，獲島上藩主島津貴久准許傳教和翻譯《十誡》等基本教義，自此將基督教傳到日本本部，不久鹿兒島軍閥更皈依基督。這位日後被封聖的傳奇教士離開日本往中國傳教時，日本教徒數目已超過一千。到了16世紀末期，幾乎統一日本的豐臣秀吉才下令禁止基督教傳播，原因之一，就是這些忽然冒出來的人過份影響原有的秩序。電影稱2005年來的人為「天導眾」，即「從天上來領導的人」，而當年東來的西方傳教士，帶著各種新奇古怪的科技和武器，又自稱代表上帝，也是被看成類似天人的「天導眾」，才得以讓未見世面的本土大名半推半就下集體皈依。電影要這批回到過去的現代人嵌入歷史，也許就是讓他們取代原有的傳教士角色。這批新「天導眾」無論用心如何良苦，都是在胡亂改變當地原有的遊戲規則，「粗暴更改歷史進程」（電影語）。其實正史中或善或惡的東來傳教士，又何嘗不是？相比西班牙殖民者柯爾特斯、皮薩羅（Francisco Pizarro）造成拉丁美洲印加古帝國和阿茲特克古帝國的覆滅，讓當地血流成河、文明崩潰，如此「粗暴改變歷史進程」，比起來到日本的傳教士和「天導眾」，包括後來以炮艦政策轟開日本門戶的美國海軍上尉培理（Matthew Perry），可算十分溫和，深具危機感的日本人發現自己原來已非常幸運。

　　至於《戰國自衛隊》使用「天導眾」這名詞，也委實可圈可點。記得和《信長之野望》等系列同期的電腦遊戲，就有一款以中國歷史名著為背景的《水滸傳II之天導108星》。日本玩家把漢語的36位天罡星、72位地煞星化為「天導星」，這名詞暗示及時雨宋江、豹子頭林沖、黑旋風李逵、母夜叉孫二娘等一干男女，既然有著「天魁

星」、「天雄星」、「地煞星」等名號，就不應像施耐庵筆下那樣地被動地上「應」的天宿、結果只落得被招安的下場，而是應像自衛隊回到過去那樣主動地去「導」眾來改變歷史，肩負了傳遞新意識形態的責任。也許，這就是中日小說的不同之處了，不少日本作家寫中國歷史小說都有類似改動，而且有更宿命的結局（參見《成吉思汗：征服到地與海的盡頭》）。中國古代文學是沒有多少「天導眾」的，日本文學家將織田信長、豐臣秀吉等著名歷史人物演繹為得神力、外力之助，卻非始自《戰國自衛隊》，電影的「天導眾」一詞，才得以順手拈來。其實，在當時的人眼中，傳教士也好，從未來世界回去的人也好，幾乎都可算是外星人了，自然有資格破四舊、立四新，反而同樣的「外星人」進入中國的際遇，就轉折得多了。

「自我修復歷史」與靖國神社

根據正史，織田信長死於1582年的「本能寺之變」，被部下明智光秀發動兵變殺掉，接著另一部下豐臣秀吉又出兵討伐明智。這是日本歷史一個未解之謎，陰謀論相信豐臣和明智二人早已合謀叛亂，豐臣卻出賣盟友，才得以一方面剷除當時的霸主，另一方面又以織田的合法接班人自居。豐臣秀吉不但成為戰國後期幾乎統一全日的領袖，更讓日本與現代國際世界接軌。他曾出兵朝鮮、和明朝作戰，和所謂「倭寇」互通有無，在中國史書的名聲甚差，但理所當然地被日本人視為奠定統一基礎、奮力開疆拓土的民族英雄。可是《戰國自衛隊》的織田因劇情需要，卻要早死三十年，他「死」時豐臣秀吉羽翼還未豐，因此這位日本史關鍵人物恐怕就不能出場，及後結束戰國時代、建立幕府的德村家康更不能出場了，連帶終結幕府的明治維新也

不能出現了，怎辦？

　　這就是最精彩之處。電影聲稱：「歷史自我修正的能力十分強」，彿彿歷史也像市場經濟那樣，有一雙無形的手宏觀調控。也就是說，只要我們回到過去，大致依照原有歷史進程活動，是不會回不到未來的。這樣的假定，和近年冒起的年輕史家弗格森（Niall Ferguson）等人的「What If」史觀恰恰相反，但邏輯上如何「自我修正」，電影就沒有直接交待了。我們唯有推斷，編劇會以天皇討伐織田為名，讓豐臣秀吉提早出場，因為這批「天導眾」已和豐臣秀吉的家臣蜂須賀小六結成朋友，更可能安排那位曾到過2005年的虛構武士「飯沼七兵衛」變成豐臣秀吉，讓日本統一、使閉關鎖國的歷史得以如實出現……

「What If」：假如日本戰勝了中國

　　我們不必深究還原歷史是否實際可行，但從中卻可恍然大悟地發現日本的歷史自我修正能力，倒真的十分頑強，也可見《戰國自衛隊》一拍再拍（原版電影早於1979年上映），電影小說漫畫網誌同步風行，還有姊妹篇《戰國自衛隊之關原之戰》面世，是不會只有一個訊息的。所謂「歷史自我修復」、防止改變歷史，其實就是廣義的決定論，相信一切已發生的事，都會宏觀地促進「大歷史」的前進，也相信現代人毋須對歷史事件的主角作出強烈的價值判斷，特別是以今日價值觀審視古人，往往難逃為政治服務。

　　一位流亡海外的華裔業餘作者趙無眠曾在「假如日本戰勝了中國」一文提出，要是日本在二戰期間成功佔領大陸，也會步滿洲人的後塵，將日本文化融入中華文化主體，再逐漸結成真正的大東亞文化

共融，而日本亦會被納入大中華民族之內，宏觀而言，對中國實有百利而無一害，這又是另一種歷史自我修復觀了。也許上述原則廣為日本人所接受，是以日本歷史沒有太多大忠角、大奸角，容不下成行成市的岳飛與秦檜，有的只是眾多希臘神話式的悲劇英雄，連帶《戰國自衛隊》的反派角色也充滿英雄氣概、理想無限，那些正面人物反而顯得婆婆媽媽，有時根本不知道自己在幹什麼。回到21世紀，不少日本人對靖國神社、東條英機、神風突擊隊，也不過是如此宏觀回望而已：當年縱使做錯了，現在我們不妨自我修復，OK啦，你地仲想點即（編按：不然你們還想怎樣呢）。換句話說，日本人的史觀也許不愛說什麼懺悔，但也不一定代表他們死不悔改，反正歷史這雙無形之手是會自我修復的，否則如何解釋中國在日本蹂躪之後崛起？如此複雜的深層民族思維，既然不是看一齣電影足以讓人明白，又豈能一句「軍國主義復辟」足以涵蓋一切？

小資訊

延伸影劇

《戰國自衛隊 1549》（日本／1979）

《男人的大和號》（日本／2005）

延伸閱讀

《日本戰國風雲錄》（三冊）（洪維揚／遠流／2007）

《冷戰後日本普通國家化與中日關係的發展》（李建民／中國社會科學出版社／2005）

神鬼奇航3：
世界的盡頭

Pirates of the Caribbean:
At World's End

時代	約公元1670-1690年
地域	加勒比海各島
製作	美國／2007／168分鐘
導演	Gore Verbinski
編劇	Ted Eilliot/ Terry Rossio
演員	Johnny Depp/ Orlando Broom/ Keira Knightley/ 周潤發

加勒比海盜Ⅲ：
魔盜王終極之戰

誰是嘯天船長：
「和平崛起太監」鄭和才是魔盜王？

筆者曾於本系列第一冊，談及《神鬼奇航2：加勒比海盜》（*Pirates of the Caribbean: Dead Man's Chest*）如何帶出國際政治的非國家個體（Non-state Actors, NSA）概念，介紹了真正的東印度公司如何由取締海盜的官方機關，逐步變成挑戰英國政府權威的疑似海盜。NSA這概念在同一系列的第三集《神鬼奇航3：世界的盡頭》又得到進一步弘揚，因為連電影的主角海盜們，也出現了編劇杜撰的、相當超前的自治聯盟組織。這對我們在今天如何定義海盜、如何判斷歷史英雄，深具啟發作用。

海盜王的類蓋達組織：「伯蘭科恩會」

根據電影故事，這個海盜自治組織稱為「伯蘭科恩會」（Brethren

Court），集結了全球九大海盜王為常設代表，以突顯海盜組織的宗教性、正規化和嚴謹度，因為「伯蘭科恩」經常是基督教世界組織的名字。據說，以往一般海盜組織只決定分贓、分地盤，或頂多涉及制訂一些盜亦有道的行規，但《神鬼奇航3：世界的盡頭》的特別會議議程則宏大得多，因為那是要商談抗衡國家取締的自救方案，醞釀一場「國家 vs. NSA」大戰，政治色彩特濃。這九大領袖自然不是民選產生，而是不同地域的霸主，他們一律形態獨特，但種族分佈平均，分別代表太平洋（日本寡婦）、大西洋（取代主人的黑奴）、印度洋（尖聲印度男人）、加勒比海（主角Jack Sparrow）、裏海（Jack Sparrow的對頭巴伯沙Hector Barbossa）、南中國海（嘯風船長）、地中海（白臉長假髮法國人）、黑海（阿拉伯人）和亞德里亞海（長鬍白矮子），可算充份反映了按地緣海權劃分的世界版圖，因此總不能說電影周潤發的一條辮、長指甲造型是特別醜化華人。這些虛構的海盜王雖屬配角中的配角，但角色設計都十分有趣，值得分別拍別傳。例如那位以暴力取代主人卻依然源用舊主人名字、自稱「君子」的黑奴，可能是當世首個站起來的黑人；那位日本女盜首居然能同時突破幕府時代的男尊女卑社會體系和鎖國政策，本領大得驚人；那位尖聲印度首領似乎是一位閹人、或是陰陽人，這是當時印度次大陸盛行的文化，不知他和蒙兀兒帝國的宮廷有什麼聯繫。九大海盜分佈圖的問題出在板塊上：太平洋、大西洋等海盜王的版圖未免太大，裏海海盜王只能在那當時荒蕪的中亞內陸湖覓食也未免太少油水，難怪巴伯沙船長經常憤憤不平。再者，他們竟能同時用英語溝通，如此全球化，也許連今天的海盜也未能從容面對。

　　無論如何，這聯盟除了有海盜守則（即海洋的國際法）、大量家法和神祕傳統，也曾作出囚禁女妖的重要決定。雖然九人不是民選

產生，他們在會議的表決方式卻採用一人一票，作風有點符合「威權民主」理念，可見伯蘭科恩的組織結構比賓拉登的蓋達組織更嚴密，卻也因而缺乏彈性，結果難逃覆亡的命運。箇中關鍵，就是這批海盜始終沒有明確向國家宣示海上的排他性主權，也沒有取代國家的意識，只是對應性（Reactive）、而不是主動性（Proactive）聯盟，這是和蓋達視野的根本分別。結果，海盜的功能逐漸被正規國家蠶食，正規國家取締海盜集團後，也開始兼行「國營海盜」行為。近年西方學界興起一門「海盜行為系統學」（Nomenclature of Piracy），基於上述定義，雖然我們的世界沒有了伯蘭科恩會，但連個別政府的部份行為，也被歸類為「疑似海盜」。

「國營海盜」：宣告海上主權，也是海盜？

要了解「國營海盜」的學術概念，我們可參考美國華裔學者黃華倫在2007年《香港社會科學學報》發表的「誰是海盜」一文，文中對海盜作出了出乎一般人常理的有趣分類。根據黃的定義，海盜可分為「宣告型海盜」和「工具型海盜」兩大類，前者有意識形態訊息傳遞，後者則以求取利益為主，海盜成員不但來自民間，更可以來自政府。例如越南政府的海防公安對逃難出海的難民勒索金條，就屬於廣義的「工具型」「貪瀆型海盜」。《神鬼奇航》時代前後的英國政府，不斷利用海盜搶奪西班牙商船，令女王伊莉莎白一世也可算是「貪瀆型海盜」的先驅。中國國民黨退守臺灣後，刻意攔截來自國際共產陣營的船隻，曾被蘇聯以「海盜罪」告上聯合國，則屬於現代「宣告型」的「意識形態海盜」。至於中日兩國在南中國海和東海的爭議海域或公海，不時對他國船隻強行登船、扣押船舶，根據同一定

義，屬於「宣告型」的「主權伸張型海盜」。換句話說，上述國家領袖，其實就是伯蘭科恩會的九大海盜王，只不過披上國家的外衣而已。

當然，將海盜的定義定得如此寬廣，並非國際慣例。即便是聯合國和國際海事局，就沒有將國家行為納入對「海盜」的監管範圍內，為主權國家和NSA作出了明確分野。但上述學術定義，無論是否共識，都起碼透達了一個重要訊息：由於海域不可能像陸地般嚴密佈防，國際社會普遍期望各國在海洋邊界保持高度自我克制，要比陸地邊界更講求自律，並以此作為國家是否文明、盡責的指標。一旦某國在海洋邊境有所動作，就是不被當成海盜，也容易被國際輿論演繹為挑釁世界秩序（例如2007年底美國航空母艦小鷹號和中國潛艇的爭議事件）。有意成為挑戰者的國度（Revisionist State），在陸地邊境活動，倒還容易以「自衛」推托。

三擒番王的「海盜鄭和」崛起

在《神鬼奇航3：世界的盡頭》，周潤發飾演東方海盜「嘯風船長」（Captain Sao Feng）。據說這角色本以港人熟悉的張保仔為藍本，只是怕被上綱上線、失去中國市場，才讓他「入籍」新加坡，其實影射的依然是中國海盜。依據年代考證，張保仔在當時出現未免早了點，那時代倒和明末清初割據臺灣的鄭成功吻合；要是我們情感上不願「國姓爺」當海盜，那他的父親鄭芝龍的海盜身份就不存在爭議了。中國出產海盜自然不是問題，問題是在上述的海盜學術定義下，當西方學者閱讀我們熟悉的、比鄭成功更久遠的鄭和下西洋一類中國海上歷史，就會得出截然不同的心得。

新加坡國立大學歷史學者韋德（Geoff Wade）的研究專論〈14-17世紀：《明史》中的東南亞〉（Southeast Asia in the Ming Reign Chronicles: 14th-17th centuries），認為鄭和下西洋絕非北京主理的官辦鄭和熱那樣，是「和平崛起」的先驅、有力稱霸也選擇「非霸」的中華上國「仁義之師」，更不是和絲綢之路並列的什麼「古代和平崛起兩面紅旗」。根據他的研究，鄭和代表強國四處逼小國通商，和後來西方對付東亞的「砲艦政策」一樣，都是行使霸權，明顯有威嚇勒索的成份。他在印尼蘇門塔臘和錫蘭的著名「三擒番王」事跡，更是恣意妄為，未經國家准許而「自我海盜化」地粗暴干涉別國內政，何況那些國家尚未完成向中國稱藩的手續，明朝也根本無法律基礎去更換海外邦國的土王。

可以想像，上述理論會讓中國學者和愛國憤青義憤填膺，可見東西方對21世紀的「和平崛起」，有截然不同的理解。北京說，鄭和在宣揚（中國定義的）王道，但只要將韋德的鄭和放入黃華倫的海盜研究框架，鄭和竟變成無視國際準則、打亂既有秩序、同時使用軟硬權力的「貪瀆型海盜」兼「主權伸張型海盜」，可謂西方人眼中真正的南中國海盜王嘯風船長。儘管他沒有周潤發那麼有男人味，但沒有睪丸的造型，也不見得比伯蘭科恩會的其他海盜王另類，起碼電影中那位印度洋海盜王的男腔女聲，就同樣顯示出兩性以外的可疑。不過既然鄭和的事跡有利中國和平崛起，他自己是否行使海盜行為、本人能否崛起，就是小事一樁了。

西印度公司不同東印度公司！

《神鬼奇航3：世界的盡頭》另一組值得留意的NSA，自然是上

集已呼風喚雨的反派英國東印度公司。然而，以「東印度」公司管理「西印度」群島，只是電影毫無直接根據、方便劇情使用的借題發揮。史上曾出現的東印度公司除了來自英國外，法國、荷蘭、瑞典、丹麥等國都有同類「公司」，目的都是通過商業模式，借國家控制的NSA「白手套」進行殖民擴張，主要活動範圍在印度、東南亞和中國。後來丹麥、瑞典等國的東印度公司隨著本國勢力挫敗而消失，英、荷兩國的東印度公司則成為印度和印尼的實質管治者，直到被本國國會直接取締。這在我們談及《神鬼奇航》第2集時，已有詳細交待。

與此同時，西印度的加勒比海地區確實也曾出現類似「公司」，不過只有知名度較低的「西印度公司」（West Indies Company）。它們不但與負責殖民印度的東印度公司毫無從屬或合作關係，甚至不屬於英國所有。東西印度公司之不可比，猶如不能像某些香港藝人那樣稱《神鬼奇航》主角Johnny Depp為Johnny Deep。英國東印度公司雖然霸道，但一直沒有染指西半球，而東、西半球之分，當時一般以非洲南端好望角為界。這是因為拿破崙戰爭前的英國政府，尚不願和西班牙、葡萄牙等西半球的現存殖民力量進行零和式競爭，它在加勒比海的屬地，不少都是靠講數、妥協而不是靠戰爭奪得。而且西印度貿易以非洲到美洲的一條龍黑奴買賣為主，英國則較早提倡人權，自從18世紀中葉的廢奴運動興起，倫敦便不願以國家公開委託公司的方式進行這種買賣，情願讓私人企業承擔（參見《奇異恩典》）。因此，正式的西印度公司史上只有三家，分別來自法國、瑞典和荷蘭，根本沒有英國份兒，難怪《神鬼奇航》系列要借用東印度公司的「顯赫」名聲了。

西印度公司的主權遺產：荷屬安地列斯群島的2008大限

　　西印度公司雖然規模稍小，但好歹也是和東印度公司齊名的國際NSA先驅，持有類國家身份，連今日加勒比海被港人完全漠視的政治主權格局改變，也是當年西印度公司的遺產之一。事源黑奴貿易變成非法後，各國的西印度公司紛紛破產，沒有了白手套，它們的屬土唯有被移交至所屬政府，包括被荷蘭西印度公司作為黑奴集散地的安地列斯群島（Antilles）。這群島的政治地位十分特別：自從荷屬西印度公司解散，群島的六大島嶼結成聯邦，先是成為荷蘭直屬殖民地，後來又升格為「自治國」，變成荷蘭兩大組成單位之一（另一個自然是荷蘭的歐洲本土）。當荷蘭西印度公司業務不復存在，安地列斯群島也就失去經濟和社會向心力，加上荷蘭國力在19世紀開始嚴重下滑，根本不能深入管治遙遠的領土，所以這「自治國」是有名有實的。不過這群島嶼之間相互不和，各島都有自己議程，就像公司有自己的方向，又受到由強國（如英美）和鄰國（如委內瑞拉）的拉攏，能否算是一個準國家也頗成疑問。近年安地列斯群島附近的加勒比海域發現不少油田，吸引了大量外資，由於群島政府實行低稅率政策，又同時通用荷蘭本土部份稅務協定，令它成為毒品、軍火等灰色貿易的熱門中介站，島嶼命脈更進一步不受荷蘭控制，早已成了半NSA，並出現了返回當年母體西印度公司狀態的「返祖現象」。阿姆斯特丹政府撫今追昔，也只能睜一眼、閉一眼，含混過去。

　　自從安地列斯群島以半NSA方式運作，群島當中最繁榮的阿魯巴島（Aruba），率先在1986年以公投方式脫離母體，成為與群島同級的荷屬自治國；它不選擇完全獨立，就是害怕完全落入不同公司和

幫派手中。2000年開始，安地列斯剩下的五個島嶼也紛紛進行公投，結果最大的主島庫拉索（Curacao）和面積只有1/3個香港島的聖馬丁（St. Maarten），決定效法阿魯巴成為自治國，剩下的三島則結成「王國列島」，變成荷蘭直接管治的特別行政區。它們最大的差別在於前者幾乎一切獨立自主，可能加入結構類似東盟的「東加勒比海組織」（OECS）；後者則和荷蘭聯繫緊密，將變成歐盟一部份的「歐盟邊境地區」（EU-OMR）。上述改變醞釀多年，最終會在2008年年底實施，屆時存在多年的荷屬安地列斯群島將正式成為歷史，也正式終結了西印度公司的最後遺產。這是近年去殖化領土變更的大事之一，上一回加勒比海出現類似的領土劃分變更已是三十年前的事了。不過無論形式如何、名稱如何，真正管理這批島嶼的，已開始變成各式大亨，和三百多年前的西印度公司相比，可是殊途同歸呢。

小資訊

延伸影劇

《神鬼奇航2：加勒比海盜》（*Pirates of the Caribbean II: Dead Man's Chest*）（美國／2006）

《鄭和下西洋》（臺灣／1974）

延伸閱讀

《誰是海盜》（黃華倫／香港社會科學學報／2007）

The Dutch in the Atlantic Economy, 1580-1880: Trade, Slavery and Emancipation (Pieter Emmer/ Ashgate/ 1998)

奇異恩典
Amazing Grace

時代	公元1782-1807年
地域	英國
製作	英國／2007／118分鐘
導演	Michael Apted
編劇	Steven Knight
演員	Ioan Gruffudd/ Benedict Cumberbatch/ Romola Garai/ Youssou N' Dour

奇異恩典

從海地、非洲到英國的廢奴：道德以外的利益計算

　　普及歷史／福音電影《奇異恩典》，在文化／宗教圈子算得上口碑載道。劇情講述18世紀末，英國新生代議員韋伯霍斯（William Wilberforce）和首相小皮茲（William Pit Jr.）與貴格教會、社運人士等結成良心同盟，推動廢除奴隸貿易的「廢奴運動」（Abolitionism），經重重波折，終令國會在1807年通過永遠禁止奴隸貿易，並在1833年徹底取締奴隸制度，韋伯霍斯也得以成為享有國葬的英雄。這樣的橋段，自然符合近年講求的政治正確、向歷史道歉的反思潮流。但慕名而來、對號入座的宗教和社運人士，卻可能感到失望，因為電影的真正主軸，只是社會運動和議會政治的互動，儘管政治研究員可能看得亢奮——因此，對不起，除了那位從非洲走來的黑奴當事人配角恩奎魯先生（Olaudah Equiano），一切具有扭轉乾坤能力的主角，都是白人。在上述運動中，道德和政治互動的成功，恐怕亦不能簡單地代表「社會公義」的彰顯，因為「廢奴以後怎麼辦」

這問題更教人感到不安，這份不安不但涵蓋當時世界，甚至延綿至今。那麼，當時世界的真正關注是什麼？行重商主義、精算非常的英國上下，又為什麼真的能如此「進步」？

由黑奴「一步到位」的海地杜桑總統

《奇異恩典》帶來的解放黑奴，當時確是勾起「黑奴站起來了」的憧憬，但結果卻令人十分失望。最突出的例子並非英國本土的被解放黑奴，而是當時和英國黑奴「宏觀地」並肩作戰的海地黑奴。海地這個國家今天雖然十分貧瘠，但在18世紀末，海地的宗主國法國一度將它建構成咖啡和甘蔗樂園，兩者都是當時最時髦的消費品，海地的出口幾乎佔了全球市場一半，令它成了「西方之珠」。法國從非洲往海地輸入了大量黑奴，讓白人千里迢迢走到那裡享福。正是這個加勒比海小島，成了全球首個獨立的黑奴國家。海地不像其他第三世界國家那樣，由受過高等教育、早被吸納的中產菁英領導獨立，然後再慢慢廢除奴隸制，而是直接由黑奴，或頂多是受有限教育的「黑奴菁英」，自我解放兼立國，「路線圖」可謂一步到位。海地有如此機緣，除了如《奇異恩典》講述是受英國廢奴運動影響（相關思潮可以從英屬牙買加傳入），也同時受到鄰近的美國獨立革命和宗主國的法國大革命影響，令這島國成了革命思想匯流的實驗場。

領導海地黑奴革命的傳奇人物名叫杜桑將軍（Toussaint Louverture），在世界史亦佔有一席之地，法國課程對他的重視尤深。杜桑讀過一些啟蒙運動和法國革命的作品，起事時糾集了海地境內的黑人和混血兒，一舉推翻法國殖民管治，順理成章地成了國父級

英雄。他領導的起義黑奴多次擊退威名顯赫的拿破崙法軍，大振民族士氣，更成為其他國家搞獨立的精神支柱。但諷刺的是，杜桑的偶像不是什麼憲法，卻正正是拿破崙，連帶日後一百年內的海地領袖都是以拿破崙為師，他們的品味，和二百年後、受法式教育的中非食人肉皇帝博卡薩（Jean-Bédel Bokassa）可謂一樣。杜桑上臺後，一方面宣佈全島廢奴，建立議會，頒佈憲法，效法了所有文明包裝；另一方面又「推舉」自己為終身總統，兼有權選擇繼任人，繼承了拿破崙的一切獨裁作風。更教一般黑奴不滿的是，仰慕法國文化的杜桑並不願和法國完全決裂，他所起草的憲法，居然承認海地還是法國殖民地，只是享有完全自治權，而且那份國家憲法還需呈交拿破崙照准。他在對抗法國殖民軍時，本來佔盡優勢，但對法國文明深信不疑的他，卻竟然接受法軍將領的和談邀請。對方當時盛意拳拳，自稱「海地人民老朋友」，再三保證其人身安全。杜桑單刀赴會，結果立刻被法軍逮捕，運到他最嚮往的巴黎，最後死在獄中。杜桑後來被法國人供奉在巴黎賢人祠，總算「死得其所」，但黑奴菁英治國的海地噩夢，才剛剛開始。

廢奴以後，又怎樣？：「黑奴拿破崙」二世三世四世……

自從杜桑被法國人出賣，他的菁英黑奴繼任人開始強烈仇法。他的助手德薩林（Jean-Jacques Dessalines）在法軍投降後，正式宣佈建立海地共和國，和杜桑一樣自任「終身」總督，這是當時拿破崙在法國的相同頭銜。1804年，拿破崙在歐洲稱帝，遠在海地的德薩林有樣學樣，宣佈以小國寡民建立「海地帝國」，自任「皇帝」，稱雅克一世（Jacques I）。為顯示「帝國」特色，與拿破崙

分庭抗禮，他宣佈海地為「全黑帝國」，竟然把境內法國人、乃至其他白人全部處決，只特赦了協助海地革命的數百個波蘭士兵，堪稱近代反西方民族主義的去殖先驅，並一度對包括剛獨立的美國在內的鄰國構成真正威脅。有鑑於此，法國後來也要起無賴，要求海地以一億五千萬法郎賠償法國損失，這價格足以買下當時的整個美國。今天往往是獨立的殖民地向前宗主國追討高壓管治的賠償，法國卻反其道而行，最後在歐洲集體封鎖海地貿易的壓力下，海地不得不就範，自此經濟幾乎全面崩潰。雅克在境內的高壓統治迅速激起民變，「帝國」成立不到兩年就被推翻，他本人也被處決，但作為「海地拿破崙」第二，雅克出奇地被海地人當作國父供奉，命運還是比中國的袁世凱要好得多。

出現「拿破崙一世」、「二世」後，海地又有一個軍官亨利一世（Henry I）稱帝十年。此後隔了數十年，又出了個末代海地皇帝，和隔代復辟的法國拿破崙三世幾乎同期出現，而且拿破崙化得更徹底。此人因外表昏庸、似傀儡，而被軍方「推舉」為海地總統，就任後露出真性情，組織私人警察，積極取締舊勢力，大搞恐怖統治，然後又是廢除共和稱帝，稱福斯坦一世（Faustin I）。此人扮豬食老虎的經歷，教人想起中國南北朝的「豬王」宋明帝劉彧，他也是靠詐傻扮懵避開前任皇帝的猜忌，上臺後才大開殺戒。

福斯坦為國家再次得以「帝國化」，登基典禮極盡奢華（又是教人想起中非皇帝的登基鬧劇），又仿效歐洲制度大舉封爵，設計了大批曇花一現的「海地荷蘭水蓋」，加封大批黑人貴族，建立所謂皇家藝術學院，一時好不熱鬧。帝國不久自然又被推翻，福斯坦卻出人意料地得以善終。此後，整個「黑奴菁英」階層已不再存在，因為他們已在內鬥中消耗殆盡，新冒起的「菁英」甚至比前人更不懂治國，

那些建國的「站起來」口號，反過來成了嘲諷。今天我們提起海地，只會想到落後貧窮，百年間出了數個巫毒教獨裁者，常被美國和聯合國出兵干涉維和，更予遊客生人勿近的感覺了。

恩奎魯與恩多爾：文明世界的黑色抵押品

當然，解放黑奴不一定要他們奪權治國，但黑奴菁英要站起來回饋同胞，也要充滿藝術。在海地案例以外，我們應集中注意剛才提及的《奇異恩典》那位黑人配角恩奎魯，和飾演恩奎魯的當代塞內加爾名歌手恩多爾（編按：Youssou N' Dour臺譯安多爾，配合內文保留港譯），因為這兩位相隔二百年的非洲名人，彷彿有同樣的廢奴宿命。筆者唸大學時，在政治史課程依稀讀過《恩奎魯遊記》（*The Life of Equiano, or Gustavus Vassa, the Africa*），至今的唯一印象，就是那位被解放的黑奴恩奎魯，其實早已成為典型的英式菁英。據說他是奈及利亞王子，童年時被奴隸商人虜到西印度群島當黑奴，輾轉遇到賞識他的主人，把他送到英國讀書識字，再返回美洲當高級奴隸。最後他從主人處買得人身自由，又回到當時的文明中心英國，結識了《奇異恩典》的一群白人主角，成為整個廢奴運動現身說法的代言人。然而，當他深入白人社會、特別是以「土英語」出版作品而穩定生活以後，無可避免地開始遠離自己的黑人受眾。

下面一則事例是他的遊記沒有講述的，電影卻有補充：當法國大革命爆發，恩奎魯一類自由派立刻被英國愛國人士列為「反動派」、莫須有地稱為「Jacobites」——即支持流亡法國的斯圖亞特王朝（Stuarts）「詹姆士三世」（James III the Pretender）後人復辟的「英奸」，儘管這家族已下臺一百年（參見本系列第三冊《凸搥特派

員》）。未等及廢奴運動成功，恩奎魯就無聲無息地離世，後人甚至連他的具體死忌也不知道。

　　表面上，歌手恩多爾的經歷，和二百年前的解放黑奴沾不上邊，其實不是的。這位在非洲和法語世界比不少總統更知名的流行歌手，可謂是涉足政治最深的當代藝人之一。他和恩奎魯一樣，懂得以混搭的方式讓西方注視，例如他自創的「mbalax」曲目，融合了非洲吟遊、伊斯蘭蘇非（Sufism）教派的旋轉舞和近年大盛於西方的嘻哈，廣受樂評人好評，得過葛萊美獎，2007年更到過香港演唱，無懼對牛彈琴的高度風險，可見已成功走入主流。恩多爾成了塞內加爾超級菁英後，也和恩奎魯一樣不斷論政，除了參加Live 8、扶貧、人權、反種族隔離等運動，更對美國持謹慎批判態度，包括曾在當地罷演，以「抗議華府對非洲的偽善」。911後，美國大幅收緊愛國準則，不少國際藝人被看成「恐怖份子疑似同情者」。思想反戰、生於美國反恐盟友塞內加爾的恩多爾，亦是其一。恩多爾初登大銀幕就飾演二百年前的恩奎魯，怎會只是巧合？

　　彌足深思的是，雖然「兩恩」都利用打入西方的菁英身份回饋同胞，但他們都懂得向西方交出「抵押品」，保證不會走向極端。當年恩奎魯和英國教會人士的結盟，不但成了教會「見證」的好題材，反映他對英國價值的認同，更讓他的一切個人私隱交予盟友手上。恩多爾的社會和經濟資本比恩奎魯豐厚得多，更不可能避開建制集團的抵押要求。例如他在祖國塞內加爾開展「Joko計劃」，與國際大財團HP電腦合作，大力開設網吧，希望讓年輕貧民和世界接軌，藉此建立在政府掌控以外的社會網絡。他的計畫認可了全球化為普世現象，既保障了西方資訊科技公司在非洲的利益，又佔有社會議題的道德高地，自然得到廣大民眾支持，同時也和恩奎魯加入教會一樣，讓西方

感到被抵押的安心。這道理和內地對回國投資的「愛國」商人充份信任，容許他們發出雜音，是一般無異的。但在種種客觀環境限制下，他們還可以怎樣？我們今天常常談論全球化、普世價值和本土化的調和，議題之一，就是讓本土化成為全球化的合作夥伴，而不是讓本土聲音作為全方位的挑戰者，或淪為被拯救的難民。恩奎魯和恩多爾面對跨代難題，無奈地殊途同歸，自然更不是巧合了。

「足球黑奴」：一條龍中介服務

恩多爾身為塞內加爾人而成功「脫非入歐」，和他經歷類似的是近年異軍突起的塞內加爾足球隊，後者更足以解釋黑奴這概念在今天如何借屍還魂，因為他們是屬於「足球黑奴」體系的頂尖部份。所謂「足球黑奴」是歐洲興起的新名詞，泛指由第三世界入口的廉價球童。入口產品當中，有潛質又幸運的可能受大球會青睞、甚至成為世界球星，但剩下來的絕大多數球童卻得流落街頭，被「叮」過程每每慘不忍聞〔例如會遇上變童班主（編按：指球團、俱樂部老闆）〕，他們在非洲的親人還以為孩子們已踏上青雲路。當球童在歐洲無依無靠，不是成為流氓就是任人魚肉，最「幸運」的一群，則成為當地地下組織的新血，變成歐洲的嚴峻治安問題。

「足球黑奴」現象不斷惡化，固然與全球化的人口／資本流動有關，但也和「中介人」這邊際利潤奇高的職業有關。二百年前的黑奴貿易，全賴本土經紀才能成事，當年最踴躍輸出同胞到海外為奴的中介人，是迦納的阿散蒂土王，因為他認為輸出鄰近黑人，也是「鞏固政權」的方式。時至今日，爭著當中介人的不只是一個土王，而是一條龍服務。首先，球童顯示天份的第一步是需要包裝，令非洲窮國

的國內足球培訓學校、地區球探，包辦了人口買賣的首部份。當發掘球童成為社會風氣，這個發掘過程就會變成《超級女聲》一類大眾娛樂，令媒體成了第二中介人。例如摩洛哥國營電視臺曾推出名叫《黃金足》的遊戲節目，內容就是在海邊發掘球童，好將他們賣到歐洲。雖然一些官員（像曾任體育部長的巴西球王比利）曾立例禁止將未成年球員賣到海外，但每當窮國國家隊揚威，元首都會大肆鼓動廉價民族主義，認為維阿（George Weah）、艾托奧（Samuel Eto'o Fils）、卡奴（Nwankwo Christian Kanu），都是國民的好榜樣。何況，除了擁有土產國際球星這份虛榮，各國出口球童的盤算，也和菲律賓出口菲傭相差無幾，那就是靠他們帶回外匯，並減低人口壓力，為低教育的一群找出路。於是，這些非洲元首，也就成為阿散蒂土王那類的第三中介人。

阿散蒂

18 世紀初至 20 世紀中期位於今日迦納中部的王國，其國王即阿散蒂土王（Asantehene）。

要打破現代黑奴在全球化時代的惡性循環，也許還是要借助全球化的手段。以那位著名的俄籍英超切爾西班主阿布拉莫維奇（Roman Arkadyevich Abramovich）為例，由於他投資足球是為了洗黑錢和建構形象以應付國內政潮，他的思路就和行家明顯不同。例如他有時並非單單「收購」球員，而是乾脆收購一間南美小球會來訓練球員，把少數通過測試的球員引進歐陸，其餘就打次一等的聯賽。他無形中就取代了地區球探的角色，又比足球學校多做了一

步。阿布拉莫維奇也為球童提供了若干最基本的社會福利網，因為他雖然不太理會大牌球星在切爾西被淘汰的問題，卻願意提供綜合教育予球童，讓被淘汰的一群起碼不會敗壞其名聲。這類足球伸延的全球社會福利體系，又是一個新的NSA，足以降低足球商業各層面的交易成本。說到這裡，我們不禁又得問：究竟當年的廢奴運動是將廢奴這個使命全球化，還是將「世界各地廢奴後依然有奴隸階層」這個潛藏訊息全球化？

「廢奴全球化」的外交利益

事實上，整個廢奴運動得以成功，除了韋伯霍斯等人的無限熱情感召，也充滿英國各界政治外交經濟的謀略計算，這都是被《奇異恩典》有意忽略的。當時佔據主流地位的英國殖民派願意妥協，在1807年禁止奴隸貿易、在1833年全面廢除奴隸制度，固然有民意和道德的影響，但更是因為他們認識到下列現實：一旦英國成了「廢奴外交」的國際先驅，就足以佔領當時「早期全球化」普世價值的絕對道德高地，相等於今日美國持有對民主的演繹權，可以大無私樣設立「民主過渡辦公室」，「教導」全球什麼是民主ABC。這對盎格魯薩克遜白人主義者繼續擴充其大英殖民帝國，可謂一陣及時雨，因為勢力下滑的西班牙、葡萄牙等夕陽殖民帝國，都是堅決反對廢奴的。

不要以為西班牙、葡萄牙一度得到大量舊世界的殖民地，就是一代「強國」、「大國」，就足以充塞《大國崛起》的一集。其實它們的金銀財富，就是在國勢最顛覆時，也是大部份直接轉口到英、法、德、荷等經濟實體，剩下的也被用作國內的教堂建設，而不是任何本土經濟。它們本身徒負上野蠻、血腥的惡名，卻發展不起屬於本

國的經濟體系，完全是為他人作嫁，愚蠢之至。今天旅遊區遺下的葡、西教堂一律金碧輝煌，就是在窮小鎮、甚至它們的拉美前殖民地也有窮奢極欲的歷史痕跡，這更是展覽它們的愚昧。到了連奴隸也不能輸入歐洲時，葡、西的第三世界殖民地，早已變成實質的歐洲共管殖民地，它們本國，也就成了歐洲三流成員了。以事論事，我們固然可以說英國沒有直接從葡、西等國獲得多少土地，但卻成了脫離葡、西獨立的新美洲國家尋求支持的必經之路，加強了它建立「新殖民帝國」的資本，何況上述「開明」形象，也有利於英國日後和法、德等國爭奪非洲。在實際層面而言，既然「類黑奴階層」依然存在於英國，地下階層工作（起碼在19世紀）依然由他們包辦，那些美洲新興國家的黑奴或本土菁英，卻又願意和英國友好，「廢奴外交」的功效，就一覽無遺了。

藍海策略：由「第一大英帝國」到「第二大英帝國」

假如我們以今天的術語分析，廢奴運動對英國而言的整體策略，雖然能以一首〈奇異恩典〉形象化地包裝，但同樣深具市場智慧。歷史上，1783年美洲十三殖民地獨立前的大英帝國，被稱為「舊帝國」或「第一帝國」；此後到二次大戰後崩潰的，就是「新帝國」或「第二帝國」；帝國的殘存體制，就是今天的大英國協（Commonwealth of Nations）。廢奴運動的推行，恰巧在英屬美洲殖民地獨立、第一帝國崩潰後同期出現，它和英國通過拿破崙戰爭重劃殖民世界版圖，都正是第二帝國的重要特徵之一。第二帝國的其他價值特徵，還包括以自由貿易取代純剝削式的重商主義、以政府管治取代殖民公司管治等，總之，都是要建立現代的「賢人威權管治」，

來達到相同的殖民目的，對此歷史學家哈羅（Vincent Harlow）的
《第二大英帝國的建立》（*The Founding of the Second British Empire, 1763-1793*）一書，有詳細介紹。

　　帝國如此進化，可說是近年大盛的企業管理理論「藍海策略」
（Blue Ocean Strategy）的先驅。管理學教授金偉燦（W. Chan Kim）
和莫伯尼（Renée Mauborgne）的這本著作，只有一個中心思想，就
是「將現有競爭變成非競爭」，也就是將自己的產品重新包裝為與別
不同的另一種商品，好讓自己建構和壟斷一個暫時無人競爭的全新的
市場。這個市場的話語權，是屬於自己的。此「藍海」不同另一個著
名的「南海」（South Sea），後者是指1720年的英國股災「南海泡
沫」，是為近代世上首波金融風暴之一。韋伯霍斯以一介反叛書生，
卻得以成為只講求成王敗寇的大英帝國英雄，就是因為他為帝國的藍
海戰略，作出了成功實驗：帝國還是帝國，不過有了以廢奴為象徵的
道德元素和包裝，就由「第一」進化為「第二」，立刻壟斷了新的市
場，其他對手的競爭就立刻變成非競爭。英國殖民地成了「道德殖民
地」，也就是被包裝而成的與別不同的另一種商品，雖然對當地人民
而言，可能只是換湯不換藥。法國、德國等對手到了數十年後，才逐
漸效法韋伯霍斯等人的高度智慧，但廢奴運動的議題設定權已掌握在
英國手中，它們在「市場」上，就只能接受追隨者的角色扮演。既然
韋伯霍斯對英國的「恩典」是這麼的「奇異」，英國的左派右派後來
對他一致高頌讚歌，也就可以充份理解了。

小資訊

延伸影劇

《勇者無懼》（*Amistad*）（美國／1997）

《*Roots*》（美國／1977）

延伸閱讀

The Life of Equiano, or Gustavus Vassa, the Africa (Olaudah Equiano/ Longman/ 1989c）

Slave Revolution in the Caribbean: 1789-1804: A Brief History with Documents (Laurent Dubois and John Garrigus/ St. Martins/ 2006)

時代	公元1860-1870年
地域	中國（太平天國／清朝）
製作	香港／2007／127分鐘
導演	陳可辛
編劇	陳可辛等
演員	李連杰／劉德華／金城武／徐靜蕾

誰來重構真正的太平天國？

　　陳可辛為他導演的《投名狀》開宗明義：這是一部類似《英雄本色》的江湖片，一切歷史背景都只是烘托，張徹導演的原裝正版電影——1870年兩江總督馬新貽被張文祥刺殺的「刺馬案」——也只是點綴。他在全片沒有說「太平天國」一字，只是說「太平軍」，這名詞當時其實無人用，天國一方只是自稱「天軍」，清廷自然說「長毛賊」。他顯然知道電影對太平天國欲語還休的描述，對「革命」符合內地政治正確原則的若干美化，都不易得到影評人讚頌，唯有期望大家諒解，並將還原歷史的責任，交給其他人。既然如此，我們就不妨多介紹《投名狀》描述的太平天國和歷史的差異，更不妨以年前內地拍攝的五十集長篇電視劇、曾在亞洲電視播放的《太平天國》一併合論。相較下，後者的政治掩飾和改寫其實比《投名狀》還多，只要觀眾懂得看門路。

抹去「蘇州殺降」勸諫的戈登

　　《投名狀》三兄弟感情改變的轉捩點，源自他們圍攻蘇州後殺降的故事，這大概是受到李鴻章經手的蘇州殺降事件的啟發。根據史實，淮軍的李鴻章圍攻蘇州前，先由太平天國降將程學啟負責策反守城四王四將，包括「納王」郜永寬、「康王」汪安鈞、「寧王」周文嘉、「比王」伍貴文，以及「天將」張大洲、汪有為、范啟發、汪懷武，讓他們殺掉忠於太平天國最後臺柱忠王李秀成的「慕王」譚紹光（即民間傳說的女狀元傅善祥的丈夫），開城投降。這批降將都不是太平天國起義時的廣西舊人，而是太平天國立國後才加入的兩湖鄉里，李秀成其實也察覺到他們有反意，只是不為已甚，甚至明言不妨各走各的路。他們投降後的事跡眾說紛紜，一說立刻被殺，一說獻城後居功自傲、和清廷討價還價，才被李鴻章集體處決，以儆效尤。雖然沒有像《投名狀》那樣整城士兵被殺，但也有一半部屬被株連，這在劇集《太平天國》（略為醜化李鴻章）有詳細介紹。《投名狀》演繹殺降之舉為「必要之惡」，大哥以「他們是兵」解釋行為，認為士兵被殺毋須講求人道；而劇集《太平天國》則視之為李鴻章傳達「敬重忠臣」訊息的公關手段，他們都嘗試為殺降尋找理論基礎。諷刺的是，「他們是兵」在西方正正是不能屠殺的原因，這是騎士精神和《日內瓦公約》（*The Geneva Conventions*）的基本保障；就算「他們不是兵」也不能殺，因為受平民法保護。因此布希在911後才創新地發明了「非戰鬥敵人」（non-combatant enemy）的定義，來繞過國際法對疑似恐怖份子進行逼供（參見本系列第三冊《往關塔那摩之路》）。

這些影視文本沒有觸及殺降的反浪漫精神，自然原因眾多。當時對殺降最不滿的並非任何一個有正義感的華人，而是以梟雄著稱、和李鴻章合攻蘇州的常勝軍領袖，最終被封為提督（Titu）和賞賜黃馬褂的英國人戈登（Charles Gordon，英國人愛稱他為「Titu Gordon」）。戈登在蘇州城破前，曾保證太平天國的四王四將合家平安、乃至出相入閣，作出的承諾比《投名狀》的趙二虎對蘇州守將黃文金將軍大得多，程學啟甚至一如《投名狀》三兄弟，和郜永寬結拜。本來，重用他們並非不合大清朝廷體制，畢竟過往不少太平天國降將也得到重用，最高級的有北王韋昌輝的弟弟、太平軍四大主將之一的韋俊，最賣力的則有剛提及的程學啟，想不到李鴻章不吃這一套，以「事先不知情」為由，拒絕特赦降將，這自然大落戈登面子，而且李鴻章殺降當時，戈登還在太平軍降將「納王」家中作客，此舉似有借刀殺人之嫌。戈登盛怒下曾找李鴻章問責，李避而不見，他居然向李的座位連放數槍，此「義舉」令他成為英國人心目中的英雄，加上他個人紀律在旅華洋人當中算是首屈一指，也相對不那麼貪財，令他日後在蘇丹被伊斯蘭馬赫迪軍（Mahdi Army）殺害時，得到全國同情（參見《關鍵時刻》）。戈登的騎士精神在中國正史實在頗難解釋，也不知道如何嵌入內地官方史觀裡，難怪被編劇齊筆抹去。

天國諸王比「清妖」更妖

《投名狀》的太平軍形象不俗，造型活像耶穌下凡，也默認了他們境內能進行有效管治，特別是蘇州守將黃文金，更是全片唯一的英雄人物。這位黃將軍史上真有其人，也是太平天國起義初期的廣西元老之一，不過並非蘇州守將，晚期因戰功受封「堵王」，最後在太

平天國覆亡時護著洪秀全之子出走，兵敗被殺，也算是一代人傑，不過電影說他家境富裕，毀家投效太平軍，這明顯是「北王」韋昌輝的事跡。

　　史上確有一些文獻記載太平天國的種種「善政」，例如英國人吟唎（Augustus Frederick Lindley）曾在太平天國政府任職四年，是忠王李秀成的超級崇拜者，也跟著洪秀全「天父天兄」的亂拜一通。吟唎回英後著有《太平天國革命親歷記》（*Ti Ping Tien Kwoh: The History of theTi-Ping Revolution, Including a Narrative of the Author's PersonalAdventures*）一書，讚譽太平天國制度完全民主，人民可隨時擊鼓鳴冤，甚至可與大英帝國相提並論，主要目的似乎是要將自己提升至和戈登平起平坐的傳奇地位，希望將自己在祖國的嘍囉出身一筆勾銷。這位吟唎君在劇集《太平天國》也曾出場，造型十分滑稽。除吟唎外，李秀成旗下似乎有不少洋將，另一位名將是守青浦城為太平天國「殉國」的薩維治（Savage，名字已不可考），可見僱傭兵的概念在當時多麼盛行。

　　近年中國學術氣氛越趨自由，中國學者對相對真實的太平天國歷史已有一定共識，並寫下不少推翻昔日歌頌太平天國的普及著作：正規的有潘旭瀾說故事式的《太平雜說》，顛覆性較強的有網路作家「赫連勃勃大王」的《極樂誘惑——太平天國的興亡》，都比號稱「太平天國權威」羅爾綱的舊著作顯得客觀。美國首席漢學史家史景遷（Jonathan Spence）也有專著關於太平天國，特別介紹了洪秀全如何和西方教義互動，讀來趣味盎然。一言以蔽之，他們大都相信太平天國諸王治下的「小天堂」，可能比滿清治下的鄉鎮更難討生活。《投名狀》的蘇州、南京城破後有大量居民生活，就和史實明顯不符，因為太平天國末年已沒有多少「人民」，除了士兵，百姓已逃得

十室九空，剩下的也要「人相食」。電影的太平軍蘇州守將有出乎常理的人本精神，自願殺身成仁拯救百姓，這不但在整個太平天國史從未出現，在中國近代史也難得一見，相當超現實。

這些還只是硬體問題，更嚴重的還是太平天國的管治方式，究竟是仁治（民主自不可能），還是苛政，這就是《投名狀》的禁忌了。即使是理應偏幫「革命」的劇集《太平天國》，也通過清人之口講述諸王王府建得比大清皇帝更華麗，連聲望最高的忠王亦如是，弄得民窮財盡。當時諸王的「王娘」數目動輒數十，全部以數目字編排，像一個個私人夜總會，系統嚴密得令清軍上下歎為觀止。不少太平軍勇將又同好男色、孌童，例如早期北伐軍的主帥李開芳和後期的「聽王」陳炳文，令盛產童子軍的太平天國更添一劫，遭遇比當代烏干達、獅子山等國的殘暴洗腦童子軍更坎坷。何況天王洪秀全等人定下的酷刑，絲毫不比著名的滿清十大酷刑遜色。據說他最愛凌遲妃嬪「作樂」，東王楊秀清得勢時，又不時拿販夫走卒來個五馬分屍助興，充份暴露了農民政權崇拜暴力美學的愚昧無知。和一般明清農民起義一樣，說是信奉上帝的太平天國也曾多次擺出著名的「陰門陣」，即讓婦女裸體露出陰部、面向敵軍砲火，據說就會讓敵人攻力失靈，除非敵人使用安排壯男露出陽具的「陽門陣」反制。其實清朝官兵也曾在鴉片戰爭和八國聯軍之戰時因為強弱太懸殊而使用過「陰門陣」，結果自然淪為國際笑柄。至今不斷有西方漢學家以研究「陰門陣」為業，但以儒家宗師自居的曾國藩，自不會容許部屬公然胡來，儘管史載也有不受他管轄的地方官，以同一類陰陽土法反制太平軍。總之，由於太平天國推倒儒家綱領，那些經洪秀全大幅修改、以鼓吹個人崇拜為核心的拜上帝會，其教義卻未能真正深入民心，太平天國內部的道德失去了社會力量監督，管治階層就比他們口中的「清

妖」更無所顧忌，農民遺傳多年的集體蒙昧迷信，就借屍還魂地出現在「長毛」身上。這部份的太平天國史，實在太像中共奪取政權後的早期經歷，正因如此，電影是必要輕輕帶過的。

清軍鄉勇的「反文革」情意結

《投名狀》把清兵一切動機演繹為「搶錢、搶糧、搶娘們」，口號響亮，這固然涵蓋了事實的部份，但始終解釋不了何以也有鄉勇自願從相對和平的後方走來從軍，因為電影的清軍領袖「陳公」等都沒有硬銷任何信念，須知理念、名教在清末還是很有市場的。真正的「陳公」類人物自然是湘軍頭目曾國藩，他的最成功之處，就是定位自己為「保護名教」的使者，以儒家抗衡太平天國前期的基督教精神向心力，從而迴避了自己身為漢人何以侍奉滿人的尷尬。

太平軍因教主洪秀全數次科舉落第，認為是奇恥大辱，故刻意貶低孔子，士兵在戰爭期間推倒孔子像，連關帝也被開膛挖腹，令不少鄉紳義憤填膺，這和清兵的兵源不絕大有關係。後來石達開、李秀成等人彈性處理信仰問題，不管洪秀全在天京做什麼上帝傳話的夢，都在管轄範圍內下令禮待鄉紳、不強搞土改、尊重民間信仰。他被清軍俘虜後，也坦白表示對洪秀全「一味靠天」大不以為然，但為時已晚，大錯已鑄成了。

文革期間，紅衛兵對孔子大批特批，將他當作封建大毒草，更將孔子像開膛挖腹，一切何其相似，其實早在洪秀全時代已被預演了一次。此外，太平天國亦盛行刨墳揚屍的行為，一來是為了破除儒家系統或封建迷信，所以他們規定要裸屍裹布地薄葬，連天王死後亦如是，這自然並非基督教教義，倒像波斯拜火教（Zoroastrianism）或

《倚天屠龍記》明教的作風，也有點像提倡裹布薄葬的伊斯蘭瓦哈比主義（Wahhabism），教人想起死後如此安葬的暴富沙烏地阿拉伯國王，儀式的虛偽可與洪天王相提並論。二來太平軍有「環保」思想，提倡古人棺木可「廢物利用」來修築城牆。如此大規模挖古墳的瘋狂行動，在文革期間又見重現。

「武鬥」之餘，在「文鬥」方面，太平天國的官方文書可謂錯漏百出。由於農民領袖們的錯別字已夠多，而官方又天天搞新的忌諱，即使不錯也看成了錯。在正式官函和洪天王的「天詩」裡，竟夾雜不少廣東和客家口語，例如什麼「東王功勞咁大」、「做乜咁」，港人SARS期間似曾相識的「千祈千祈要禱告」，或質問洋人的「爾人拜上帝、拜耶穌咁久」等等。當然，廣東話是中國方言之一，在民國時代幾乎被投票成為國語，但將之變成文字，起碼連文法也未成型。天國的官制亦混亂不堪，高級官員排場大得驚人，人人身穿黃袍，每個王侯都有自己的編制，冗員數目應是古往今來第一，「宰相」一職居然每地都有數千，變成了祕書一類勞動性工作，令局外人和局中人都覺兒戲。後期的封王更濫，據說封了二千七百多個王（這數字似有水份），連為天王府當雜工的董金泉也得封「夢王」，大有文革期間勞動人民翻身的勢頭。

太平天國京城、王宮只是荔園、宋城

《投名狀》無疑做了不少歷史資料蒐集，但始終難以突顯時代的真實，原因是真正的太平天國，拍出來只能變成喜劇，而且還要是王晶式的八十年代港產喜劇。從電影可見，就算太平天國治下百姓要挨餓，其首領總部的派頭還是挺講究，「天京」的氣派亦儼然一國之

都，那支太平軍更是陣容齊整得出奇。電視劇《太平天國》刻劃的「小天堂」，更是一片金碧輝煌。但只要我們通過親歷太平天國的各類洋人的筆記，就會發現這個政權的一切建設毫無國家風範，和步入衰敗的滿清相比，還要相形見絀得多。例如洪秀全的王宮只是以廉價鍍金裝飾，在汗水、雨水和閒雜人等雜物的腐蝕下，早就成了一片教人想起排泄物的黑黃。宮內繪上的龍畫工粗糙，不久就剩下一團邪惡的黑影。王宮四週滿佈剩餘的建築材料，地上痰漬處處，這樣的京師，連深圳的錦繡中華也比不上，充其量就是香港的荔園和宋城了。

那些太平天國新貴們出巡時又極愛穿金戴銀，特別是俗不可耐的阿婆式金銀手鐲，暴發味道濃厚，卻又堅持老農式赤腳生活（因此《投名狀》蘇州守將的赤腳造型是真實的），有時又穿上木屐。他們的軍服基本上就是戲臺的戲服，造型比八國聯軍更讓人失笑，但配合了暴力政策，卻能給予鄉民真切的恐懼感和「尊重」。如此政府的文化程度和品味，充份反映了陶傑所說的「小農DNA」，不但讓曾國藩等人引為笑談，更成了洋人如獲至寶的調侃對象。受科舉文化熏陶的士紳、他們旗下的鄉勇，都不希望日後的中國文化會成為如此「奇觀」。「小農DNA」這名詞並非陶傑今天原創，百年前恩格斯就有專文研究以自給自足、社會宗法和自然經濟為主體的「傳統小農經濟」（Petty Peasant Economy）。可惜更嚴重的文化浩劫，卻是在一百年後的文革出現了，難怪毛澤東對洪秀全評價那麼高呢。

滿清皇親國戚有大局觀

《投名狀》的結局，說滿清的剿匪將軍被鼓勵要互相制衡、互不合作，這明顯有歷史根據。清廷鎮壓太平天國初年，正規軍綠營兵

經營的江南、江北兩大營，和曾國藩自行招募的鄉勇新軍體系互相仇視，滿漢將領分歧嚴重，後期的曾國藩和又名「敗保」的滿人大將勝保是公開的多年宿敵，勝保後來更因對捻軍作戰時「縱敵誤國」而被賜死，可見朝廷的猜忌並非只針對漢人。本來和漢人軍隊抗衡的，還有蒙族大將「僧王」僧格林沁，他在大沽口擊退英法聯軍而名震西方，在西方世界比曾國藩更知名，可惜還是「逆轉勝」不了，在太平天國覆亡後死於捻軍之手，自此滿蒙嫡系軍隊已不成氣候。

慈禧太后擔心湘軍尾大不掉，暗中鼓勵左宗棠、李鴻章等自立門戶分庭抗禮，對此曾國藩心知肚明，唯有像龐青雲一樣「如履薄冰」，也是他每一篇日記和《挺經》一類著作反覆記載的事實。然而，以非民選產生的領袖而言，滿清權貴一向尚算有整體的大局觀，不可能在1870年親手暗殺朝廷命官巡撫來損害朝廷威望，頂多只會改派那些他們擔心會造反的人，當位尊而無權的文職。雖然慈禧有意壓抑地方派系的勢力，也厚著臉皮收回了咸豐帝當年「攻克南京者封王」的聖旨，但她對曾國藩、李鴻章等人的個人操守還是大致信任的，對他們的能力更是衷心欣賞。「七爺」醇親王奕譞（即光緒生父）個人雖然無大作為，亦一直為各省督軍說話，力阻保守派種種挑撥離間，否則洋務運動的多項改革根本不能展開，這在歷史劇《走向共和》也有交代。三十多年後，攝政王載灃真要殺袁世凱，卻已殺不了，這也算不上是完全私怨，因為那時大清倒真的要亡國了。

這種無可選擇的、並非建立於西式社會契約基礎上的「互信」，多少是儒家鼓吹君臣思想的功勞，也有大中華民族主義的影子，後人似乎不能單以一句「愚忠」或「權謀」交代一切。革命文學過份著墨朝廷的權謀、臣子的愚忠，反而顯得革命的一方沒有大局觀，讓今人懷疑已在自我完善中的清政府其實不值得被推翻——這訊息在《走向

共和》隱約出現過,這正是它受爭議處之一。總之,《投名狀》有太
多引而不發的情景,令主角三人的兄弟情缺乏了合理的時空緯度,頗
有被掏空了的不真實感,一切電影不便說的固然意在言外,但對觀眾
來說,卻是意猶未盡。

小 資 訊

延伸影劇

　　《太平天國》[電視劇](中國／ 2000)
　　《刺馬》(香港／ 1973)

延伸閱讀

　　《極樂誘惑──太平天國的興亡》(赫連勃勃大王／同心出版社／ 2008)
　　《太平雜説》(潘旭瀾／百花文藝出版社／ 2000)
　　《太平天國革命親歷記》(呤唎／王維周譯／上海古籍出版社／ 1985)

安娜與國王
Anna and the King

時代	約公元1862-1867年
地域	暹羅
製作	美國／1999／148分鐘
導演	Andy Tennant
原著	*The English Governess at the Siamese Court: Being Recollections of Six Years in the Royal Palace at Bangkok* (Anna Leonowens/ 1870)
編劇	Steve Meerson/ Peter Krikes
演員	Jodie Foster/ 周潤發／白玲／Tom Felton

安娜與國王

周潤發的偽安娜，承托今日的泰王與他

　　周潤發和茱蒂・福斯特（Judy Foster）主演的《安娜與國王》曾是1999年話題電影。翻開當年評論，都涉及周潤發有沒有足夠水平演好萊塢文戲、茱蒂・福斯特是否女性主義者、原版尤・伯連納（Yul Brynner）《國王與我》（*The King and I*）的情戲被刪是否歧視發哥一類「問題」。時至今日，這電影依然被泰國禁播，泰國局勢近年又朝反民主方向發展，現任泰王——即周潤發飾演的拉瑪四世蒙固王（Rama IV: Mongkut）的曾孫——則被指為幕後黑手。這時候，再探討《安娜與國王》觸及的泰國神經，不但可明白歷任泰王的禁忌，也可發現和香港外交有關的應用價值。

現任泰王

拉瑪四世蒙固王（Rama IV: Mongkut）的曾孫為拉瑪九世蒲眉蓬（Rama IX: Bhumibol），已於 2016 年逝世。2020 年之「現任」泰王為後文所提及之王儲拉瑪十世（Rama IX: Mahawachiralongkon）。

安娜「國師」‧馬可波羅「大人」‧十姑娘

　　首先，泰國不但禁播《安娜與國王》和《國王與我》，連那位真有其人的女教師安娜（Anna Leonowens），也視之為不受歡迎人物。為蒙固王作傳的泰國莫法特院長（Abbot Low Moffat）就認為，安娜在自傳「介紹」給西方的泰國宮廷、東方國王的暴虐，都屬過份誇大，明顯是要故意引起東方主義者的興趣。事實上，安娜僅僅是蒙固王內廷聘請的一大群教師之一，水平並非出類拔萃，似乎不可能單獨影響國王，更不可能和廷外人物有頻繁接觸。但她在自傳、改編小說和電影中，都幾乎由處於權力階梯低層、外圍的家庭教師變成泰王的女客卿、洋幕僚，兼下任泰王拉瑪五世朱拉隆功（Rama V: Chulalongkorn）的「國師」，儘管這樣的身份，在整個19世紀的東方世界絕不可能存在，甚至連當時真正的「東方客卿王」、權傾清朝數十年的英籍海關總督赫德（Sir Robert Hart），也不敢這樣托大。假如在泰國真的有出現這身份的土壤，那個東方，就不是安娜筆下足以讓東方主義者獵奇的東方了。

　　如此欺人自欺，在安娜而言，自然是為了刺激銷路，但也不能排除她回歐洲後還有從政的「社會良心」。不過歷史學家一般認為她

的誠信頗有問題，她在自傳提供的個人早期經歷，由名字到職業，都和事實不盡相符。例如她自稱是1857年印度叛變的受害者，就只是掩飾自己在東方沒有謀生技能的失業困境。凡此種種，都令泰國王室不甘被一名寂寂無名的洋妞利用，自此只要一提「Anna」，泰國人就想起招搖撞騙的疑似騙子。這就像馳名中外的馬可‧波羅（Marco Polo）經歷的真偽，特別是成為元朝大官的部份，一直備受質疑，他那本真假夾雜的遊記，也可看成是為了引起本國領袖注意的個人履歷表。安娜是女性，被質疑的程度難免更大，而無論怎麼看，她的自傳都教人想起近期熱銷港澳的《十姑娘口述歷史》。

安娜教英文借代《寶靈條約》？

然而，與安娜相關的藝術加工，並非泰國王室不喜歡《安娜與國王》的全部原因。只要曼谷官修正史繼續強調國家永遠獨立自主、從未被殖民，外國干涉就永屬敏感話題，無論干涉者是古今中外的男女老幼，都難以被恰當著墨。泰國人不相信蒙固王的改革源自安娜的開導，這確是子虛烏有；但他們也不樂於接受泰王的改革是像日本明治維新那樣，直接源自英國的砲艦政策，可惜這卻是事實。縱然蒙固王和朱拉隆功王都算是一代明君，被西方學者視為東方改革代表，但他們的改革，卻確實不是完全自發的。

泰國被英國開國前，實行國家統銷食糖、禁止大米出口等典型集權式內向型經濟政策，希望國民一切自給自足，農民和商業之間基本上沒有聯繫。泰國學者常強調蒙固王早年出家為僧的經歷，希望以此論證他倡導的廢除農奴改革，是源自個人洞悉民間疾苦的菩薩心腸。但假如沒有英國開國，沒有自由貿易概念的提出，泰國經濟結構

根本不會快速改變，又何來改革迫切性？負責開國的人名叫寶靈爵士（Sir John Bowring），他在1855年和蒙固王簽訂《英暹友好條約》〔即《寶靈條約》（*Bowring Treaty*）〕，雖然泰方沒有割地賠款，但這也是《南京條約》一類不平等條約，而英國為簽訂《寶靈條約》對泰國展示的「砲艦」威脅，就是對華鴉片戰爭所展現的強大武力，而第二次中英戰爭（即名不副實的「第二次鴉片戰爭」），當時正在醞釀，對此泰國王室自然深有所聞。雖然簽約後，泰國一直保持名義上的獨立，成為東南亞的奇跡，但它的國土和藩屬國（像柬埔寨）也被割掉不少，間接導致泰國日後不斷嘗試冒險找爭議盟友（包括二戰時冒大不韙和日本結盟），希望重拾大一統王國的輝煌。由此可見，安娜教英文和寶靈開國，都是泰國人不願面對的歷史，都是向西方屈服的象徵，兩者是有共性的。

消失的職位：泰王的「副王病」

《安娜與國王》虛構了一場國內政變作為電影高潮，這也觸及關於泰王權威的另一禁忌。根據電影，泰王的大將阿歷克（Alak）密謀兵變，假托英屬緬甸軍隊入侵來掩人耳目，蒙固王派王弟出征，最終王弟被叛將所殺。根據史實，這位王弟賓告（Pin Klao）的嫡系家族，倒真正威脅過蒙固父子的統治，因為賓告不單是王弟，更是名正言順的泰國「副王」（vice king/ second king）。「副王」是東南亞佛教國家常設的職位，幾乎和國王平起平坐，後來英國在1857年後廢除東印度公司的印度管治、直接成立「印度帝國」，遙尊維多利亞為印度女皇，也效法設立印度副王一職來進行實際統治。

賓告擁有私人衛隊，在拉瑪三世任內已開始從政，比蒙固王有

更多政治經驗，一直是王位的潛在威脅者。當時泰國的國內建制又分為「南方部」和「北方部」，地區封建領主各行其是，泰王對全國的實際掌控能力原來不強。後來朱拉隆功繼位，賓告的兒子威猜參（Wichaichan）亦被任命為副王，直到1874-1875年，兩王終於全面鬧翻，政潮以威猜參全面失敗而終結，他唯有逃到英國領事館尋求庇護。十年後，朱拉隆功宣佈永遠廢除副王職務，泰王才真正成為境內獨一無二的最高領袖。更重要的是朱拉隆功廢除了封建農業社會的食田制度「薩迪納」（Sakdi na System），削弱了封建領主實力，從而得到基層農民擁護，通過「農村包圍城市」的方式，成為泰國史上的明治天王父子。於是，問題來了：對蒙固和朱拉隆功的改革而言，副王自然是挑戰權力、反對集權的「保守派」障礙，但過份強調他們的邪惡，卻又不利樹立王室的神話，也不能抹殺他們平衡國王施政的歷史功勞。何況兩王之爭，就像泰國版的玄武門之變，總是對君王形象有損。於是今日泰國文宣，都將副王的存在輕輕帶過。《安娜與國王》虛構的政變，有意無意間影射了副王干政的史實，反映了泰王始終不喜歡當代首相像昔日副王那樣長期濫權、目無君上。

前泰國首相塔克辛・欽那瓦（Thaksin Chinnawat）落難而成為香港特區常客，現任泰王拉瑪九世蒲眉蓬（Rama IX: Bhumibol）的「副王病」發作，就是原因之一。塔克辛・欽那瓦下臺的官方理由，是「為免給泰王添煩添亂」，可見泰王在這場政潮的角色遠比從前主動，只是輿論有泰國實行絕對虛君制的誤會，才不易察覺而已。誠然，泰國1932年起實行君主立憲制，但這並不代表泰王的影響力從此下降。根據泰國憲法，國王保留了三項基本權力：被首相諮詢，對國內重大事件施加「鼓勵」或「勸告」，若政府的施政與廣大人民利益不符，則提出警告。和這些權力配套的是憲法第七條：當國家出現緊

急狀態，應該按照「以國王為元首的民主國家的傳統習俗」解決。這些虛無縹緲的文字要化成實效，國王必須在民間擁有足夠威望，否則一錘定不了音，只會弄巧反拙。上述條文落成之日，正是泰王權威相對高漲之時，立憲雖然侷限了泰王實權，但同時也保留了他強政勵治、監察政出多門的潛能。

21世紀的《國王與他》

塔克辛・欽那瓦下臺的2006年，正是蒲眉蓬登基60週年。這位接受西方教育、多才多藝、廣受歡迎又彷彿深不可測的泰王，自然不能算是純虛君，因為他幾乎每十年一閏地行使憲法賦予的非常權力。例如在六十年代，軍人政府拒絕接受國際法庭裁決有關泰國和柬埔寨的領土爭議，幾乎導致國際制裁，最後是泰王出面，逼軍人就範。1973年，又是軍人政府流血鎮壓學生示威，泰王下令三名軍事領袖立刻出國，就這樣平息了學潮。三年後，泰王僅僅對過分自由化表示擔憂，軍人又得以重新執政。1981年，軍人內部發動政變，泰王公開走到軍營支持下臺領袖，政變迅速失敗。我們記憶猶新的還有1992年，當時泰王通過電視直播，親自調解軍人和反對派的矛盾，促使軍人「還政於民」至今。

泰王在上述事件的角色，有時乾綱獨運，有時只是各方的下臺階。但他在2006年「建議」塔克辛・欽那瓦下臺，卻和過往案例不同，不但化被動為主動，而且針對的並非軍人獨裁政權的過分舉措，而是一位不能不算是勝出民主選舉的國家領袖。塔克辛・欽那瓦在《塔克辛・欽那瓦的24小時》回憶錄部份承認，泰王的態度，是讓他下臺的最後一根稻草，他原來希望這是根救命稻草。要解釋這改變，

就不得不提近年塔克辛‧欽那瓦對泰國君主立憲制帶來的威脅，彷彿已回到當年「副王式威脅」的年代。泰國雖然習慣了貪汙腐敗，但塔克辛‧欽那瓦以巨富、首相兼傳媒大亨的身份，被認為建立了可承傳的、可延續的國營裙帶資本主義（crony capitalism）制度，卻比軍人獨裁更能漠視王室，因為自此經濟特權也能通過小圈子方式被代代繼承，不是個別人士貪了就算，還有什麼要泰王調解的空間？何況泰王的種種軟權力，在現代社會必須依靠塔克辛‧欽那瓦一類傳媒大亨才能廣為傳播，這樣的人長期當權，也令泰王廢了武功。更具象徵意味的是傳統上，佛教領袖的任命是泰國王室勢力範圍，這樣泰王才得以被視為半人半神，但塔克辛‧欽那瓦卻多次通過由政府直接委任僧侶，企圖干擾王室權力。何況如前述，由朱拉隆功開始，農民就成了泰王最忠實的支持者，現任泰王也一直以和農民打成一片著稱，塔克辛‧欽那瓦的泰愛泰黨卻也是以農村為根據地，客觀上就有了競爭效果。

縱使塔克辛‧欽那瓦政府有意無意間削弱了王室特權，政變亦已成既定事實，泰王以78歲高齡出手，難免面對西方投資者的指責，但只要德高望重的蒲眉蓬在位，泰國王室的一切舉措都不會是危機。泰王得以在全球民主化進程保留超然的地位，靠的並非全是傳統和學識，同時還有「民意」。1985年，泰國進行了一項相當有趣的全民公投，結果全國5,500萬人當中，有4,000萬人支持授予蒲眉蓬「大帝」稱號，由首相正式在泰王加冕的周年慶典上，對他授予這頭銜。相映成趣的卻是現任泰國王儲拉瑪十世（Rama IX: Mahawachiralongkon），據說他是典型花花公子，曾兩次離婚，脾氣暴躁，又在國民最厭惡軍隊的時期從軍，總之沒有父親累積半世紀的聲望。假如蒲眉蓬駕崩，拉瑪十世繼位，面對塔克辛‧欽那瓦那類與

王室有同質性支持者的強勢首相，泰國的政局和憲法，都可能出現翻天覆地的變化，那時《安娜與國王》就可能不再被禁了。

香港與暹羅開國：當年我們與國際更接軌

不得不一提的是，除了片商找周潤發在《安娜與國王》飾演蒙固王，香港和舊日暹羅，其實也頗有淵源。簽署《寶靈條約》的寶靈爵士就是第四任港督，他是以港督兼英國對華全權代表的尊貴身份，作為英國特使與蒙固王週旋，可見香港和暹羅，在當時的國際視野是聯成一線的。

寶靈和他的前任文咸（Sir Samuel George Bonham）爵士一樣，都曾代表英國出使太平天國，製訂了西方從中取利的外交藍圖，堪稱中國近代史的關鍵人物。寶靈任內還直接經手處理著名的亞羅號事件（Arrow Incident），導致第二次中英戰爭爆發，可見當年港督的地位，比20世紀的尤德（Edward Youde）、衛奕信（David Clive Wilson, Baron Wilson of Tillyorn）之流高得多，特別是衛奕信的任命，實在讓港督的級別降格不少。英國派港督扣關，自然有深層考慮，不少隨便支派一員嘍囉。英國覬覦暹羅，主要是為了抗衡佔領印度支那的法國。為了增加「說服力」，它在19世紀中葉開始，不斷增強香港、新加坡和可倫坡（今日斯里蘭卡首都）之間的海上防衛線，往來香港的英國軍艦並非真正要打仗，更主要是為了恐嚇遠近東各國，乃砲艦外交的一部份。向泰王扣關，是為包括香港在內的英屬遠東港口，甚至包括大英帝國整條亞洲防線的威海衛、亞丁港和蘇伊士運河，尋找一個共同腹地。開埠初年，港督多以東西線的整體概念管理香港，雖然名義上不過是一港之督，但實際身份遠不止於此，稱為「東西航督」

似乎更加貼切。可惜香港有東西視野的人只有英資商人（與少數華人船員），不少以行船為業的老一輩港人，可謂「東西線原始全球化」的殘餘後裔，他們眼中的亞丁香料、錫蘭紅茶和新加坡肉骨茶是同系列產品，今天依然以為香港和其他港口是姊妹港。歷史上，源自中東的阿曼蘇丹國（Oman Sultanate）曾整合面積極小、距離極遠的不同港口，建立帝國，甚至將遠離亞洲本部的東非尚吉巴島（Zanzibar）納入直接管轄範圍，可見將亞丁和香港視作整體，並非不可思議。客觀上，《寶靈條約》促進了上述海港的整體貿易發展，甚至可看作是今日東盟10+3的先驅，儘管東盟已將香港特區排除在外了。

亞羅號事件

引發第一次英法聯軍的關鍵事件，起源於 1856 年 10 月 8 日清朝廣州水師在商船亞羅號上搜查及逮捕海盜及嫌疑犯的行動，日後成為引發第一次英法聯軍的關鍵事件。

至於暹羅得以保持表面獨立，也有香港的角色，因為這是英法幕後談判的結果。當時德國企圖後來居上，染指東南亞，反而讓英法兩國最終意識到保持勢力平衡的重要性，因此暹羅就成了英屬印度、緬甸和法屬印度支那之間的緩衝區，暹羅國內也被劃分為「英區」和「法區」。兩國達成上述協議期間，自然不斷展示軍力，往來香港和東南亞的軍艦，更是功不可沒。直到二戰爆發，法國在歐洲戰敗，已不再稱暹羅的泰國立刻對法國維琪政府宣戰，成功收復部份法屬印度支那土地，大振民族主義者的士氣。當日軍在1941年12月8日同時進攻香港和泰國，香港還勉強守了17日，泰國卻預見英法勢力在東南亞

全面崩潰，立刻和日本結盟。這裡難道沒有向香港示威的味道？雖然香港今天已成為「亞洲國際都會」，但似乎百多年前的殖民地，擁有更吃緊的國際戰略位置，和世界的實質互動也不比今日少。今天我們再與泰國接軌，要靠四面佛、性工作者和周潤發，期望特首再肩負寶靈爵士的差事，未免不切實際。

小資訊

延伸影劇

《國王與我》（*The King and I*）（美國／1956）
《*Anna and the King of Siam*》（美國／1946）

延伸閱讀

Anna Leonowens: The Life Beyond the King and I (Leslie Smith Dow/ Pottersfield Press/ 1992)
The Truth about Anna Leonowens (Sriwittayapaknam School of Thailand）
(http://www.thaistudents.com/kingandi/owens.html)

時代　[1]公元1865年／[2]公元2007年
地域　美國
製作　美國／2007／123分鐘
導演　Jon Turteltaub
編劇　Marianne Wibberly/ Cormac Wibberly
演員　Nicholas Cage/ Diane Kruger/ Jon Voight/
　　　Helen Mirren

國家寶藏2：
古籍秘辛

National Treasure:
Book of Secrets

驚天奪寶Ⅱ：
世紀秘冊

南北戰爭：美國今日陰謀論的總泉源

　　911事件除了造就美國霸權大舉擴張，各種各樣的陰謀論亦重新大盛於美國，連帶講述疑似歷史陰謀的文學和電影，都在布希任內百花齊放，可謂布希的最大意外「貢獻」。懷疑911是美國鷹派製作的陰謀論主要有兩大版本，一個相信美國故意忽視情報、被動地讓911出現，另一個則認為美國利益集團自編自導自演911，目的就是為了製造新世紀的理想全球秩序。相信後者的論據越吹越玄，包括質疑世貿大廈只有被內部人工爆破才會出現直立式倒塌，甚至有中國憤青作家說，那是美國政府的小型核爆實驗，教麥可・摩爾（Michael Moore）也甘拜下風。其實這類陰謀論在美國是有道統的，就像希臘神話有複雜的宇宙體系、《達文西密碼》（*The Da Vinci Code*）是緊跟歐洲盛行的字謎文化，可不能簡單地在遙遠的大陸捕風捉影胡亂堆砌。事實上，幾乎我們聽過的一切美製陰謀，都可以直接溯

源自一百五十年前的南北戰爭（1861-1865年）和緊接出現的林肯（Abraham Lincoln）謀殺案，《國家寶藏：古籍秘辛》就是以此為背景借題發揮。電影把19世紀和21世紀交叉處理，情節未免零碎，但倒是如實說明了若要理解今天針對布希的陰謀論，就必須重溫南北戰爭。

由林肯陰謀到布希陰謀

　　根據美國坊間流傳最廣的陰謀論，布希在911前後領導右翼利益集團，讓軍方、石油企業和新保守主義學派勢力大舉擴張的疑似「陰謀」，根本就是盎格魯薩克遜新教、白人祕密組織的世紀綱領。這類組織的著名例子，包括布希家族所屬的耶魯大學骷髏會（Skulls and Bones），與及共濟會（Freemasons）、聖殿騎士團（Knights Templar）一類介乎虛擬與現實、福利會與同學會之間的團體。正如《國家寶藏：古籍秘辛》的不入流陰謀論作者所說，這批組織「可能」就是美國二百年來所有陰謀論的策劃者，例如甘迺迪（John Fitzgerald Kennedy，JFK）被殺，是他們要除掉對外軟弱而不願擴大越戰的總統；瑪麗蓮·夢露（Marilyn Monroe）之死是因為知情而被殺人滅口。林肯之死當然也「應是」它們的傑作，據說是恐怕在南北戰爭結束後出現大和解，用這手段繼續煽動南北矛盾、族群矛盾，從而繼續鼓吹菁英主義。林肯雖然被後人當作國家英雄，但刺殺他的集團也相信自己是英雄，真正的兇手大概不會像《國家寶藏：古籍秘辛》主角那樣，認為這身份是恥辱，反而可能感到無上光榮。這案件在美國陰謀史上是一個先例，因為此前的政治懸案都有明顯受益人，唯獨林肯之死超乎了直線邏輯的陰謀思維，陰謀學家普遍相信，策劃

這暗殺的人神通廣大，因為現場證據都被毀滅，這需要極有勢力的人士才能做得到。自此，種種刁鑽古怪的陰謀論才得以發揚光大。

這類代表所謂「真正美國人」利益的組織，不少也是直接催生於南北戰爭，他們對美國政壇的真正影響力至今不為人知——可能確有力發動驚天陰謀，但實力完全不入流，教人失望。由於白人沙文主義追求的「理想」，在戰後再不能明言，令不少人相信表面的美國史都是自欺欺人的說詞，真正的美國卻被黑暗操控，正因為這些組織不會公開自辯，陰謀論就一直在美國延續下去，碰到像布希這樣的總統，自然全面發酵。就算不談骷髏會一類祕密團體，單看曝了光的地上組織，也足以讓人明白南北戰爭的後遺症。例如美國南部白人領主組成的著名種族主義組織3K黨（Ku Klux Klan），就是由南北戰爭後的戰敗白人自發成立，宗旨是「持續抗戰」，在1915年的《國家的誕生》（*The Birth of a Nation*）一類早期美國電影，3K黨甚至以英雄面貌出現。直到今天，他們還略有影響力，例如由1959年開始連任至今、已年過九十的老牌民主黨參議員伯德（Robert Byrd），年輕時就是3K黨成員；活躍美國政壇的NGO「美國全國步槍協會」（National Rifle Association，NRA），也是3K黨的姊妹機構。不少和南北戰爭無直接關係的組織，也因為內戰而得以發展，例如摩門教戰後就吸收了大批白人沙文主義者，今天摩門教在美國財力龐大，干政方式卻不為人知，在媒體眼中同樣顯得有點神祕兮兮。

為什麼南北戰爭聯繫到黃金城？

南北戰爭滋生陰謀論的另一原因，和幾乎同步終結的中國太平天國戰爭一樣，應歸功於從戰亂產生的寶藏傳說。不少人相信南方邦

聯軍隊戰敗前夕，將搜刮到的大量寶藏收藏，好讓子孫日後捲土重來，但這基本上已被歷史學家否定，因為南方邦聯政府的白人領袖，其實並非陰謀論者眼中的狂熱份子，這正如所謂「洪秀全寶庫」一直沒有出現一樣。但南北戰爭客觀上卻確實會與寶藏有關，因為這場仗是美國史至今唯一的大規模內戰，而一些「非常國內行為」只有在戰爭期間才可進行，好像強徵民宅、軍法搜查全國各地、拷問戰俘等。不少強人在戰爭中發大財，古今中外皆然。年前上映的電影《冷山》（*Cold Mountain*），就講述地方民兵如何利用戰爭作威作福，要是說他們留下小金庫，是完全合理的。

由於戰爭令政府權力大增，美國立國以來的種種民間祕密，也因南北戰爭變成官方祕密，自此民不復知，真相變成國家機密，這也是寶藏說的來源。例如美國立國初年，處處流傳著印第安寶藏的傳說，不少第一代美國人都是靠掠奪印第安財產發跡，這類事跡也是在南北戰爭期間被雙方政府以「招募軍費」的名義探知，其實知道的只是口述歷史，卻讓民間以為政府已經發財了。《國家寶藏：古籍秘辛》通過南北戰爭聯繫到前哥倫布時代的黃金城茨伯拉（Cibola），其實十分牽強，靠的是一本包羅萬有的什麼「總統祕冊」，彷彿它就是網民心目中的陳冠希電腦，想要什麼祕密就有什麼祕密。不過，在那個人自由不受保障的時代，是沒有祕密可言的。要是南北戰爭期間的官方搜刮加速了黃金城神話的流傳，也不是毫無道理的。這解釋了何以世界各地出現戰爭破壞後，就算參戰方沒有搜求財物，也會傳出寶庫傳說，這已是人類的定律了。

虛構的茨伯拉‧真實的黃金船

　　事實上，這黃金國的傳說，只是對部份美國人而言才有親切感。相傳公元12世紀時，信奉伊斯蘭教的摩爾人征服西班牙，七名西班牙主教帶著無數聖物逃離歐洲，走到「新大陸」，建立了七座黃金城，茨伯拉只是其一（倒不知這消息是如何流回歐洲）。哥倫布「發現」美洲後，黃金城就理所當然被認為是建立在美洲。西班牙人對尋回黃金城當然最有興致，他們征服拉丁美洲的印加帝國和阿茲特克帝國，就是受黃金城傳說的鼓動，他們也曾在北美多番探險，雖然無功而還，但那兩個古國的黃金，已足以鑄造西班牙的世紀霸權了。由於黃金城的傳說已深入美國人心，而相傳黃金城就在新墨西哥州或鄰近南部的州份，所以凡是想起南北戰爭的寶藏，就免不了想起茨伯拉。《國家寶藏：古籍秘辛》說美國第30任總統柯立芝（Calvin Coolidge）早在1924年已發現了黃金城，因此才在任內興建著名的總統山（Mount Rushmore），這雖然符合一般陰謀論的要求，但未免牽扯得太遠了。

　　其實，和南北戰爭有關的最真實的寶藏出現在2006年，當時打撈了一艘1865年的沉船，船上載滿政府的戰後重建經費，共有兩萬枚金幣，現在每枚市值一千到五十萬美元，教人想起近年中國類似的撈寶船傳銷計劃，不過這規模和黃金「城」的傳說相比，還是天差地遠。

「貨幣戰爭」：南北戰爭又一陰謀巨獻

南北戰爭尚帶來另一個跨世紀陰謀，就是歐洲列強陰謀分裂美國，導致美國始終和歐洲貌合神離，並在二戰關鍵時刻倒打一耙，終結英法殖民帝國。布希在911後刻意疏遠「舊歐洲」，扶植聽話的「新歐洲」，也可看作是上述發展的延續。這其實不是什麼陰謀，而是陽光下公開的陽謀，《國家寶藏：古籍秘辛》如此鋪排，就相對符合現實了。南北戰爭期間，維多利亞女皇統治下的英國祕密支持南方是客觀事實，主要是希望和南部美國農業市場維持獨特貿易關係，當然也希望弱化新大陸，讓美國「墨西哥化」。當時法國希望將墨西哥變成附庸政權，已扶植了傀儡皇帝登基，更希望美國永遠分裂，好讓已成為法國附庸的墨西哥恢復疆土。由於北方聯邦站於廢奴的道德高地，這和歐洲當時的進步思想完全吻合，令英國背上道德包袱，才讓歐洲承認南方的決定延遲出現。不少史家相信，假如北軍不是勝出1863年關鍵的蓋茨堡戰役（Battle of Gettsburg），英國已打算在當年承認南方，後來和北方的合作不過是順水推舟而已。牛津大學史家佛爾曼（Amanda Foreman）甚至推斷英國曾打算在1862年直接從加拿大出兵，和北方作戰。南北戰爭後，美國右翼人士認定「歐洲帝國主義忘我之心不死」，深化了其保守主義傾向，時而走單邊、時而自我孤立，全面整合的「歐美共同體」夢想完全破滅，只能停留在盟友關係。

2007年，中國作者宋鴻兵出版了一本《貨幣戰爭》，通過重組一系列舊陰謀論，將美國立國以來的一切陰謀，都演繹為銀行家和政府對貨幣權的爭奪，得到不少從小到大飽受陰謀論灌輸的華人認同，

出奇地造成轟動。轟動原因除了歷史重構，還因為中國憤青普遍擔心，美國銀行家正打算以同樣方式打擊開放中的中國經濟。如此借古諷今、借外鑒華，正是我們的強項。在宋鴻兵筆下，南北戰爭同樣是國際金融集團和以林肯為代表的美國政府爭奪霸權的鬥爭，林肯決定讓美國自行發鈔，而不通過中央銀行向持有大量黃金的歐洲銀行家借貸，令歐洲大家族失去制衡美國的最後法寶，才是出現戰爭的關鍵；而歐洲大亨們在南北戰爭前翻雲覆雨地兩頭討好，正是為了在美國製造戰爭土壤。這論調將英國分裂美國的陰謀，轉移到羅斯柴爾德家族（Rothschild）等銀行世家，改為以非國家個體為主角，算是內地陰謀論的創新發展，不過穿鑿附會得太著跡，在美國就沒有多少市場了。

中國愛國者如此看南北戰爭

說到內地對美國南北戰爭的觀點，類似的借古諷今、借外鑒華，也出現在正規學者身上，因為南北戰爭常被拿來對照今日的兩岸關係。理論的基本邏輯，正如筆者在《美國新保守骷髏》一書提及，可以主流中文期刊《現代國際關係》裡好些學者的文章為案例。根據這派論點，南北戰爭的北方，可類比今日的中華人民共和國；「分裂勢力」南方，自然是搞獨立的臺灣。這樣的類比在刻意安排下，原來有大量驚人雷同，例如當時美國綜合國力位居全球第五，謀求崛起，「正如」現在（根據未明準則）也是綜合國力排名第五的中國。當時19世紀的「一超多強」格局領袖是大英帝國，維多利亞女王「不希望美國強大」，所以在戰爭中作出表面中立、暗中支持南部的姿態，甚至承認南部「實質的獨立狀態」，「正如」今日美國「不希望中國強

大」、暗挺臺獨、將臺灣視為「實質的國家」一樣。最不容錯過的部份當然是結論：以英國為首的歐洲各大國對美國內戰的干涉，沒能阻止美國的統一，是因為北軍獲勝除了有軍事力量、經濟力量、獲解放黑奴支持等一籃子因素外，還有大一統的「道德力量」，「所以」中國決不能承諾放棄使用武力解決臺灣問題。其他例子，像劉偉在《呼倫貝爾學院學報》發表的〈從維護國家一統看美國內戰與當今臺灣問題〉，或馮英在《韶關學院學報》發表的〈論林肯為維護國家統一做出的努力〉，都有同樣明顯的弦外之音，教人想起文革期間借用李白vs.杜甫的「儒法之爭」，來影射周恩來vs.江青的奇聞了。

　　這類學風出現在《國家寶藏：古籍秘辛》自不是問題，可是南北戰爭和兩岸關係的不倫不類的類比，已深入中國高層的集體意識。就是以開明見稱的溫家寶在美國演說期間，也多次以南北戰爭反諷美國的兩岸政策，顯示「以子之矛，攻子之盾」的東方慧點，和中國學者上述比較政治學的研究成果。然而美國社會科學學者自然能隨便反指出兩者幾乎沒有任何可比性，例如當時南部美國政府的邦聯（confederation）制度將主權進一步下放至各州，地方權力比在北方更大，政府形同盟主，南方並非一個單一集團；英國毋須對南部邦聯負有保衛責任，可以分散投資；美國則受《臺灣關係法》牽制，其實彈性比當年的維多利亞女王少得多；最重要的是北軍雖然也充滿利益計算，但統一的口號畢竟並非是為建立一個美國民族國家、單講愛國，而是要捍衛一個憲政國家，將廢奴精神和由之衍生的人權思想滲入南北兩部的核心普世價值，此所以林肯被追認為美國其中一位憲政民族主義之父，而不是平面方角的愛國英雄。港人看《國家寶藏：古籍秘辛》會因為不熟悉黃金城等美國傳說而失去共鳴，內地觀眾看這電影時會發覺美國並沒有單方面硬銷統一，也許同樣感到不是味兒。

小資訊

延伸影劇

《國家寶藏》（*National Treasure*）（美國／2004）

《達文西密碼》（*The Da Vinci Code*）（美國／2006）

延伸閱讀

Debtor Diplomacy: Finance and American Foreign Relations in the Civil War Era, 1837-1873 (Jay Sexton/ Oxford University Press/ 2005)

《貨幣戰爭》（宋鴻兵／中信／2007）

《美國新保守骷髏》（沈旭暉／Roundtable Publishing/ 2006）

關鍵時刻
The Four Feathers

時代　公元1885年
地域　[1]蘇丹（英／埃屬）／[2]英國
製作　美國／2002／131分鐘
導演　Shekhar Kapur
原著　*The Four Feathers* (A.W.E. Mason/ 1902)
編劇　Michael Shiffer/ Hossein Amini
演員　Heath Ledger/ Wes Bentley/ Djimon Hounsou/ Kate Hudson

再戰豪情

「第一代伊斯蘭恐怖份子」：蘇丹馬赫迪國的啟示

　　四根羽毛的故事，源自一百年前的英國流行小說，講述19世紀末蘇丹的攻防戰，雖屬虛構，在香港的知名度也不高，但在西方卻稱得上婦孺皆聞，因為它在不同年代曾先後七次被改編成電影。每次有新版本出現，故事都被改動得面目全非，配角的膚色也被大兜亂，甚至連講述的主要戰役也各有不同，但有一項基本內容是保持不變的，就是英軍的敵人都是蘇丹的神祕伊斯蘭教派馬赫迪（Mahdi）。馬赫迪被西方視為近代世界的第一代伊斯蘭恐怖份子、賓拉登的祖師爺。在2002年推出的《關鍵時刻》第七版，是911後首個新版本，導演是來自非西方世界的印度人卡普（Shekhar Kapur），他刻意製造了一個慣常由白人飾演的智勇黑人英雄角色，讓這百年前的老掉牙故事添上現實色彩。值得留意的是，賓拉登在2007年曾對美國發表「重要講話」，呼籲美國人改信伊斯蘭來終結戰爭，這固然是姿態，也側面反映他沒有放棄建立泛伊斯蘭實體的夢想。其實伊斯蘭在擴張時期，並

沒有強迫基督徒皈依，通常只是對非信徒加稅了事，近代史唯一相似的一幕，正是源自這位馬赫迪。

蘇丹馬赫迪國與太平天國

馬赫迪自稱伊斯蘭先知穆罕默德的嫡系傳人，和太平天國「天王」洪秀全一樣，年幼禁食時，有過與真主／上帝對話的「經歷」。此後，他自稱「馬赫迪」（意即救世主），號召蘇丹人民要回復信仰伊斯蘭的最純樸版本，提出對西方進行「聖戰」（jihad），並將兩者掛鉤（即打聖戰可淨化心靈），可謂伊斯蘭原教旨主義的先驅（雖然他們不承認這標籤）。事實上，《古蘭經》並沒有救世主的概念，伊斯蘭教派當中只有什葉派有此一說，可見馬赫迪本身的信仰也絕不純正。他的宗教思想只是蘇丹民族主義自我武裝的中介，就像19世紀的拜上帝會和20世紀的共產主義那樣，雖然彷彿有強烈而奇怪的意識形態，其實目的只是推翻當時由英國和埃及共管的政府，信仰內容反而不太重要——須知埃及當時也是英國的保護國，蘇丹可謂大英帝國附庸的附庸。現實中，激進、自欺欺人和務實，是可以並存的。例如拜上帝會的洪秀全，雖然極富創意地重新註釋《聖經》，但也有以字面演繹《聖經》的基本教義，像他在太平天國亡國前號召人民向《聖經》的猶太人學習，以野草為「甘露」，就差在未分五餅二魚。

1884年，馬赫迪以號稱基本教義的伊斯蘭精神和土法煉鋼的方式，推翻埃及在蘇丹的管治，征服南北蘇丹，成為當時前所未有的反殖民壯舉，轟動世界。他建立的國度稱為「馬赫迪蘇丹」，立國前後十四年，幾乎和太平天國一樣，國祚則比同屬意識形態弟兄的塔利班長得多。在第七版的《關鍵時刻》，英軍是在1885年跑到蘇丹，希望

光復首都卡土穆但結果戰敗，這就是北非史上著名的阿布克拉之戰
（Battle of Abu Klea）。在從前的版本，英軍主角們卻是在1898年到
蘇丹來滅國的，參與的是恩圖曼之戰（Battle of Omdurman）。

名將戈登從太平天國來到馬赫迪國

馬赫迪軍攻佔蘇丹前夕，被英國大肆宣傳為恐怖份子，倫敦決定
出動王牌：派遣名將戈登（Charles Gordon）到卡土穆主持大局——
邊防衛，邊協助撤僑，邊對馬赫迪勸降。戈登是當時全球知名的傳奇
人物，曾在中國統領攻打太平天國的「常勝軍」，和李鴻章因殺降一
事反目、後來又結成密友（參見《投名狀》），又曾放棄英國國籍來
調停中俄爭端，回英後大受維多利亞女王賞識。可以說，英國人對這
位流氓味頗重的紳士的文治武功，是寄望甚殷的。

戈登到達蘇丹後，並沒獲派多少士兵，唯有採用英國傳統的懷
柔政策，冊封馬赫迪為「土王」，送上官帽和官服，希望先緩和形勢
再說。誰知馬赫迪退回禮物，不但拒絕退兵，更和百年後的賓拉登一
樣，對英國使者說：要和平，請改信伊斯蘭！這句話對當時西方世界
的震撼，遠比今日賓拉登的講話更大。一年後，馬赫迪攻破戈登的最
後據點卡土穆，戈登力戰被殺，頭顱被拿來示眾，以往中共曾宣傳說
這是蘇丹義士消滅了帝國主義劊子手、為中國人民報了大仇。這情
節雖沒有在《關鍵時刻》記述，卻是另一齣經典電影《戰國春秋》
（Khartoum）的主要內容。

英國國內對戈登殉職反應激烈，由女王到平民都為「英雄」
之死失控，連被稱為19世紀西方三大元老之一的首相格萊斯頓
（William Gladstone），也因營救不力而下臺。那種震撼，不單是因

為帝國擴張受挫，更因為馬赫迪是伊斯蘭首次以回到基本教義的姿態整合信徒、挑戰西方的功臣，當時連受慣屈辱的中國也感震驚。後來李鴻章訪問倫敦，專門拜訪戈登夫人，並賞臉吃掉夫人所贈的名貴寵物犬，以示對故友的「尊重」，當時他就充份表示了對蘇丹恐怖份子的憤恨。

馬赫迪與賓拉登的接班困局：夢想成真，又如何？

馬赫迪在戰勝戈登後病逝，至今被蘇丹人奉為國父，有宗廟供奉；他在《關鍵時刻》那神出鬼沒而又從不露面的形象，難免教人想起賓拉登。接下來的馬赫迪蘇丹國史，卻諷刺地和戈登戰勝的太平天國國史如出一轍，對賓拉登的動向大有參考價值。馬赫迪建國後，鼓吹簡化行政體系，希望讓穆斯林直接和真神溝通，反對徵收重稅，這都是所謂基本教義派的指導思想，百年後的塔利班理論上也如是。

可是馬赫迪死後，他建立的國度不但極速制度化、官僚化，天天內鬥不絕（教人想起太平天國的天京內訌），更由官吏包辦天上人間的溝通（像太平天國不知所謂的「講道理」），那股建立中央金庫來中飽私囊的狂熱（又似是太平天國的「聖庫」），搜刮程度連經驗老到的殖民者也自嘆不如。更甚的是馬赫迪的繼任人自視為伊斯蘭正宗，拒絕其他教派的反殖援助，就是鄰國衣索比亞數次提出結盟抗西方，都是被一句「改信伊斯蘭」頂回去。其實當時衣索比亞擊退了義大利殖民軍的入侵，意氣風發，假如和有擊敗英國往績的蘇丹結盟，堪稱是非洲抵抗歐洲的夢幻組合。可惜在1898年，英國終於滅掉單打獨鬥、內部崩潰的馬赫迪國，而馬赫迪本人一如

洪秀全被拿來鞭屍，頭顱幾乎被英軍當作墨水瓶使用，只是因為觀感太差而作罷。

相對其繼任人而言，馬赫迪和賓拉登一樣，都算是有包容四海穆斯林的胸襟，曾指導印度、摩洛哥等地的穆斯林抗爭，反殖意識比教派意識更強烈。但他的繼承人為了擴張個人勢力，教派意識卻越來越濃、越狹隘，終致眾叛親離。這就像賓拉登一直希望以超越遜尼派、什葉派的崇高姿態領導全體伊斯蘭教徒，不滿扎卡維（Abu Musab al-Zarqawi）等人只懂搞小宗派、刻意挑起教內衝突的理念一樣。但各地領袖要互相競爭上位，就不可能不建立個人地盤。假如賓拉登立國、或只是將蓋達組織變成地理實體，死後絕不容易避過馬赫迪國的覆轍，因此他才選擇當一個虛君。由於賓拉登來自阿拉伯罕見的極富家庭，曾經滄海，視野頗為國際化，不可能期望貧民區長大的扎卡維之流懂得虛位以待。目前所有掛著蓋達旗號的組織，基本上都是掛羊頭賣狗肉，以求得到雷聲大雨點小的群聚效應而已。一度名義上被賓拉登統一的蓋達／或他代表的激進伊斯蘭勢力，其實早已四分五裂，連起碼的分工合作也談不上。賓拉登和馬赫迪一樣，是難有接班人的，因為根據教義，救世主無論真假，都不會有接班人；就是有，也不會一個接一個排隊出現。

伊拉克終出現「蘇非游擊隊」

馬赫迪蘇丹亡國後，不少伊斯蘭激進教派都以「馬赫迪」之名行事，包括伊拉克頭號什葉派游擊隊領袖小薩德爾（Muqtada al-Sadr）組成的「馬赫迪軍」（Mahdi Army）。與此同時，馬赫迪的遺產也包括另一伊斯蘭流派——蘇非教派（Sufism），因為他年輕時曾

是蘇非教派的弟子,聲稱是受到蘇非教派的儀式吸引,才開始鑽研伊斯蘭典籍,因此他的神祕色彩,也被蘇非教派後人繼承了不少。上述這兩股互不相干的廣義馬赫迪遺產散發出的力量,竟然在《關鍵時刻》上映後得到互動,因為伊拉克終於有蘇非教士加入薩德爾等人的反美陣營,組成了最少三支游擊隊,以公元十世紀的蘇非始祖吉蘭尼(Abd al-Qadir al-Gilani)或其他先知命名,包括The Men of the Army of al-Naqshbandia Order,The Jihadi Battalion of Sheikh Abd al-Qadir al-Jilani和The Sufi Squadron of Sheikh Abd al-Qadir al-Jilani。雖然這些游擊隊尚未是反美主力,成立日子短〔在海珊(Saddam Hussein)被處決後才開始出現〕,但原本堅持中立的蘇非教派有成員加入反美陣營,是具象徵意義的。

蘇非教派被稱為伊斯蘭教最神祕的支派,超然於什葉派和遜尼派兩大陣營(這也是馬赫迪希望做到的效果),認為人生最重要的使命就是要認識、接近真主。他們將認識真主的過程分為三個階段,分別是「淨化」(Tariqa)、「啟發」(Jabarut)和與真主一致的終極「結合」(Haqiqa)。蘇非信徒之所以神祕,在於他們不相信傳統穆斯林單靠誦經就能接近真主,主張通過舉行集體儀式來進入忘我境界,相信這樣才可逐步淨化心靈,達到最終目標。最著名的蘇非儀式是跳「蘇非旋轉舞」,同時大聲朗誦經文,情況和基督教一些福音教會的活動儀式相若,因而被傳統穆斯林視為異端。有趣的是,「蘇非旋轉舞」近年開始成為各國藝術節的常設項目,作為伊斯蘭世界的文化代表之一,不久前也曾來港演出,可見蘇非教派的儀式已被全球化吸納,但信仰的依據卻被按下不表了。

蓋達滲透非洲、伊朗的橋樑？

　　蘇非教派作為伊斯蘭的異端，一直和主流穆斯林關係惡劣，不少著名領袖都成了烈士，和西方的關係反而相對和諧。剔除理念而言，蘇非教派的修行方式滿足了好動、而又未有準備打聖戰的年輕人，故潛力甚大，因而使到歷代政府擔憂。例如在印度和巴基斯坦，不少蘇非教派都結合其他修煉方式，儀式中經常有人公然吸毒來進入「忘我」境界，大大損害了教派的形象。賓拉登信奉的瓦哈比主義則主張靠聖戰修行進入天國，和馬赫迪後期的主張差不多，因而被游擊隊利用來武裝思想。

　　蘇非教派頗為宿命，主張無論面對順境逆境，都要視之為真主的考驗，不能因境況的改變而作出反常行為，只應繼續大聲唸經、大跳旋轉舞。因此，一直少有蘇非教徒採取激烈抗爭，甚至有伊斯蘭學者認為，蘇非教派可作為在伊斯蘭世界內部反恐的主要力量。馬赫迪當年起事，就是因為不能以蘇非教派的名義進行才另起爐灶，因為蘇非信徒只有在連自身修煉也不被容許的情況下，才會起事。伊拉克前副總理易卜拉因（Izzat Ibrahim）據說也是蘇非信徒，他被看成是海珊倒臺後，早期游擊戰的主要領袖，卻也鼓動不了蘇非教徒加入抗爭。

　　由此可見，原來希望置身事外的伊拉克蘇非教派部份成員加入反美游擊隊，可說是逼不得已，導因之一是其教派領袖一度被駐伊美軍無故扣留，令信徒擔心西方會將他們當成邪教取締。蓋達對此卻深受鼓舞，認為和蘇非教派合作比和什葉派合作更容易，加上蘇非教派在伊朗和北非勢力龐大，是結盟的理想對象。假如蘇非教派和激進的

伊斯蘭基本教義派聯成一線，這就是連《關鍵時刻》年代的馬赫迪蘇丹也做不到的效果，值得西方世界警惕。這時候，蘇非旋轉舞忽然在西方各國大都會的頂級劇場登堂入室，似乎代表了蘇非教派甚被主流社會敬重，增添了統戰的意味。

小資訊

延伸影劇

《*The Four Feathers*》（英國／ 1977）

《戰國春秋》（*Khartoum*）（美國／ 1966）

延伸閱讀

The Mahdist State in Sudan (P.M. Holt/ Clarendon Press/ 1958）

Breaking the Square: Dervishes Vs. Brits at the 1885 Battle of Abu Klea (Simon Craig/ Military Heritage Vol.3 No.3/ 2001）

薩巴達傳
Viva Zapata!

時代	公元1910-1919年
地域	墨西哥
製作	美國／1952／113分鐘
導演	Elia Kazan
編劇	John Steinbeck／Edgecumb Pinchon
演員	Marlon Brando／Jean Peters／Anthony Quinn／Margo

查巴達萬歲！

由反美化裝成親美的墨西哥革命

　　到墨西哥旅遊，千辛萬苦，終於找到1952年的經典黑白電影《薩巴達傳》VCD。想不到至今沒有主流英美片商重拍這個富爭議性的墨西哥傳奇，反而不斷濫製虛構的拉丁英雄蒙面俠蘇洛（Zorro），究竟五十年來的國際視野，是否真的擴闊了？其實，就算我們沒有聽過誰是薩帕塔（Emiliano Zapata，即片名之薩巴達）、又或什麼是今天的薩帕塔民族解放軍游擊隊（The Zapatista Army of National Liberation, EZLN），也不應忽視這電影，因為它的卡司十分強勁，既有年輕時眼神略帶呆滯的馬龍・白蘭度（Marlon Brando）當主角，又有數年前奪奧斯卡終生成就獎的伊力・卡山（Elia Kazan）執導，稱得上世紀搭配，不看僧面看佛面，經典怎可錯過？

反獨裁革命其實是反美革命

《薩巴達傳》的時代背景是1910-1921年的墨西哥革命，大致和中國辛亥革命至北洋時代同期（1911-1928）。論1/15的全國死亡人數、接踵出現的傳奇民族英雄數目、當時的國際注目程度，墨西哥革命都絲毫不比辛亥革命遜色。但今天除了在拉丁美洲，幾乎沒有多少人知道出現過這樣一場「革命」，這不單因為墨西哥始終未能擠身一流國家之列，也因為「革命」的真正價值，對非本土人來說，實在難明所以。中國的革命起碼有推翻帝制的表面文章，但墨西哥歷史上出現過兩次帝制都只是曇花一現，早在20世紀前就被取締，1910年的革命並沒有發生任何政體變更（除了催生了1917年的新憲法），只是讓執政34年的獨裁者迪亞斯（Porfirio Diaz）總統下臺，因此革命被認為是「反獨裁民主革命」。《薩巴達傳》以好萊塢手法把「革命」浪漫化，就是參照上述歷史而定位。

然而歷史文本告訴我們，迪亞斯時代同時被稱為墨西哥經濟奇跡，迪亞斯本人也被當時的西方輿論吹捧為「治國奇才」。他引入外資、促進現代化的經濟策略，和今日大部份國家的治國理念沒有分別，在19世紀末卻是劃時代先驅。客觀而言，且不論是否獨裁的問題，迪亞斯的管治絕非一無是處，甚至可說是高瞻遠矚，正如慈禧太后的最後十年搞改革開放，近年也開始被部份史家視為「近代中國最民主的十年」一樣。因迪亞斯的經濟政策無可避免地令美國勢力進一步控制墨西哥命脈，打壓了本土意識，激化了城鄉矛盾和貧富懸殊，才教人不滿。對墨西哥人而言，那場革命的含義和電影《薩巴達傳》顯示的親美意識恰恰相反，他們看重的革命是「向美國說不」的革

命，也就是一場反美革命，這意識在墨西哥首都所有的歷史紀念館都陳述得一清二楚。

墨西哥革命與中國革命

　　曾幾何時，墨西哥版圖和美國相若，直到1846-48年的美墨戰爭，才輸掉一半領土予強鄰。當時墨西哥幾乎亡國，全賴美國出現南北矛盾，北方不願完全兼併墨西哥，以免南部地主勢力坐大，墨國才得保住基本元氣，但反美主義卻是少不了的。墨西哥革命過程的十一年，也是美國不斷借故干涉墨西哥的十一年，幾乎每個政變領袖都希望得到華府承認以壯聲勢，也有些因為和美國走得太近而下臺。一次大戰期間，曾有墨西哥的革命人士考慮回應德皇威廉二世（Wilhelm II）的結盟請求，向美國索回德州、新墨西哥州等大片土地，經研判雙方實力後而未能成事，但也反映了當時一般墨西哥人並非以當美國朋友為榮。

　　最後，革命在1928年經過連串政權更迭後結束，由剩下來的（名不很副實的）「革命元勛」建立的革命制度黨（Partido Revolucionario Institucional, PRI）成為中國國民黨那樣的萬年執政黨，也在國民黨下臺的同年2000年喪失了連續72年的政權，有臺灣學者曾專門比較兩黨之興衰。此外，革命的最大貢獻可說是奠定了墨西哥獨立自主、國有化經濟等基礎，讓墨西哥經濟在二戰期間得以騰飛，不過後來真正落實土改的總統並不多。在民主政體而言，墨西哥制度上和革命前分別不大，非制度性的美國影響力依然無處不在，策劃殺害薩帕塔的卡蘭薩（Venustiano Carranza）總統，正是被激進派視為革命叛徒的中間派親美份子，這個「革命」全程幾乎就是背叛、

背叛再背叛，卡蘭薩一年後也是被叛徒暗殺。當代墨西哥小說家富恩特斯（Carlos Fuentes）就正面剖析了墨西哥革命的非單純性，這段歷史比中國革命更難非黑即白地理解。

薩帕塔、龐丘・比利亞成了「墨西哥切・格瓦拉」

儘管如此，墨西哥革命製造了兩尊超級偶像，一位是本片主角薩帕塔，即南部農民游擊隊領袖，另一人是北部游擊隊領袖龐丘・比利亞（Pancho Villa），也就是2003年安東尼奧・班達拉斯（Antonio Banderas）主演的《墨西哥風暴》（*And Starring Pancho Villa as Himself*）的主人翁。這兩人都是粗線條的男子漢，都瘋狂地迷戀女色，年輕時都行為不檢，都富群眾魅力，都不懂治國，都愛大量吹水，都是樣板式游擊英雄，和中國的曹錕、張宗昌那些民初軍閥可謂東西輝映。薩帕塔和比利亞半推半就的南北夾攻，迫使迪亞斯下臺，並拍下一幅經典的「雙雄會」硬照，這一幕自然出現在《薩巴達傳》中，也是電影少有的合乎事實的情節之一。墨西哥城其中一個革命紀念館，就是紀念這兩人的事跡，可見他們的地位早已超越了一般民間英雄，變成了政治正確的愛國教材。反而一力把獨裁總統拉下臺的白面書生政客馬德羅（Francisco Madero），雖然曾短暫繼位為總統，卻因性格柔弱、控制不了局勢而被暗殺，得不到國民懷念，只淪為對照兩大英雄的跑龍套。

雖然墨西哥革命的性質是反美革命，上述兩大英雄今天被墨西哥人視為反美先驅、當作「墨版切・格瓦拉（Che Guevara）」供奉，他們的頭像經常在當地的流行衣飾出現，但二人真正懂得的革命意識形態，卻單薄得可憐。以在《薩巴達傳》短暫出場的北部游擊隊

領袖龐丘·比利亞為例，他曾在1916年領兵突襲美國新墨西哥州哥倫布市（Columbus），是911前美國唯一遭受的本土襲擊，令他成為美國通緝犯，至今仍為反美人士津津樂道，也抬高了他的反美歷史身價。可惜那次行動並非什麼賓拉登式襲擊，不過是比利亞失去了美援的情緒反彈而越境濫殺無辜發泄，無論是動機和效果，都並不高尚。後來他在退隱期間過著土豪生活，繼續遊走於女人和賭場之間，終致被殺，更是一生的污點。雖說墨西哥革命有反美潛意識，但和比利亞齊名的薩帕塔同樣對美國的偉大存有幻想，同樣經常夢想得到美援，他的助手也在他死後加入右翼政府，據說還得到薩帕塔生前首肯，否則好萊塢也不會拍他的傳記了。總之，對為什麼要打仗這類關鍵問題，英雄們除了一句「爭取人民利益」，頂多是補充一句「土地萬歲」，恐怕一直沒有完全搞懂。他們對革命的態度和一以貫之的切·格瓦拉相比，似乎不是同一碼子的事。假如不是兩人都不得好死，他們的浪漫神話，大概就難以持續至今了。

麥侃與游擊隊分別解讀半世紀前的寓言

雖然《薩巴達傳》對英雄的浪漫化處理不太合乎史實，但這部半世紀前的電影卻頗有前瞻性，就像預計到1993年會出現查巴達游擊隊、2001年會出現911事件一樣。在結尾部份，電影借群眾的口，說薩帕塔代表了一種「不能消滅的思想」，因為他的部隊採用化整為零、全民作戰的策略，只會越反越香，死去的人會變成神話，變成更可怕的敵人。這部1952年的電影對1910年歷史的判斷，和今天我們對恐怖份子的形容，豈不是一模一樣？儘管真正的薩帕塔並無同樣實力，畢竟在他那年代，連向根據地以外的群眾發號施令也有

技術問題，但經過後來的民間渲染，死去的薩帕塔就變得有這樣的能力了。

　　其實導演伊力・卡山如此預告「薩帕塔主義」的影響力，返回當時的冷戰時代，說不定另有所指，也許，他說反獨裁、反壓迫的美式思想是「不能消滅的思想」，以此來妖魔化蘇聯陣營（及其他敵人）。無論如何，對普通美國觀眾而言，電影不過製造了一個疑似西部牛仔出來。共和黨的重量級參議員、曾多次競選總統的越戰英雄麥侃（John McCain），就說這是他一生最喜愛的電影。據說不少美國觀眾，甚至不知道《薩巴達傳》的背景是墨西哥，還以為是說一個美國西部的英雄故事。

　　對今天的墨西哥人來說，《薩巴達傳》和薩帕塔這名字卻別具現實意義，因為活躍於中美洲古文明發源地、在東南墨西哥山區的薩帕塔游擊隊，就是以他命名。這支游擊隊成立於1994年，當時墨西哥政府和美國、加拿大簽訂北美自由貿易協定（North American Free Trade Agreement，NAFTA），原住民和農民認為這是政府與西方企業官商勾結，把天然資源利益輸送到外國的陰謀，於是決定搞武裝起義，以維護土地權益和本土意識。他們在元旦清晨衝出叢林，殺死了一批官兵，一度控制了東部六省，與中央政府分庭抗禮，成為政府眼中的恐怖份子。他們強調不是要獨立建國，只是要完全自治、成立由下而上的「好人政府」，口號動人，區外的人一般都寄予同情，但對他們在佔領區內真正的管理模式不甚了了。反而近年有香港青年專門到當地查訪薩帕塔，觀察入微，比西方對他們無限浪漫化或妖魔化的認識更見真實，例如博客領男君的親身見聞，就值得我們一讀。游擊隊對薩帕塔的演繹，和麥侃完全不同，薩帕塔的名字被吹得越來越神。游擊隊聲稱，凡是認同他們「反壓迫」理念的人，只要戴上一個

黑色頭套，也許包括因為怨恨老闆而罩上絲襪打劫的人，毋須入會、毋須儀式，就可以自動成為一個「薩帕塔」。

學術定義的首支「後現代游擊隊」

查巴達游擊隊被學者稱為「全球第一支後現代游擊隊」，除了因為他們向歷史借用薩帕塔的造型版權，還因為它的原創特色。首先，它名義上的領袖「副總司令」馬科斯（Subcomandante Marcos），就是一個自我製造的「謎」，據說他從來沒有在公開場合脫下黑色面具，除了有一雙深邃的大眼睛，其餘一切都不為人知，可能真正的馬科斯早就死了，也可能「馬科斯」只是不同成員輪流飾演的角色也說不定。墨西哥政府相信他是從國外入境的哲學教授，深受毛澤東思想及共產思潮影響，才冒險來到墨西哥，讓他的理想／夢想借屍還魂。

他的嗜好除了搞革命，就是寫寓言故事，用甲蟲一類動物角色寫出模稜兩可的諷世小品文，居然廣受印第安人歡迎，亦被翻譯成各國文字，更被吹捧為當代伊索寓言。近年他的又一巨著，是與墨西哥當紅小說家合寫偵探小說：馬科斯創作的角色出現在第一、三、五章，拍檔的角色是第二、四、六章；到了第七章，兩大主角就會在墨西哥城的革命紀念碑交錯。此外，他的小說《火與無限之夜》據說有大量性愛白描，突破了一般「革命」領袖的規範，當可與日本女優飯島愛的名著《柏拉圖的性愛》東西輝映。這些文字能廣為流傳，在於馬科斯能把握全球化時代的精粹。早在1994年，查巴達游擊隊就懂得利用網路為自己做勢，務求用最少的資源，達到最佳效果。在起事一刻，網路世界忽然同步出現一批薩帕塔網站，震驚全球，須知當時連

不少國家政府也沒有網站。自此網頁製作和回覆電郵，成了馬科斯日常最重要的工作，結果現實生活的薩帕塔雖難以威脅墨西哥當局，但在虛擬世界卻遙遙領先。這帶出了一個劃時代的訊息：真正的暴力革命年代已經過去，武裝起義已淪為整場革命的配角了。

「革命迪士尼化」

薩帕塔的「後現代」，還在於游擊隊造型可愛得好比卡通人物。從起事開始，基於剛才談及的「你蒙起臉就是一個薩帕塔」的哲學思想，為了避免讓政府軍輕易識別的安全理由，以及讓婦孺虛張聲勢地扮軍人的宣傳伎倆，馬科斯就規定隊員一律不得露出容貌，必須以黑套纏頭，只讓雙眼外露。這看來既像黑色版的3K黨，也有點像另類性僻好人士的制服，自然成為國際媒體記認的標誌。當薩帕塔佔領區居民不分高矮肥瘦、男女老幼也照戴頭套，他們的形象便一點也不恐怖。

臺灣女記者吳音寧曾實地探訪薩帕塔游擊隊，既沒有被綁架、也沒有被斬首，回來寫下了《蒙面叢林》一書，更附上馬科斯著作的翻譯。在她筆下，今日的薩帕塔佔領區已經成為墨西哥的重點遊客區，區內有吉祥物黑色蒙面甲蟲，有十四種文字翻譯本的馬科斯詩集和故事集，當然少不了薩帕塔黑色面具、T恤、明信片、海報、小木偶、日曆、吊床等紀念品。某程度上，薩帕塔佔領區就是一個革命迪士尼樂園，連鄉村名字也改得甚有綽頭，例如在《怪博士與機器娃娃》才會出現的「天晨村」。

自從薩帕塔佔領區成為樂園，它就沒有打算與政府進行武力抗爭，亦不打算推翻現有政權，只希望繼續自治下去。2001年2月，游

擊隊首腦展開了為期十五日的長征之旅，神祕地出現在墨西哥首都墨西哥城，但不是進行刺殺或恐怖襲擊，而是召開記者會和到國會發表演說，反對新總統的憲法修訂案。此後，一干人等返回叢林，繼續嘆其南山咖啡和雪茄，似乎希望做回永遠的前衛領袖。由於美國人對薩帕塔傳奇的嚮往，並有馬龍‧白蘭度的經典電影作預言，薩帕塔游擊隊在全球化時代的國際知名度，特別是在西方，就得到不成正比的提升了。

小資訊

延伸影劇

《*Zapata: The Dream of a Hero*》（西班牙／2004）

《蒙面俠蘇洛》（*The Mask of Zorro*）（美國／1998）

延伸閱讀

Zapata and the Mexican Revolution (John Womack/ Vintage/ 1970)

《蒙面叢林》（馬可士／吳音寧／印刻／2003）

墨索里尼：
鮮為人知的故事

墨索里尼：
鮮為人知的故事

Mussolini: The Untold Story

時代	公元1922-1945年
地域	義大利
製作	美國／1985／410分鐘
導演	William Graham
原著	*Mussolini: The Tragic Women in His Life* (Vittorio Mussolini/ 1973）
編劇	Stirling Silliphant
演員	George Scott/ Lee Grant/ Raul Julia/ Virginia Madsen

他不是希特勒，更曾是世界英雄

　　1985年出品、全長六小時的3DVD電影《墨索里尼：鮮為人知的故事》，大概從未在香港放影。甚至「墨索里尼」這名字，對新一代也相當陌生。假如我們把這電影當作教材，讓學生學習什麼是法西斯，相信感興趣的人不多，也會覺得電影拍得悶。但只要我們知道墨索里尼（Benito Mussolini）是曾與希特勒齊名的「二戰魔頭」，或看過內地一些傳奇小說怎樣把他形容為樣板式的邪惡暴君，就會懂得欣賞這電影把他還原成正常人的功力。《鮮為人知的故事》特別適合和美國史家海特（Edwin Hoyt）所著的《墨索里尼的帝國》（*Mussolini's Empire: The Rise and Fall of the Fascist Vision*）一併看，兩者都是客觀地重構歷史、重組他那被驅散的「名聲泡沫」的佳作。

風流義大利人，諷刺希特勒獨身

　　一般以墨索里尼為主角的電影，大概不會像本片那樣，花最大篇幅講述他和家庭、情婦的關係，因為這難免令純粹喜歡看大場面的觀眾失望。出現如此取捨，除了因為電影改編自墨索里尼兒子維托里奧（Vittoria Mussolini）的自傳《墨索里尼一生的悲劇女人》（*Mussolini: The Tragic Women in His Life*），自然家事特多，也因為家庭這概念是突顯墨索里尼和希特勒不同的根源。電影以墨索里尼夫婦的對話開始，就讓人感覺這是一雙鄉下農夫農婦的故事。雖然墨索里尼的法西斯主義提倡紀律，但他本人終究是浪漫的義大利人，遺傳了地中海DNA，富有生活情趣，尤其喜歡寫極其肉麻的情信，也無懼公開個人的眾多情婦。他特別懂得取悅女性，例如會在情婦跟前揶揄希特勒的造型為「現代版成吉思汗」，也懂得迷人地笑，儘管笑得像電影《王牌大賤諜》（*Austin Powers*）的光頭壞人Dr. Evil。他死時，情婦克拉拉（Clara Petacci）堅持和他一起殉難，義大利人對她的有情有義深感敬佩。他死後，髮妻萊切（Rachele Mussolini）繼續視墨索里尼為英雄，定期拜祭，也讓義大利人佩服她的長情。除了剛才提及的自傳，「墨家」後人不像希特勒祕書那樣對往事諱莫如深，反而熬過二戰的人都喜歡寫自傳，內容例必以家庭掛帥，連被墨索里尼晚年處決的女婿兼外交部長齊亞男爵（Galeazzo Ciano），也在死前吩咐老婆要出版他的日記。這些特徵，都和終生獨身的希特勒恰恰相反。希特勒和情婦伊娃（Eva Braun）的關係純粹是柏拉圖式戀愛，對女色幾乎沒有興趣。近年不斷有研究和流行作品指他是同性戀者、或因年少時染上梅毒而喪失性能力，認為他將當時盛行於德國的

同性戀者如猶太人般迫害，不過是欲蓋彌彰（參見《我的元首：關於阿道夫希特勒的真相》）。

《鮮為人知的故事》講述墨索里尼在1943年全面戰敗，被希特勒營救後淪為傀儡，原本不願繼續作戰、也不願處決背叛他的女婿，更當面揶揄希特勒，說「結了婚的人才明白我現在的感受」。被惹怒了的納粹元首針鋒相對說：「我已和德國結了婚」。這段對話，可謂是整齣電影的神來之筆，雖然不知道是否在正史出現過，但確實反映了兩人不同的人生觀。對墨索里尼來說，德軍入侵義大利，破壞他的家庭，確實令他痛苦，他相信自己是為了保衛義大利的完整，才和希特勒繼續磨下去。相反沒有家庭的希特勒，在戰爭後期不斷下令採用焦土政策，破壞德國的完美基建，甚至說這是對德國人作戰不力的懲罰（參見本系列第一冊《帝國毀滅》）。在民主社會，選民往往對家庭幸福的候選人表示信任，就是這麼回事。

曾是邱吉爾、甘地和愛迪生的偶像

《鮮為人知的故事》另一處值得留意的鋪排，是正面介紹了墨索里尼一度如日方中的國際聲望。例如電影講述1938年的慕尼黑和會時，如實反映了墨索里尼如何撮合希特勒和英、法元首舉行四方談判，粗通四國語言的他更親自充當翻譯，結果簽訂了出賣捷克的《慕尼黑協定》，算是暫時和平解決了捷克危機。事後除了英國首相張伯倫（Neville Chamberlain）被當成締造和平的英雄，墨索里尼也被讚譽為「和平巨人」。電影說邱吉爾（Winston Churchill）、甘地（Mohandas Karamchand Gandhi）、愛迪生（Thomas Edison）等國際名人紛紛嘉許墨索里尼對和平的貢獻，表面看來不可思議，特別是反

對張伯倫綏靖政策的邱吉爾從不相信《慕尼黑協定》。但事實上，這些對墨索里尼的國際讚譽確曾出現過，不過並非在1938年，而且在戰後更被西方各國刻意抹去。當然，墨索里尼的聲望不少是源自法西斯的自我宣傳，讓世界領袖都忽視了義大利隱藏的問題，但畢竟他那種國際影響力和親和力曾客觀地存在，這是擺明車馬當破壞王的希特勒從未擁有過的。

回顧一次大戰後的全球大蕭條，唯獨義大利墨索里尼的社團主義（corporatism）解決了部份經濟問題，對外又收復了一些領土，加上反共立場堅定，多次成為《時代雜誌》（*TIMES*）封面人物，說他是二十年代末至三十年代初的西方、乃至全球最受歡迎人物，並不是過譽的。

邱吉爾年少時以反叛形象行走江湖，對英國外交的軟弱十分不滿，曾親自到羅馬拜訪墨索里尼，更說假如他生於當時的義大利，「肯定會成為法西斯」。此後二人私交甚篤，甚至在開戰後，邱吉爾還祕密以割地遊說墨索里尼保持中立；不少史家相信邱吉爾在戰後堅持對墨索里尼就地正法，就是害怕他在法庭大爆二人的友好內幕。

由於享譽盛名，合奏墨索里尼讚歌的陣容相當鼎盛，例如英國聖公會的坎特伯里大主教，就曾說墨索里尼是「歐洲領袖中唯一的偉人」；在大力鼓勵發展生產和創意的美國，發明大王愛迪生說鼓勵生產的墨索里尼是「當代了不起的天才」；印度的甘地，眼見義大利由一團糟的狀態轉型為疑似強國，也說墨索里尼是尼采筆下的「超人」。甚至乎希特勒未發跡前，曾索取墨索里尼的親筆簽名照，而被這位大明星拒絕，更輕蔑地說一句「拒絕請求」，墨索里尼當時的國際鋒芒，可見一斑。

「希魔」、「墨魔」、「汪偽」、「邱相」身份互換

　　《鮮為人知的故事》講述的法西斯秩序，亦和一般人想像中的極權略有不同。從電影可見，雖然墨索里尼排除異己、手腕高壓，但始終沒有等同希特勒的獨裁權力。義大利國王伊曼紐三世（Victor Emmaneul III）雖然被迫委任墨索里尼為首相，他個人也頗為賞識墨索里尼，但自己畢竟還握有若干精神和法理權力，令墨索里尼不得不走過場敷衍國王，這已是一重制衡。制度上，原來連法西斯內部的最高委員會，也可以通過一人一票把元首和平搞下臺，如此民主，在納粹德國是不可想像的。也許因為有眾多制衡的關係，雖然墨索里尼晚年隨希特勒反猶太，但已算是十分克制，早期的法西斯黨更嚴詞拒絕種族主義，因為墨索里尼的血統就不符合納粹對優質人種的最高要求。何況法西斯一度頗得義大利猶太社區支持，也和後來以色列的錫安復國運動有合作關係，相對羅馬天主教會對猶太人的歧視，墨索里尼的態度已是相對包容、「進步」了。

　　電影對希特勒和墨索里尼二人的關係有頗多敘述，這是與史實有較多出入的一環。自從義大利私自出兵希臘、而又戰敗，就逐漸淪為德國的附庸國，墨索里尼也失去和希特勒平起平坐的身價，這都是電影的客觀反映。但希特勒雖然逐漸看不起義大利（特別是無藥可救的義軍），卻至死保持對墨索里尼個人的尊敬，始終承認自己曾是墨索里尼的學生，似乎不可能像電影那樣當面給對方難堪，反而歷史記載了希特勒如何處處維護其昔日偶像的表面尊嚴。

　　如前述，墨索里尼在1943年被國內罷免後，又被希特勒邀請復出領導北義大利割據政府，此時的他已變成和滿洲國的溥儀、南京政

府的汪精衛和法國維琪政府的貝當元帥（Henri Philippe Petain）無甚
分別的傀儡，但墨索里尼畢竟個人威望仍在，起碼有和希特勒隨時直
接通話的能力——對希特勒來說，這已是他人情味的極限。戰後，有
人說假如墨索里尼不是和希特勒有特殊關係、並願意屈身成為傀儡，
德軍必會直接接收義大利，屆時戰況只會更慘烈，如此曲線救國的邏
輯，和汪精衛下海的說辭一模一樣。無論這說法能否成立，可以斷
言，墨索里尼並非一個失去理性的戰爭狂人。換個角度看，今天已成
為英國英雄的一代名相邱吉爾，也曾發出過大量帶獨裁傾向的命令，
英國選民並不相信他有興趣民主治國，假如他和前偶像墨索里尼易地
而處，命運，也許完全一樣。

墨索里尼‧大悲老人‧紙糊匠

　　客觀而言，墨索里尼從國內外受歡迎的領袖變成人民敵人，固
然有各種原因，但關鍵是他不懂打仗卻要打仗，而不是廣被批評的管
治獨裁。雖然墨索里尼聲稱是凱撒大帝復生，建立了名不副實的所謂
「義大利帝國」，但這位鄉下出身的宣傳大師，從來沒有興趣鑽研戰
術（和希特勒又是完全不同），只有興趣搞人民外交（甚至堅持天天
親筆回信予世界各地粉絲）。義大利軍隊在政府的地位原來就不高，
裝備也沒有完全現代化起來，加上墨索里尼愛越權指揮，令義軍幾乎
沒有任何名將，到了戰場，就什麼紀律也失去，質素之低劣實在貽笑
大方。難怪希特勒後來情願征召義軍在工廠打工，也不用他們上陣殺
敵、成為德軍的負累（參見《何處是我家》）。除了能力使然，墨索
里尼成名遠比希特勒要早，根本不能放下身段虛心學習軍事，只能東
施效顰地自學，這其實是不少公眾人物的共同悲哀。想起金庸小說

《俠客行》的武林高手大悲老人戰死後，被發現要靠偷來的少林泥人學習內功，只因成名已久，已不能厚著臉皮由基本功學起。墨索里尼患的，正是同一大悲症。

這些問題，在和平時代是可以掩飾過去的，可惜最後墨索里尼被自己的宣傳矇騙，以為真的復興了「羅馬帝國」，自然悲劇收場。正如《鮮為人知的故事》裡墨索里尼夫人所說，假如他在1938年急流勇退，也許到今天，依然是義大利的世紀偉人。假如他的政權保持中立、挨過二戰，再加入戰後歐洲的反共陣營，獨裁多幾十年也是完全可能的，這連他一手扶植的西班牙法西斯領袖佛朗哥（Francisco Franco）也做得到，而墨索里尼的治績可要比佛朗哥優秀。這位獨裁者其實是李鴻章一類的一流「補糊匠」，李鴻章的自主性雖然大得多，但也是具有悲劇性的，正如他說：「我辦了一輩子的事，練兵也，海軍也，都是紙糊的老虎，何嘗能實在放手辦理，不過勉強塗飾，虛有其表，不揭破，猶可敷衍一時。如一間破屋，由裱糊匠東補西貼，居然成一間淨室，雖明知為紙片糊裱，然究竟決不定裡面是何等材料。即有小小風雨，打成幾個窟窿，隨時補葺，亦可支吾對付。乃必欲爽手扯破，又未預備何種修葺材料，何種改造方式，自然真相破露，不可收拾，但裱糊匠又何術能負其責？」

孫女登上《花花公子》封面之後

時至今日，不少義大利人希望重新評價墨索里尼，起碼他前期的政績還是廣受認同的。為他重新包裝形象的，除了一眾修正派學者，還有他那位風頭甚勁的親生孫女亞歷山德拉（Alessandra Mussolini）。她和晚年靠縱情酒色聊以自慰、被情婦回憶錄形容為

「老而彌堅、如狼似虎」的老祖父一樣,有「率性自為」的一面。由於是名演員蘇菲亞‧羅蘭(Sophia Loren)的外甥女,小墨索里尼選擇了演藝事業為第一站,更曾為《花花公子》(*Playboy*)拍攝無上裝封面,豔名遠播,但卻不是徒具身材,同時也擁有醫學學位來證明自己的智慧。後來她和祖父一樣,步入義大利政壇,擔任歐洲議會議員,代表著歐洲極右勢力,也是國內一個極右小黨的領袖,算是足以對祖父交代有餘了。當然,時移勢易,我們已不能找到兩祖孫太多的共通點,但明顯地,他們都有常人的喜怒哀樂,都是平凡的、活生生的人,而不是一個套版概念。

小資訊

延伸影劇

《*Benito: The Rise and Fall of Mussolini*》(義大利/ 1993)

《*Mussolini: The Last Act*》(義大利/ 1974)

延伸閱讀

Mussolini's Empire: The Rise and Fall of the Fascist Vision (Edwin Hoyt/ John Wiley & Sons/ 1994)

Mussolini: The Tragic Women in His Life (Vittoria Mussolini/ New English Library/ 1973)

Mussolini: The Last 600 Days of Il Duce (Ray Moseley/ Taylor Trade/ 2004)

印度之旅
A Passage to India

時代	約公元1928年
地域	印度（英屬）
製作	英國／1984／163分鐘
導演	David Lean
原著	*A Passage to India* (E.M. Forster/ 1924)
編劇	Santha Rama Rau/ David Lean
演員	Victor Banerjee/ James Fox/ Judy Davis/ Peggy Ashcroft

印度之旅

尋找「他者」的故事

　　近年，亞洲電影節不斷推介伊朗、土耳其、泰國等國的電影，其實老牌導演大衛‧連（David Lean）的最後作品《印度之旅》，也是新一代閱讀亞洲的進階選擇。有緣重溫這電影，是因為備課時讀過一本由內地學者王寧等編輯的《全球化與後殖民批評》的學術結集，內有陳紅博士將電影同名原著小說的作者福斯特（E. M. Forster），說成是「完全站在白人立場說話」，這立論和筆者從前的認知頗有出入，因此才找來VCD進修。遲有遲著，我們遲至21世紀才看這經典，原來更容易證實文化研究常說的「他者」（The Others），實在不可能是一個靜止的觀念。假如不同的人在《印度之旅》原裝小說出版的1924年、電影上映的1984年、與及今天的21世紀看同一齣《印度之旅》，必會找出心目中的不同「他者」，從而釋出不同的結論。

宗教古洞內的身份覺醒

　　未說「他者」前，我們應交待《印度之旅》原著的佈局。表面上，它的情節不算複雜，但含義有頗多留白，更牽涉到不少深層心理學問題，就算是拍慣《阿拉伯的勞倫斯》（*Lawrence of Arabia*）、《桂河大橋》（*The Bridge on the River Kwai*）等場面壯麗的歷史大片的一代名導演大衛‧連，也難以將這個看似平平靜靜的故事／寓言輕易化成影像。故事的時代背景，設在英國殖民統治印度開始動搖的20世紀二十年代末，講述一名英國婦女和她的未來奶奶結伴到英國統治的印度帝國本部旅遊，探望在那裡當地方法官的未婚夫／兒子。兩名洋妞都算是「好人」、有心人，都同情被歧視的本土印度人，她們感到和當地高高在上的白人統治階層格格不入，因此刻意打入印度群眾。在這帶有目的性的心態驅使下，她們視認識不久的印度醫生阿齊茲為好友，並獲對方邀請，參觀神祕的傳統印度宗教聖地巴拉馬古洞。在參觀過程中出現重重誤會，兩大文明社交聯誼的目標開始迷失，老婦的體力逐漸不支，先告離開，少婦則獨自前往古洞，在洞內聽見重重回音，產生幻覺，居然以為印度醫生打算對她性侵犯，大驚下逃回白人社區、其實也是要尋回白人懷抱，在同胞簇擁下，決定控告阿齊茲。

　　於是，案件演變成印度獨立運動的前哨政治鬥爭，雙方劍拔弩張。想不到在法庭上，經控方律師重組案情，洋妞忽然發現原來一切只是自己幻覺，決定臨時撤銷指控。被告獲當庭釋放，成為印度民族英雄，但也因為所有私隱（包括喪妻後種種絕密的性私隱）被揭發而深受傷害，對英國人（和他們所代表的文明體系）徹底失去信心，選

擇逃離英屬印度，前往依然由土王統治的「茅邦」（Mau），過著沒有白人在附近的新生活。

現代心理學結合《大隻佬》的「業」

為什麼同情印度人的白種婦女到了個人獨處的時刻，卻產生被當地人侵犯的幻覺？為什麼白人律師的走過場式盤問，卻能讓當事人從靈魂深處明瞭一切？她們真是「好人」嗎？這些，都是作者的曲筆，更是導演的曲筆，值得玩味。上述屬於現代心理學範疇的疑問，在電影的印度教婆羅門教授眼中，都成了因果報應的「業」（Karma）。他說，「不管我們怎麼做，結果還是一樣」，相信假如不是「業」，兩名英國婦女就不會無緣無故來到印度，也不會發生這種意外。表面上，這論調相當宿命，而且消極。但某程度上，正是由於電影的白人和印度人，都主觀地相信有不能解釋的「業」的存在，他們才分別有了「種族優越」（因為英國人累積了優越指數）或「反抗侵略」（因為英國人其實並未累積夠優越指數）等意識，才會作出種種主觀的對應「業」的抉擇，儘管什麼是「業」、有沒有「業」，誰都不知道。

英國婦女同情印度人，質疑英國人到那裡是「作業」，但也認定了以前印度的「業」導致今日如斯田地，以為「業」足以解釋何以毋須易地而處地為殖民當局或印度人設想。英國奶奶決定一個人在東方流浪至死，作為潛意識的贖罪，年輕貴婦則忽然對自己的真正心跡覺悟，發覺原來自己不愛那位為殖民地工作的未婚夫，這些「頓悟」都是和她們的個人心理狀態有關的。儘管二人信奉的意識形態、和面對的客觀環境相當接近，但行為各異，這就是心理學的微妙之處了。

將虛無縹緲的「業」和現代心理學結合在一起，讓不同人的心理對「業」作出不同反應，這種處理，就不是純粹的宿命。反觀杜琪峰的港產片《大隻佬》，單靠前世今生來解釋「業」，前生是日本兵的大好人張柏芝，在今世並無修改命運的任何空間，始終難逃變成恐怖無頭女屍的悲慘結局。應該說，《印度之旅》對「業」的處理，是更符合人性的。

電影改變小說，製造大團圓和諧結局

然而同樣的小說、同樣的佈局，到了中國學者眼中，卻容易成了徹底掩飾殖民主義的罪證，原本的個人或群眾心理元素，就彷彿不見了。根據陳紅研究，《印度之旅》那些同情印度的白種人，都只是以東方主義的視角閱讀問題，都是在獵奇，沒有其他。他們對東方人無疑是同情的，但那只是形式主義的同情，固然沒有達到願意和東方人同化、融和的境界，更是為了延續英國在印度的殖民統治，由上而下地同情、憐憫子民。換句話說，那雙英國婦人不過是做好事的壞人，骨子裡她們依然是英國人的工具。陳紅認為《印度之旅》的精髓，就是將東方人一律視為「他者」，英國人一律歸入「我者」。當然，這是片面的事實，也可以是將薩依德（Edward Wadie Said）的東方主義概念，完全變成毛澤東哲學的敵我矛盾（雖然兩者也確有相似）。可惜如此演繹，難免大大降低了小說的深度：畢竟在印度獨立後，雖則今人已不可能為殖民統治服務，但通過同樣的佈局、同樣的主角，依然會催生同樣的故事。

也許有鑑於此，大衛‧連處理的電影，就故意將《印度之旅》原著的結局改掉。根據原著小說，那位身為殖民體系疑似菁英的印度

醫生被當庭釋放。重獲新生後，他堅拒和原來深深嚮往的英國繼續打交道，視昔日只求被提昇為假洋鬼子的人生目標為恥辱，就是對舊日的白種友人，也要劃清界線，因為他發現：原來「在印度獨立前，我們不可能有真正的友誼」。電影結幕時，阿齊茲醫生最後卻「良心發現」，決定寫信原諒那位誣告他的英國淑女，又和從前在城市認識的一位英國官立學校校長冰釋前嫌，更在避難的土邦「茅邦」與他相擁告別，一笑泯恩仇。

這些改變，當然和電影拍攝的年份有關。《印度之旅》在1984年上映，當時印度已獨立四十年，和舊宗主國英國也早已化敵為友，六十年前的政治文宣，已成過眼煙雲，再談不上什麼「為殖民政府宣傳」。在1984年，提起南亞次大陸，輿論只有兩個題目：（1）印巴衝突，因此電影鋪墊了一些印度教徒和穆斯林之間的矛盾的伏筆（雖然不算明顯）；（2）印度統治階層的英式菁英主義與本土主義、少數教派之間的衝突，例如在1984年，來自尼克魯世家的印度鐵腕總理甘地夫人（Indira Gandhi），正是被錫克教徒暗殺，因此電影導演突顯了那位本土醫生好些英式傲慢與自欺欺人的習性，說明他其實不很印度、不很本土，將會無可避免地和獨立後的新印度菁英發生衝突。相信，他也不會以自己的醫書，附和甘地夫人強行將貧窮男人閹割以控制人口的瘋狂創舉。通過這電影視角，觀眾會發現那位印度菁英，和生活在印度的白人雖然不是同路人，卻信奉著大致相同的價值觀，反而那位印度醫生被印度人團團簇擁時，場景看來更格格不入，因為他其實不屬於那裡。由此可見，大衛‧連眼中的「他者」，已不完全是全體東方人，因為醫生等菁英階層的東方人，已邁入「我者」的過程了。也許這定位也是大衛‧連一生的寫照：他說過，票房欠佳的《印度之旅》，正是他最滿意的作品，似乎他的所有功力都放在裡面了。

諾貝爾文學獎得主奈波爾也有印度之旅

　　要是我們換上21世紀的西化印度知識份子角度，究竟誰又是與時並進的「他者」？1990年，千里達出生的著名英籍印度裔作家奈波爾（V. S. Naipaul），根據個人回鄉探親的痛苦經歷，出版了名著《印度：百萬叛變的今天》（*India: A Million Mutinies Now*），作為「印度三部曲」之一，引起的漣漪蕩漾至今。他那趟個人野遊的印度之旅，可以作為福斯特小說和大衛・連同名電影的倒影。

　　在奈波爾眼中，印度在經濟開始飛躍、人民得到「解放」的同時，政府官員貪汙腐敗、民族毫不團結，全國充滿他瞧不起的劣等DNA。他對婆羅門種姓制度殘留的遺毒、路有凍死骨的貧富懸殊社會、衛生極差的非常市容，都持強烈批判態度，比陳紅的演繹強上十倍，比《印度之旅》文本的批判強上百倍，筆墨和語調，遠遠逾越了一般白人作家的政治正確底線，站到了「世界的高度」，因而有部份中國學者稱之為「印度魯迅」。

　　在受到第三世界民族主義者廣泛非議的同時，奈波爾自然也有不少知音，例如得到臺灣綠營文人別有所指的敬重。來自中國、流亡海外的爭議文人「臺獨一枝筆」曹長青，在其著作《理性的歧途：東西方知識份子的困境》中，在嚴厲批評所有左翼作家的同時，對奈波爾對自己民族的批判性大為激賞，認為他是世界知識份子的典範，特別值得「我們」學習；至於「我們」是誰，就不在我們討論範圍內了。對奈波爾而言，要是印度不獨立，繼續接受殖民管治，只要管治者是大英帝國，相信是會比現在優越的，這論點部份還有數據和事實支持；而對少有操不流利閩南話的臺獨份子曹長

青而言，要是臺灣能獨立，那怕經濟不濟，都會比現在優越，這卻有點目標為本了。

魯迅的東方後人們在「自我東方化」？

作為2001年的諾貝爾文學獎得主，奈波爾的一舉一動、一言一行，自然引起其不同家鄉的廣泛注意。他經常對第三世界各國——特別是自己的第一祖國千里達和第二祖國印度——辛辣諷刺，如此「內舉不避親」地大公無私，自然被同胞批評為「數典忘祖」，他的世界之旅被批評為「獵奇抹黑之旅」，而這位已獲英女王冊封的大英爵士，也毫不忌諱懷有高等印度人的「再殖民主義者」（re-colonizer）心態，雖然他也在作品中諷刺模仿英國人的印度同胞為「假英國人」。單以意識形態光譜和表達方式而論，奈波爾爵爺的身份定位，難免教人想起類似的東方作家，這不但包括言論偏激的曹長青和早已升上神臺的魯迅，也包括對香港殖民時代遺產有獨到分析的陶傑。東方主義的原作者薩依德甚至認為：奈波爾是地地道道一個「叛徒」。一旦以奈波爾《百萬叛變的今天》的尺度，來重新量度福斯特和大衛・連的《印度之旅》，「他者」，就有更多。因為整齣電影的印度人，連同那些同情印度人的白人，都可以說是缺乏自我批判能力、把第三世界盲目予以浪漫化處理的「他者」。

雖然奈波爾總算是半個印度人，但他和落後故鄉的互動、和內裡潛藏的「自我東方化」（Self-orientalism）情意結，與及始終身份不明的痛苦，似乎比《印度之旅》的小說和電影臺前幕後的班底都要強。若我們將一切概念符號化，內地學者以1924年的角度來研究電影，看到的「他者」可當是基數X（全體印度人）；西方導演大衛・

連在1984年拍電影時，拍出的「他者」就是X-1（印度人，但不包括西化印度菁英）；而西化印度文人奈波爾在21世紀看印度，反而得出了「他者」最多的X+1（印度人，加上同情印度的西方自由主義者）。當觀眾變成是你，閣下會悶出鳥來，還是自己構想屬於你個人的尋找「他者」的故事？

小資訊

延伸影劇
《甘地》（*Gandhi*）（英國／1982）
《*Heat and Dust*》（英國／1983）

延伸閱讀
《全球化與後殖民批評》（王寧等編／中央編譯出版社／1998）
India: A Million Mutinies Now (V.S. Naipaul/ Penguin/ 1992)
《理性的歧途：東西方知識分子的困境》（曹長青／臺北允晨文化／2005）

時代　公元1932年
地域　埃及
製作　英國／1978／140分鐘
導演　John Guillermin
原著　*Death on the Nile* (Agatha Christie/ 1937)
編劇　Anthony Shaffer
演員　Peter Ustinov/ Jane Birkin/ Louis Chiles/ Bette Davis/
　　　Mia Farrow

尼羅河謀殺案

Death on the Nile

尼羅河謀殺案

尼羅河偵探經典之三峽社會資本變奏曲

　　《尼羅河謀殺案》上映於整整三十年前，當時筆者還未出生，但它依然是小時候最喜愛的偵探電影，也是從這電影認識鼎鼎大名的作者──「偵探老太婆」克莉絲蒂（Agatha Christie）。不少人批評老太婆的推理小說太有階級色彩，偏愛講述貴族和中產的故事，小說名字老是什麼美索不達米亞、東方快車和葡萄園，角色必有比、法、德、意、奧、匈等國上流人物，必然強調出場人物口音的不同，品味百份之二百布爾喬亞，顯得遠離貧苦大眾的實際生活。這些批評客觀上沒有什麼錯，但老太婆小說的推理邏輯、異國風情和社會上層建構這三個元素，已是她的個人商標，還經常產生意想不到的化學作用，一旦通過電影來表達，更能超越文本侷限，單以階級主義觀之，卻是落於下乘了。

布赫迪厄的社會資本論

　　喜愛《尼羅河謀殺案》，正是因為它讓當時的我，首次領悟到什麼是法國左翼社會學者布赫迪厄（Pierre Bourdieu）、或美國政治學者普特南（Robert Putnam）所說的能轉化為有形實質的「社會資本」（social capital），也明白了為什麼狹義的「社會」來來去去都是同一批人，卻能製造出其他人也認可的「資本」。正如教科書所說，社會資本是「實際或潛在資源的整合，這些資源與由相互默認或承認的關係所組成的持久網絡有關，而這些關係或多或少是制度化的」。電影郵輪上的眾生，是整個廣義的菁英社會的縮影；推理的元素，揭示了多能幹的菁英也有難唸的經；埃及法老的化妝，則為一切加添了普世性。一般人大概以為這電影已是老黃曆，人物和情節不可能重現於今日香港，但把它帶進21世紀的中國黃河，又有何不可？

　　老太婆這篇小說的原著發表於1937年，以埃及為背景，因為她自己和她的考古學家丈夫剛親身到尼羅河旅遊。不用說，埃及今天的政局已發生翻天覆地的變化，就是在電影上映的1937年，埃及也已是天上人間的史前金字塔世界。嚴格地說，三十年代的「埃及國」是一個半虛擬概念，究竟有沒有獨立的埃及存在，也只能回應以若有若無的答案。雖然埃及在1805年由土產領袖強人阿里（Muhammad Ali Pasha）建立阿里王朝後，就已變相獨立，但仍維持對土耳其蘇丹名義上的效忠。1885年後，阿里王朝被推翻，埃及（和埃及的附庸蘇丹）成為英國的實質殖民地，但英國為了籠絡土耳其蘇丹來抗衡競爭對手俄國，出人意表地讓土耳其維持其表面的主權和尊嚴。換句話

說，理論上，埃及在1914年一次世界大戰前，還是鄂圖曼土耳其帝國一個行省。

1937年的埃及一去不返，但……

一戰爆發後，世界利益分佈出現大調整，土耳其和德國、奧匈帝國和保加利亞結盟，成了英國公敵，英國卻和俄國走在一起，倫敦才正式取締土耳其在埃及的管治，把埃及變成直屬保護國，但仍捧出一個名義上的埃及蘇丹作作樣子。1921年，埃及通過巴黎和會得到「獨立」身份，以福阿德為國王（King Fuad），當然這又是名義上的獨立，實質還是英國殖民地。直到新任國王法魯克一世（King Farouk I）在1936年繼位，以義大利入侵東非衣索比亞為由，力勸英國從埃及退兵和簽署《英埃條約》「以證清白」、和墨索里尼劃清界線，埃及才獲得相對真實的自主。直到二戰後的1956年，埃及民族主義領袖納瑟總統將蘇伊士運河國有化，趕走英國最後的殖民式據點，雖然惹來一場戰爭，卻讓埃及人民終於享有完全獨立的快感。埃及這段從1812年到1956年的主權史是獨一無二的，令英國人對埃及產生了奇怪的感情，經常不知道應把它當殖民地還是盟友、自己人還是敵人；埃及人對待英國，也是如此。

《尼羅河謀殺案》的時代背景，正是《英埃條約》出現之時。當時二戰陰影開始出現，不少第三世界地區的民族主義領袖都倒向軸心國陣營，埃及境內民族主義大盛，因此法魯克國王才有資格和英國討價還價談換約。那時候，從其文筆和營造的氣氛可見，老太婆那樣的英國人還是當埃及是大英帝國一部份，視當地侍應為下人，但又明白那裡已開始是獨立國家。她們走到埃及的心態既像主子，又像調研

人員或遊客，往往會在這類複雜的場景，了斷一些在本土藕斷絲連的陳年問題。老太婆的小說常現異國風情，除了是市場考慮和個人喜好（她是那種會自製疑似失蹤來為作品促銷的高手），其實也是符合犯案人物心理屬性的，正如大家只會在當遊客時嘗試裸泳。今天的英國人再到埃及旅遊，自然不會再產生那種複雜情感，就是西方的尊貴客戶集體到尼羅河購物，也不能營造《尼羅河謀殺案》那樣的獨特性。假如說1937年的埃及一去不返，就是這意思。

假如十大疑兇變成21世紀香港人

然而只要人性依舊，同樣的氣氛在另一時空，並非不能重現。設想《尼羅河謀殺案》（或其姊妹作《東方快車謀殺案》）的場景換成是21世紀的長江三峽，那群歐美各國上流人士換成了背景各異的特區香港人，他們互相依稀認識，聚在三峽郵輪上，是為了參加中聯辦安排的「交流團」，這就是港人熟悉不過的情節。再設想「交流」期間發生了一宗離奇謀殺案，郵輪上各人都有動機犯案，由於他們構成了一個香港上層建築，互相的關連自然千絲萬縷，加上三峽這案發地點既和一千特區人等有「家」的關聯，兩者也維持著異鄉的一層隔膜，和英國貴族@1937埃及的格調，就變得大同小異。這樣的改動，拍成電影的畫面雖然不一定美，但難道不算符合老太婆的神髓？

《尼羅河謀殺案》原著的人物極為繁多，電影版本將之刪減、合併為十大疑兇，個個身份鮮明，都與那位年輕女富豪死者杜爾夫人（Linnet Doyle）有不同關係。他／她們誇張的服飾對營造這些身份大有幫助，難怪這齣偵探電影獲得奧斯卡最佳服裝獎，反而導演製造懸念的手法顯得略為平淡。以偵探電影而言，這也是卡司大得驚人

的特例，彼德‧烏斯蒂諾夫（Peter Ustinov）、貝蒂‧戴維斯（Bette Davis）、米亞‧法羅（Mia Farrow）、瑪姬‧史密斯（Maggie Smith）等都是影帝、影后級人物，涵蓋老中青三代好戲之人。只要那位女死者變成香港隨便一位富豪的第三代後人，富21世紀特區特色的十大疑兇，就不難在三峽變奏借屍還魂。假如上述佈局開拍成電影，下列特型演員不妨如此取代原來的角色：

■出身貧苦、劍橋畢業的才子，死者的丈夫杜爾先生（Simon Doyle）→香港海歸派文人，可由陶傑或倪震飾演；

■杜爾先生的前未婚妻，死者的前閨中密友，策劃整個謀財害命陰謀的貝里福特小姐（Jacqueline de Bellefort）→貌美而精於計算的事業型港女，可由剛上任的明星女區議員龐愛蘭或梁美芬飾演；

■滿口共產革命和打倒腐敗資本主義的左翼知識份子，頭戴貝雷帽的英國年輕人費格遜先生（Mr. Ferguson）→天星皇后運動的「新左」青年文人領袖，或「傳統」社運界代表人物，可由梁國雄或梁文道飾演；

■言行誇張、特異的女名流，因涉嫌誹謗死者而陷入官司的情色小說女作家奧蒂貝尼夫人（Salome Otterbourne）→香港上一代富有個人特色的流行愛情小說女前輩作家，可由白韻琴或林燕妮飾演；

■奧蒂貝尼的女兒，在母親陰影下不能自主、後又情歸左翼青年的溫室小花露西妮（Rosalie Otterbourne）→思想略帶浪漫成份、但人生閱歷有限的名人之後，可由鄭欣宜或謝婷婷飾演；

■企圖奪取死者財產的遺產托管人，來自美國的彭寧頓律師（Andrew Pennington）→港產富豪身旁必有一位的御用風水

師，可由顏福偉飾演；

■患有偷竊癖的美國老富婆，因垂涎死者名貴項鏈而乘搭同一郵輪的舒娜夫人（Marie Van Schuyler）→有人大政協夫人頭銜的上海買辦遺孀，可由董趙洪娉飾演；

■生於中產家庭的知識份子，因被死者父親在商場陷害而致家道中落的受害人，淪為美國老富婆貼身護士的保耶小姐（Miss Bowers）→持有本土碩士或博士學位，但為了生計無奈來港打工的德成菲傭，可由曾打雜工的肥媽飾演；

■曾錯誤醫治死者好友而與死者結怨的德國人，熱心歐洲各國社會事務的貝斯納醫生（Dr. Carl Bessner，小說版本為澳洲人）→常在大陸扶貧贈醫的愛國香港大夫或中醫，可由何志平或梁秉中飾演；

■死者的貼身女僕，戀上身在埃及的有婦之夫卻不獲主人放人，最終因勒索兇手而被滅口的保格小姐（Jane Borget）→領取綜援但又甚有國際視野，情歸外籍男友的行為藝術家，可由何來飾演……

舊菁英圈：鄉村老婦也能累積社會資本

當然，上述配對都是天馬行空。但在這完全杜撰的《尼羅河謀殺案》三峽變奏，這批港人／港燦背景各異，不一定全是來自富豪圈、專業圈，也包括表面上是草根代表或文化人，他們和1937年的埃及郵輪乘客一樣，同樣構成了一個帶有排他性的菁英圈，不但相互聞名，也懂得彼此的社交話題，明白對方何以此情此景有需要／有能力在自己跟前出現。假如定要比較，上述配對自然不能完全和原著吻

合，因為在尼羅河的舊菁英圈，相關人物的社會身份是相對固定的，他們的互動，都是建立於固定的角色設定。例如女死者控告情色作家的作品影射自己、誹謗個人清譽，卻又主動四處唱衰德國醫生的醫德和藝術，都是因為對方的職業才產生的風波。他們個人之間不一定有利害衝突，但他們的身份賦予了互動的空間。

在尼羅河畔，只有老太婆筆下的比利時矮偵探白羅（Hercule Poirot）屬於百搭式、跨界別社交名人，其他人物的身份都是相對單一的，因此只要白羅本人懂得累積社會資本的竅門，就是不當偵探，生活也無憂。從老太婆的其他小說可見，白羅的社交圈子大得驚人，他本來就無意在英國覓食，只是從比利時逃避一次大戰才改變生活空間。整個舊菁英圈的單一性，彷彿就是為這位複合性菁英度身定造的，反而老太婆筆下另一位名偵探瑪波老小姐（Jane Marple）完全不同，只是一名活動範圍極有限、天性八卦長氣的英國鄉村老婦人，有理由相信她是《哈利波特》的恩不里居教授一類老處女。

知道他為什麼是菁英嗎？新菁英圈的全知盲點

到了我們這時代、這地方的新菁英圈，他們儘管依然相互聞名，卻已不太清楚對方成為圈中人的真正原因。為什麼面前的名醫能當上人大政協？為什麼身旁兩個文化人的資產差距可以如此巨大？為什麼衝擊建制的代表經常出現在酒會？究竟才子和才女靠什麼維生？尼羅河上的貴賓，是不會有上述疑問的，但三峽遊的貴賓就會不斷問上述問題，原因很簡單，就算他們是局內人，對社會其他部門的新遊戲規則，卻也不懂；一旦沒有了中介人讓他們困獸鬥、互相追兒，他們就不能明白對方的底細。換句話說，尼羅河郵輪式舊菁英圈的維

繫，建立於各人的「全知視覺」：我認為你是菁英，因為我知道你在幹什麼。三峽郵輪式新菁英圈的維繫，卻建立於各人的「無知視覺」或「全知盲點」：我現在視你為菁英，是因為我不真正認識你，只不過聽說你很厲害，卡片（編按：名片）很多水份，所以先敬一丈，以策萬全——除非你是洞悉一切、而又有特別渠道的偵探白羅。

普特南認為美國人開始獨自打保齡球，象徵著美國整體社會資本的下降，就是因為美國人之間的關係網越來越薄弱，而且像香港馬伏那樣負責扯皮條的專業人士越來越少。《尼羅河謀殺案》的郵輪上，社會資本是交往的基礎，縱然發生多宗兇案，一切看來，還是那麼和諧；在三峽的船上，社會資本卻是交往的目的，各人的並存無論談笑如何風生，卻總會有格格不入的感覺。這時候，謀殺案發生了，怎麼辦？儘管三峽兩岸沒有白羅，但船上新香港菁英都知道，幸運地，我們還有中聯辦。

小資訊

延伸影劇

《東方快車謀殺案》（*Murder on the Oriental Express*）（英國／1974）
《豔陽下的謀殺案》（*Evil Under the Sun*）（英國／1982）

延伸閱讀

A Talent to Deceive – An Appreciation of Agatha Christie (Robert Barnard/ Collins/ 1980)
Great Britain and Egypt, 1914-1951 (Royal Institute of International Affairs/ Greenwood Press/ 1978)

魔宮傳奇
Indiana Jones and the Temple of Doom

時代	公元1935年
地域	印度土邦「蟠卡宮」
製作	美國／1984／118分鐘
導演	Steven Spielberg
編劇	George Lucas/ Willard Huyck/ Gloria Katz
演員	Harrison Ford/ Kate Capshaw/ Ke Huy Quan/ Amrish Puri

印度土邦與邪教：想像，影射與真實

　　八十年代紅極一時的「印第安那瓊斯」（Indiana Jones）系列，居然在21世紀開拍第四集《印第安納瓊斯：水晶骷髏王國》（*Indiana Jones and the Kingdom of the Crystal Skull*），主角竟然還是當年的哈里遜·福特（Harrison Ford），雖然相信福伯只是負責帶出新人，但也讓人擔心新電影淪為《洛基》（*Rocky*）老人版那樣的狗尾續貂。「印第安那瓊斯」三部曲中，較轟動的是《法櫃奇兵》（*Raiders of the Lost Ark*）和《聖戰奇兵》（*Indiana Jones and the Last Crusade*），最能代表導演史匹柏（Steven Spielberg）風格的卻是第二部，即以虛構的印度土邦「蟠加宮」（Pankot Palace）為背景的《魔宮傳奇》。說它有代表性，不但因為《魔宮傳奇》是三部曲裡東方主義傾向最顯明的作品，充滿誇張的西方想像，更因為那些想像卻又沒有完全脫離現實，讓觀眾真假難辨，足以聯想到當代世界的其他「他者」，就是在今天看來，也沒有過時的感覺。難怪印

第安那瓊斯可以順利過渡到全球化時代，應會比《達文西密碼》系列更長壽。

蛇蟲鼠蟻宴真有其事……在中國

提起這經典電影，不少觀眾就算對故事佈局失去記憶，亦會難忘視覺感官最刺激的一幕，即瓊斯一行人到達印度土邦探險後，獲主人在金碧輝煌的宴會廳接待洗塵的盛宴。盛宴菜譜如下：一、小食「甲蟲乾」，將不同的昆蟲烤乾、炸熟、切頭，讓食客舔乾淨；二、「眼球湯」，熱濃湯內有不知是哪種生物的一個個眼球浮起；三、「靈蛇驚喜」（Snake Surprise），把蟒蛇煮熟，連皮切開，裡面走出活生生的小鰻魚，生吃；四、甜品「急凍猴子腦」，連死猴頭一併送上，以湯匙刮出腦漿。據編劇後來介紹，電影原來還有一組被刪的鏡頭，介紹宴席另一道名菜：「烤闔家豬」，即烤熟全隻野豬，連射死野豬的箭原隻奉上，伴碟的還有一群圍在母豬乳房的死小豬，同樣隻隻烤熟，相信圖像必然比上述四菜還要令人欲嘔、使人不安，只得被忍痛刪掉。

電影公司見這席盛宴越來越著名，特別在官方網站詳加介紹和補充，並告訴觀眾：菜式保證都真有其事，不過並非源自印度，而是來自「其他文明古國」——明顯是指中國。例如甲蟲乾小食，在中國西南部的少數民族聚居地相當流行；眼球湯是南美特色，也和中國的魚眼煲湯相類；蛇也好、鰻魚也好，都是傳統華夏補品；猴腦、原隻乳豬，更不用說。所以說，其實這類恐怖大宴，大家都嚐過不少，不過平日不為意而已，但佈景換成了陌生的印度宮殿，一切，就顯得陰森可怖。電影安排這些菜式出場，一方面是要鋪墊主人家的邪惡氣

質，暗示他們並非單純的印度教徒或穆斯林，另一方面也是滿足觀眾對印度的神祕想像，儘管那時已是1935年，其實已相當近代。這正是《魔宮傳奇》成功之處：借用其他角落真實的奇風異俗，來渲染印度土邦的虛擬邪惡，順帶提醒觀眾現實世界隱藏的恐怖，可謂一箭雙雕。何況漫畫化的中國形象也有在本片隨片附送，其中有香港藝人喬宏客串飾演滿洲皇帝努爾哈赤的後裔，他的形象更被塑造得活像20世紀初美國辱華小說主角傅滿洲（Fu Manchu），史匹柏的商業考慮和藝術「品味」，從中可見一斑。

鎮壓邪教暗殺黨，影射1857年大起義

同樣一箭雙雕的，還有《魔宮傳奇》杜撰的「蟠加宮」的邪教背景的真實影射。電影講述的邪教組織「暗殺黨」（Thuggee）乃史上真有其事的組織，顧名思義，主要活動就是從事暗殺，對象以路過的大地旅人為主，可算是當時世界著名的謀財害命黑社會集團。暗殺黨的勢力有否被誇大，今天我們已難以求證，總之史載早期白人到印度探險時，凡是落了單，大多難逃暗殺黨毒手，久而久之，這團體的恐怖名聲就深入西方民心。據說它害死的總人數達數百萬之多，這似乎就有篤數、渲染之嫌了。

電影的暗殺黨成員崇拜印度教的卡里女神（Kali），即相傳印度教三大神之一的「毀滅之神」濕婆（Shiva）的夥伴，這是事實。有歷史學家將暗殺黨列為邪教，因為它以宗教之名掩飾犯罪，表面上符合奧姆真理教、人民聖殿教一類現代邪教的類型學，這也是事實。但《魔宮傳奇》將卡里崇拜直接演繹為活人祭祀、「背叛濕婆」的印度教異端，甚至說主持卡里崇拜的領袖有意毀滅伊斯蘭教、猶太教和基

督教，一派狂人形象，以此說明這是一個作風極端的邪教兼疑似恐怖組織，卻是無中生有，而且相當政治不正確。這裡的暗殺黨，和西方電影的「狂熱原始東方宗教」義和團多有相似之處，相較下義和團信奉的教義和偶像還要荒誕不經得多。今日中印兩國已沒有暗殺黨和義和團，但印度卻依然有不少卡里信徒，而卡里崇拜可是正當的主流宗教。假如《魔宮傳奇》在21世紀才首映，恐怕難逃「侮辱印度傳統宗教、挑起世界文明衝突」的指控。

那麼為什麼史匹柏偏偏選中暗殺黨？記得電影一位閒角英國軍官巡察蟠加宮時，提起1857年的印度大起義／大叛亂，瓊斯提醒軍官不要忘記「以前的事」，勸他們不要托大，這就是答案。什麼是「以前的事」？表面上，就是英國政府在1828年對暗殺黨的大規模取締／戰爭；實際上，更令人聯想到1857年的著名反英大起義／暴動。印度在1947年獨立前，當地發生的最熾烈的反殖運動，就是1857年那次；1857年前，就數到1828年的反暗殺黨的鬥爭，然而後者的反英色彩，儘管也存在，相對卻並不明顯。

《魔宮傳奇》設定在1935年，即暗殺黨瓦解後一百年，說這組織死灰復燃，又暗示它會威脅英國統治。這樣的鋪排，巧妙地將「暗殺黨襲擊英人」（1828年）和「印度民族大起義攻擊英人」（1857年）兩件不同的事聯成一氣，暗殺黨的恐怖性質，也就被移植到反英抗暴身上。何況1857大起義雖然被今日印度視為「第一次民族解放戰爭」，英國卻視之為恐怖襲擊。當時印度人屠殺白人的手段也確是夠狠，經常將英人闔家男女老幼斬成一塊塊。只要我們把1828、1857和1947三個年份並列，「起義邪教化」的比較就會出現，對印度人可說是一記悶棍。這就像當西方學者把義和團和孫中山、毛澤東相提並論，多少暗示後者有一定恐怖傾向之嫌。

印度土邦怪奇密檔

　　電影鏡頭下的蟠加宮頗為宏偉，珠寶處處，這符合西方對印度土邦繼怪宴、邪教之後的另一種想像。與怪宴和邪教不同的是，這些宮殿倒不是太誇張，反而有點不夠奢華。雖然印度土邦也有窮困潦倒的成員，但電影杜撰的蟠加宮好歹也是一個「宗教」聖地，絕對有資格窮奢極侈，就像旁遮普邦（Punjab）作為錫克教聖都，可以擁有令人目眩的純金神廟。英國在印度1857年起事後，改變殖民方針，廢除了東印度公司的管理經營權（參見《神鬼奇航3：世界的盡頭》），把英屬印度分為兩部份：即殖民政府直接管治的印度帝國，和土王間接管治的、名義上還是獨立的封建土邦。直接管治的地方多為大城市，惹不起多少遐想，但土邦控制的1/3土地就不同了，什麼稀奇古怪的玩意、荒誕不經的傳說、癡人說夢的真實，都可以出現，有助麻痺人民，以夷制夷。

　　印度境內的土邦共有大小565個，1857年起義後，土王一度被剝奪的土地和特權又被重新收回，甚至變本加厲地得以提昇。為了在土邦中製造差異，鼓勵土王爭相「立功」，英國以禮炮數目，將土邦分為不同等級：最高級的土王出巡時獲21響禮炮致敬，次一級的有9至19響，如此類推，至於管治面積太小的四百多個土王，除非立有「殊功」，將不會獲禮炮招待。禮炮制度看似簡單，其實就是精密的管治學：怎樣令「九炮土王」覺得這也是榮譽，正如怎樣令特區的銅紫荊得主不認為得到是次貨，關鍵是要同時營造得主的光榮與自卑感，要為他們提供可望可即的「進步」空間，也要為桀傲不馴的份子留下降級的可能，這是相當不容易的。舉一反三，假如香港特區的大紫荊勛

章得主有被降級的危機意識，整套授勳玩意，才有價有市。

在上述制度下，印度的土王只要對倫敦忠誠，就可以天馬行空，要多奇怪有多奇怪，而且這些「奇怪」，甚至是被英國鼓勵的，因為這除了可浪費資源、以免土邦趁機反抗、讓英國握有把柄，還可滿足西方人想做又不敢做的種種奇思妙想。因此當時世人獵奇的頭號對象不在非洲、中東、或中國，卻在土王管治的印度。土王既然成了英國盟友，英國也就有責任掩飾他們的隱私，但又要乘機勒索，於是製作了一份「土王祕密檔案」，以備不時之需，這又是殖民管治控制菁英的常見策略。為免土王的封建行為被新主子秋後算帳，英國在印度獨立時，將檔案付之一炬，總算是對昔日朋友的一點關照。儘管如此，密檔部份內容已流落民間，輾轉傳播開來，相信是印度新政府的傑作，目的自然是打擊土王的威信，要他們不得翻身。這些檔案記載的內容，就比「蟠卡宮」超現實得多了。

海德拉巴土王曾比沙烏地阿拉伯國王更富有

土王雖然只是附庸身份，但也有曾登上國際舞臺的個別例子，最著名的是海德拉巴（Hyderabad）土王阿薩夫・賈赫七世（Nizam Osama Ali Khan）。海德拉巴是印度最大、最重要的土邦，面積大如歐洲強國，有人口二千多萬、軍隊一萬五千，原本具有一定的獨立基礎。阿薩夫・賈赫七世廣為人知，並不是因為他一度拒絕讓海德拉巴加入獨立的印度，而是因為他曾被《時代雜誌》評為1937年全球首富。相傳他有在境內鑄造錢幣的特權，收藏了無數獨一無二的鑽石珍寶，更盛傳他的全部寶物足以鋪滿紐約或倫敦最大最闊的馬路，財富水平可以和今日的汶萊蘇丹或沙烏地阿拉伯國王相提並論。汶萊、沙

烏地阿拉伯致富，畢竟還有石油，海德拉巴就全靠搜刮境內的金銀珠寶，阿薩夫‧賈赫七世的斂財程度，比今人有過之而無不及。

　　然而，這位首富卻是一名病態守財奴，有不少親自從煙灰缸拾起客人煙蒂自己享用的「傳奇」事跡，亦曾因為要節省電費，下令全邦的發電廠降低電壓，結果全體子民被迫過停電生活。他居住的地方不過是一間茅屋，陳設像垃圾崗，亦因為不捨得花錢清潔，白白讓大量美金和英鎊紙鈔被老鼠吃掉。與此同時，阿薩夫‧賈赫七世也是一名病態偷窺狂，有離奇的生理需要。他本人身高只有五尺、體重不滿一百磅，可以想像，不會是一位床上英雄，於是偷窺別人行房，成了他的最大嗜好。為了滿足這慾望，他除了搜集大量色情刊物，還一改節儉性格，不惜落重本在王宮所有客房安裝當時最先進的攝錄機，甚至連廁所也不放過，得到的性愛、裸露影像和圖片，成為他「集郵」的珍藏（要是當時有YouTube，他就更有得樂）。英國人有見阿薩夫‧賈赫七世如此模樣，恐怕他的兒子也是性無能，無人後繼香燈，英國就會喪失一個「非常有價值」的盟友。有鑑於此，阿薩夫‧賈赫七世居然下令兒子在英國人面前表演性生活來闢謠，自己自然在一旁觀看笑呵呵。如此王室生活，正合乎殖民政府需要，可見管治者對上層社會的愚民，可以比基層愚民辦得更徹底。

黃腳雞‧狗王子‧人獸邦

　　今日成為印巴衝突前線的喀什米爾（Kashmir）地區，在英治時代，同樣是一個獨立土邦，受當地土王管治。現在的亂局不可收拾，與從前當地土王的腐敗和無視宗教衝突有直接關係。然而，喀什米爾土王腐敗的其中一個原因卻十分私人：他被捉「黃腳雞」（編按：指

仙人跳）。事源20世紀初，一群集團式經營的騙子見喀什米爾王極之富有，就設局讓一名洋妞對他投懷送抱，再安排她的丈夫捉姦在床，從而勒索喀什米爾國庫。此事的結果相當峰迴路轉，土王並沒有吸取教訓，也沒有強政勵治，反而從此恐懼了女人，變成了一名愛揮霍的同性戀者。在喀什米爾，印度教徒和穆斯林早已摩拳擦掌，他們的末代土王卻毫無察覺，不思進取，只沉醉在自己的情慾陷阱，天天想著自己是彎是直這個關鍵問題。否則以當地的獨特地理環境、國際政治的平衡需要，這位土王要是懂得籠絡人心，最終能獨立建國亦未可知。

《土王密檔》除了記載大土邦的醜聞，對小土邦自然也不放過。從中我們得知一個孟買小邦的土王對狗隻的寵愛，又是到了走火入魔階段，不但專門聘傭人照料，為狗隻安裝電話讓牠們互吠「通話」，甚至曾為最寵愛的男女愛犬舉行婚禮，並以此為社交盛事，招待了十多萬來賓。又有另一個愛犬土王相信，甘地領導印度獨立的首要任務，就是把他的愛犬毒殺，所以情願加入巴基斯坦，結果被印軍滅掉。還有一個名不見經傳的阿爾瓦爾邦（Alwar），卻出了印度百年來的首席花花公子土王。這人據說是一等美男，儀表非凡，魅力無限，文武雙全，男女傾倒，甚至受不少英國派到印度的官員迷戀。然而他有變態的性暴力品味，最愛同時打獵和打炮：首先綁架境內的兒童，讓他們引誘野獸，然後安排年輕軍官打真軍和野獸互搏、同時互相進行同性性行為，自己則邊射獸、邊射精，令人口只有八十萬的阿爾瓦爾邦享負有人獸緊密接觸的「盛名」。最後這位土王被趕下臺、流亡法國，並不是因為他的變態行為激起公憤，而是因為他的高傲開罪了暗戀他的英國權貴。

土王後代的出路

　　《魔宮傳奇》背景設於1935年，即阿薩夫・賈赫七世當選《時代》雜誌首富前兩年，這是明智的。當時尚未發生二次大戰，印度獨立似是遙遙無期，這些土王正過著最快樂的時光，甚至夢想終有一日獲得獨立。可是最後，大英帝國還是出賣了忠實盟友，逼他們分別加入印度或巴基斯坦。新德里政府初時保留了土王的特權、宮殿和財產，但就像共產黨統戰成功後的「溫水煮青蛙」策略，逐漸通過廢省建省、精簡開支一類名目，將土王的剩餘影響力陰乾。

　　那麼土王家族在印度獨立後可以幹什麼？這問題，像問北洋軍閥下臺後的下場，是大煞風景的事。最爭氣的土王後代懂得與時並進，利用家族財富和關係網轉型為西化菁英，這自然是最好的結局。另一些則利用「王室」頭銜活躍西方社交場合，或靠半招搖撞騙的方式經商，像今日每個內地商人都聲稱是「革命元勳後代」一樣，雖然有水份，但也算是自力更生。還有一些堅持土王「尊嚴」，拒絕向現實妥協，情願餓死也不願勞動，雖然愚昧，但也勉強算是為時代終結而死節。最糟糕的是海德拉巴土王的孫子，他不甘心土邦瓦解，又眷戀祖父曾是世界首富的聲威，決定在澳洲買下面積比原有土邦更大的農場，以為這是「復國」，結果因為揮霍無度、誤交損友、投資失利、娶妻不賢一類典型二世祖綜合症，弄得破產收場。另一位倫敦社交界長青紅人、曾有「世界第一美女」之稱的齋浦爾邦（Jaipur）公主，晚年亦淪落到和孫兒打《溏心風暴》那樣的爭產官司。印度境內剩下來的「蟠加宮」一類地方，多變成了十星級酒店兼主題公園，供新興富豪遊客邊看《魔宮傳奇》，邊盡情褻玩半真半假的印度土邦

想像。由此可見,順勢而為、知所進退,對所有人而言,都是何等的重要。

小資訊

延伸影劇

《*Gunga Din*》(美國／ 1939)

《聖戰奇兵》(*Indiana Jones and the Last Crusade*)(美國／ 1989)

延伸閱讀

Thug: The True Story of India's Murderous Cult (Mike Dash/ Granta Books/ 2005)

The Indian Princes and Their States (Barbara Ramusack/ Cambridge University Press/ 2004)

長征組曲
〔交響合唱〕

The Long March Suite

時代	公元1934-1936年
地域	中國（民國時代）
製作	中國／1965／約60分鐘
作曲	晨耕／生茂／唐訶／遇秋
作詞	蕭華
演出	北京軍區戰友文工團

長征組曲
〔交響合唱〕

曾蔭權×劉詩昆vs.尼克森×魯賓斯坦：特區迎送長征記

　　2007年某天，家人說，買了票，看一個「莫華倫演唱和劉詩昆彈琴的音樂會」。當晚才發現主角原來是中國革命音樂劇《長征組曲》，他者都是跑龍套，主角除了臺上四百人，似乎還有觀眾席上的曾特首、德成局長，與及中聯辦、解放軍駐港部隊等一行熱熱鬧鬧數十人。在毫無心理準備下，有緣一睹數百紅軍裝束的交響樂團成員演奏、演唱，傳來「全軍想念毛主席、迷霧途中盼太陽」的革命呼聲，再望向前面的貴賓席，不知今夕何世。當特區下令推動國民教育，主事官員明言不能硬銷，究竟我們應怎樣迎接藝術水平確是甚高的疑似樣板戲《長征組曲》，才足以令前後左右都被軟銷得舒舒服服？

周恩來樣板戲vs.江青樣板戲

　　說《長征組曲》是「疑似樣板戲」，因為它並非（自以為）壟斷了樣板戲版權的江青同志作品，而是出自中共開國上將蕭華手筆。《長征組曲》面世在文革前夕的1965年，因而沒有受最瘋癲的革命激情影響。開宗明義，樂曲是為了紀念中共長征期間的遵義會議三十週年而作（1935-1965），全曲共十段，堪稱中共的史詩，是周恩來的最愛，據說他臨終時還要聽《長征組曲》演奏，最後哼的歌詞又是《長征組曲》的「官民一致共甘苦／革命理想高於天」。就是不談藝術元素，這樂曲在周恩來主政、毛澤東退隱時誕生，算得上一半成份的「周恩來樣板戲」，他自然情有獨鍾，難怪死前也不顧一生的謹慎，如此表態。

　　然而不久就發生文革，毛澤東全面復出，身為中共中央軍委總政治部主任的蕭華在1967年迅速被打倒，前後被囚七年，理由是被江青批評為「在軍隊推進文革不力」，是為林彪和江青、軍方和文革小組矛盾公開化的轉捩點之一。近年不少文獻都證實了林彪和軍隊中被迫害的高層其實站在同一陣線，只是死後被迫負上惡名而已，似乎他獲平反只是時間問題。

　　其實在當時那個環境，任何人都不可能不整人自保，據說蕭華因為曾承擔為毛澤東挑選「舞伴」的工作，而被彭德懷罵為「公公」，後來彭德懷被打倒，蕭華是最前線的炮手之一。輪到蕭華被打倒後，《長征組曲》因為名氣太大，沒有被江青接收為自己作品，而是被中央文革小組禁演，直到鄧小平在文革後期復出才得以「復活」。文革期間的藝術舞臺，就是江青那些樣板戲的獨家天下了，然

而《長征組曲》格律的詞、舞臺的景，一切都政治正確得白璧無瑕，感覺其實和革命芭蕾舞劇《紅色娘子軍》沒有多大分別。今天輪到江青被鞭屍，她那些馳名樣板戲雖然近年被重新推出，但始終不能再正式代表國家，這時候，否極泰來的《長征組曲》也就被重新派上統戰用場，經常肩負到境外、海外演出的任務，包括在回歸十年來到香港，可謂命運輪流轉。

鄧小平復出改上尊毛歌詞

《長征組曲》是希望成為中共「正史」史詩的，然而，當海內外研究長征的專著越來越多，中共正史或這樂曲記載的「真相」，就越來越難蒙混過關了。要了解樂曲和歷史的真實對照，自然不能只閱讀中共黨史，保守的可參考師永剛和劉瓊雄的《紅軍：1934-1936》，有西學根底的可翻開索爾茲伯里教授（Harrison Salisbury）的《長征：未說的故事》（*The Long March: The Untold Story*），懷疑一切的可看一本名叫《長征：神話與真相》、內容不斷被翻炒的市場禁書。其實《長征組曲》創作時，周恩來還是比較中肯的，例如他曾批評第一段「告別」原曲寫得「太雄赳赳氣昂昂」，不符合當時紅軍其實是被國民黨圍剿得戰敗逃跑的事實，蕭華也承認當時部隊沒有人知道去哪兒，所以才要和親人「告別」，因此下令這段要寫得「悲壯」、而不是「雄壯」。但發展下來，上述求真精神遇上當時不能觸碰的紅太陽，就被融化殆盡，劇情急轉直下。例如剛才提及的金句「全軍想念毛主席、迷霧途中盼太陽」，在講述遵義會議前的第二段「突破封鎖線」已出現，其實當時毛澤東還是靠邊站、並非黨領導，他自己也說當時毫無發言權，紅軍各部又未完全會師，支持毛取代德

國顧問李德（原名Otto Braun）等人的固然不是「全軍」（當時派系主義嚴重），更不可能稱呼毛為「主席」，正如西方歌劇敘述某王子登基前，絕不會稱之為「國王」，否則只會擾亂視線。

　　這句充份反映「革命激情」的歌詞是原版沒有的，想不到是鄧小平在1975年復出後親自加上，原句是白描得很的「圍追堵截奈我何／數十萬敵軍空惆悵」，當時是《長征組曲》多年來首次解禁，毛澤東還在世，鄧小平心裡不很踏實，自然要花點心思效忠。第三段「遵義會議放光輝」的「工農踴躍當紅軍」也有類似的欲蓋彌彰：當時正正是蘇聯青睞的工人階層靠不住，那位好色工人總書記、其實只是別人傀儡的向忠發居然「被捕叛變」，令黨高層對城市代表失去信心，毛澤東才有機會依靠農民起家，宣傳他的「農村包圍城市」革命戰略和哲學，那個「工農踴躍當紅軍」的「工」字唱得再字正腔圓，也是掩人耳目。

抑朱貶燾：長征歷史不正確，也無妨？

　　西方教授在中國近代史課堂上必會告訴學生，其實毛澤東當年根本沒有走完長征，他是走了一段路，被人抬了大段路，絕不是全程身體力行地走完，「可見」毛製長征神話正如美國華盛頓的櫻桃樹一樣，早已在知識份子圈子幻滅。近年甚至有英國青年走畢長征全程後，「投訴」原來路程沒有二萬五千里、只有不到一半，懷疑有人篤數（編按：指誇張、數字灌水），從而「以古知今」，雖然這被內地專家以地形改變、算法錯誤一類解釋推搪過去，但已為長征的神話進一步卸裝。至於那句被周恩來驚為神來之筆的金句「毛主席用兵真如神」，擦鞋之意實在太明顯。其實早期紅軍宣傳「用兵如神」的對象

更多是指文革期間淪為擺設的總司令朱德，所有荒誕不經的什麼三頭六臂民間傳說，都曾被用來神化內戰時期的朱老總，朱德也是遵義會議定下來的最高軍事首長，連年前內地以朱德為主角的抗日宣傳電影《太行山上》，也借士兵之口說「朱老總打仗真神」。

可見《長征組曲》那些章句不過作為此一時彼一時的政治保險，老一輩觀眾心裡自然有數，文革的年輕一輩更不在乎，現在的年輕一輩則和法庭上的江青一樣，「什麼也不知道」。需要這些政治保險的，不止是組曲的創作班底，還包括周恩來本人，誰叫他在長征前後的黨內地位都高於毛澤東、曾多次被掌權後的毛澤東諷刺當年站錯隊呢？可惜保險機關算進，算不到長征期間的二打六江青會變成文革旗手，改歌詞也來不及了。

為求政治正確，《長征組曲》又有不少另一類型的隱諱。例如第九段「報喜」的一句「英勇的紅二、四方面軍，轉戰數省久聞名」，與及「全軍痛斥張國燾」（又是一個「全軍」），就是費煞苦心的搞平衡。紅四方面軍頭目張國燾和毛澤東權力鬥爭失敗後投奔國民黨，被中共視為叛徒，又曾在香港在美國資助下謀劃搞「第三勢力」，最後孤零零地在加拿大老人院活活凍死，樂曲自然要「痛斥」他分裂紅軍、排擠毛澤東的罪行。然而張國燾的軍隊當時比毛澤東還多，中央政府在誰手上也是各說各話，怎也應該說是毛搞分裂才對，但樂曲依然不得不讚揚叛徒張國燾的軍士「英勇」，以免過份刺激留下來的紅四軍殘部，包括後來貴為十大元帥之一的徐向前。

近年有史家認為，歷史真相根本是毛澤東故意指揮紅四軍去送死，讓他們虛耗兵力，製造大量烈士之餘，更可逼反資歷不比自己淺的競爭對手張國燾，讓他最終落得投靠國民黨成為嘍囉、淪落香港搞無人理會的第三勢力、在寒冬中的加拿大老人院凍死的慘淡下場……

如此陰謀論無論是否屬實，都不會在黨史中出現，亦不會是官版長征史要觸及的事。順帶一提，樂曲第十段最後壓軸演唱「大會師」的一句「日寇膽破蔣魂喪」更是無厘頭：畢竟紅軍長征期間，除（毛澤東不認可的）百團大戰一類個別例子外，和「日寇」幾乎無大型接觸，假如「日寇」面對這樣的零星衝擊也會「膽破」，就不會是那樣可怕的敵人，中國也就毋須抗戰了。至於中共的長征對手主要是各省軍閥，包括湖南何鍵、四川劉湘、西北馬家軍等，真正的勝仗固然不多，不少軍閥也是因不想為蔣介石賣命才故意縱放紅軍，何況就是敵人要「魂喪」也主要不是「蔣」，不過成王敗寇，就算了。

洋人衷心欣賞中式歌劇？

不過從藝術角度看，歷史不正確是毫不重要的。不少西方歌劇的歌詞都不乏明目張膽、滲入大量水份的為自己民族歌功頌德，無懼用音樂灌輸意識形態，最明顯的例子，自然是希特勒的偶像、19世紀時被指為傳播極權紀律的華格納，今天在以色列演奏他的音樂還是會受爭議。但西方觀眾大都當歷史劇是一場場折子戲，希望通過歌劇感受歷史的真實，而不是以當下尺度評核劇目所屬時代的道德。既然欣賞歌劇只是為了尋求感受，歌詞越是肉麻，自然越是有趣。

說來好像難以置信，昔日有不少西方樂人、「中國通」，是衷心欣賞江青製作的樣板戲的，畢竟江青將當時所有中國藝術元素都塞進了她旗下作品，美國總統尼克森（Richard Nixon）訪華時就看得津津有味，也認為江青把古今藝術融為一體，是得到「藝術的成功」。據說自命「內行」藝人和「母儀天下」的菲律賓前總統第一夫人馬可斯夫人伊美黛（Imelda Romuáldez Marcos），亦英雌所見略同，雖然

她挑剔江青經常用扇子掩蓋不漂亮的嘴部這殘酷事實。

《長征組曲》演出當晚，座上也有不少老外，他們的神情，似乎比一般港人更亢奮。似乎對洋人而言，普契尼（Giacomo Puccini）的《波希米亞人》（*La Bohème*）和江青的《智取威虎山》，某程度上，都是一種滿足的異地精神消費，並非不能相提並論。

不止洋人懂得以抽離態度觀賞《長征》，今天的達官貴人、販夫走卒，又何嘗不是？其實現今中國能再次公演這樣如實反映那瘋狂時代的歌曲、而消費性的觀眾亦能冷靜欣賞，不再精神瘋狂，這樣的對照，對改革開放也可算是一種正面宣傳。問題是官方宣傳老是要將《長征》上升到國民教育的層次，就難免令新一代觀眾想到太多「不應」細想的問題，例如紅軍革命精神感召的「六七暴動／反英抗暴」是否算是愛國、內地高舉革命大旗的新左派言論何以屢屢在網上被查禁等掃興事。讓《長征》停留在歷史平面，抽離於現實政治，對西方文人來說，已足夠成為史詩。一個民族有了史詩的本錢，無論內容和價值觀是否適用於當代，自會加強民族向心力，就像希臘有了《伊里亞德》（*Iliad*）、印度有了《羅摩衍那》，這些故事內容假如用今人觀點，都可以充滿批判性。過猶不及，就煞是惱人。

六七暴動／反英抗暴

是 1967 年在香港，一場因為社會及政治矛盾，由香港左派及親共人士主導、對抗港英政府的暴動，可謂香港歷史的分水嶺。

劉詩昆與魯賓斯坦

　　當晚予人聯想的除了《長征組曲》@特區十年，還有在上半場「搭單」演出〈黃河協奏曲〉的老牌鋼琴國寶大師劉詩昆先生@特區十年。對鋼琴學生來說，由於昔日不少家長和樂評人真誠的追捧，以演奏李斯特馳名、曾在莫斯科深造的劉老，代表了上一代華人僅有與國際接軌的音樂家，除了有精湛造詣、還是一個刻苦勞模，堪稱集體回憶，名字神聖不可侵犯。

　　樂評前輩周光蓁博士曾告知，原來劉詩昆演奏〈黃河〉是自成一家的，因為他在文革期間身為「走資派」子弟（他是開國元帥葉劍英的女婿）而入獄，被視為文藝黑手，在獄中憑聽覺及感覺重構〈黃河〉琴譜，出獄後繼續演奏自己的版本，堪稱一鍵一淚，所以難免有些琴音和一般唱片不同。據說他在獄中被皮帶銅扣打致骨裂，琴技多少難免受損。可惜我們生不逢時，沒有機會欣賞大師全盛時的丰采，面對的卻是年近七旬的老人，得到的僅有不拘小節的按鍵、乃至豪邁得毋須出現太多陰晴的音效，至於雜音是大師的刻意演繹還是馬有失蹄，應是心中有數。當大師努力為莫華倫伴奏，卻未能憑自身功力引領觀眾鼓掌，累得貴賓在樂曲未完時率先帶頭鼓掌，也似是失去音樂家和觀眾交流的軟功。大師天天擔任比賽評判，心如明鏡，根據場刊介紹，劉老「集音樂家、教育界、企業家於一身」，而經常安排內地小孩來港參加「比賽團」的劉詩昆音樂學院，在自由行界別中比李雲迪、郎朗都要響噹噹，何以硬是要放偶像在臺上凌遲？

　　這不得不教人想起以演繹蕭邦馳名的波蘭猶太鋼琴家魯賓斯坦（Arthur Rubinstein）。這位20世紀的歐洲首席鋼琴大師早年四出演

奏，趕及在納粹佔領歐洲前定居美國，否則就成了另一個《戰地琴人》（*The Pianist*）的主角。他和劉詩昆一樣，有強烈愛國精神，對戰後立國的第二祖國以色列關懷備至，死後骨灰也葬在那裡。比劉老更厲害的是他彈到90歲才退休，在1982年以95歲之高齡病逝。魯賓斯坦晚年幾乎雙目失明，但依然可以公開演出、毋須請槍灌錄唱片。在他最後一次登臺，不小心彈錯一鍵音符，全場嚇得鴉雀無聲。大師一言不發，重彈一遍，然後冷冷地說：我今後不再演出了。董建華說什麼「離開易、留下難」，畢竟也不情不願地用腳投票身體力行了。長征戰士、尼克森、劉詩昆、曾蔭權，一生都應有不同角色的，就連平淡無奇的我們，亦何嘗不是？假如在那裡太久，臺上的人、臺下的你，都累了吧，時光一去不復回，往事只能回味。

小資訊

Info

延伸影劇

《紅色娘子軍》[芭蕾舞劇]（中國／1960）
《智取威虎山》[京劇]（中國／1958）

延伸閱讀

The Long March: The Untold Story (Harrison Evans Salisbury/ Harper & Row/ 1985)
《紅軍：1934-1936》（師永剛／劉瓊雄／三聯／ 2006）
《長征：神話與真相》（鄭義／香港文化藝術出版社／ 2006）

時代	公元1939-1942年
地域	[1]中國（民國汪精衛政權）／[2]香港
製作	美國／中國／2007／158分鐘
導演	李安
原著	《色，戒》（張愛玲／1950）
編劇	王蕙玲／James Schamus
演員	梁朝偉／湯唯／陳沖／王力宏

以「張愛玲──李安」方法
演繹民國四組「色，戒姊妹案」

　　來到今天，大概沒有什麼人可以再從《色，戒》「評」出新意了。易先生分別有多像汪精衛政權的特工頭子丁默村，和張愛玲的「漢奸」前夫胡蘭成？王佳芝究竟是影射中統特務鄭蘋如，還是寄託了作者張愛玲本人的情感？片末才有戲的張祕書原型，是否丁默村的副手兼競爭對手李仕群？易太太「手袋黨領袖」的角色，是否更貼近當時領袖汪政權群雌的女特務、李仕群夫人葉吉卿？……研究這些問題，看坊間汗牛充棟的著作，例如臺灣蔡登山的《色戒愛玲》好了。

張愛玲、李安史觀顛覆模型和數據

　　好些文化研究的朋友特別喜歡《色，戒》的女性主義傾向，但索隱得過了頭，又有點過猶不及。但這類借題發揮的考據，無論價值

有多大／多小，卻讓學者不得不正視一個問題：假如王佳芝的一念之慾，就是「烈士」和「漢奸」的分別，近數十年的學術思潮，是否過份強調各種結構研究，而忽略了人性的基本，和個人對扭轉歷史的重要性？當東方學院受制於唯物論，西方學報則沉醉於社會科學模型和硬數據，我們是否正被一系列無所不知的「理論」誤導，不願意相信兒女私情可以凌駕國家大事？當《色，戒》落入李安手中，他的歷史觀，就無可避免和喜愛平反負面歷史人物的中國南方學派遙相呼應。

但其實兩者根本不同：後者還是著重翻案、「破」了還是要「立」新的理論架構，前者則只對重構人類感情感興趣，沒有那麼多歷史包袱。《色，戒》的年代曾發生了大量傳奇故事，它們在一般史書已有黑白分明的結案陳詞，但假如我們運用「張愛玲——李安演繹法」，它們都可以被全新解讀。有意東施效顰的導演，不妨參詳參詳。

1935《解脫》：男主角——下臺軍閥孫傳芳，
女主角——將軍之女施劍翹

被指為《色，戒》腹稿的鄭蘋如刺殺丁默村不遂案，因為當事人刻意隱瞞，當時其實鮮為人知，直到戰後審判，鄭家才敢呼冤。民國時代倒有更轟動的烈女殺人案，被稱為「民國四大奇案」之一，比「刺丁案」更峰迴路轉，這是我們要說的第一個故事。故事男主角（即死者）是已下臺的直系軍閥孫傳芳，他曾擊退奉系流氓軍閥張宗昌的直魯聯軍，而成為北洋時代末年管轄長江流域的「五省聯帥」。稱霸過程中，孫傳芳一時意氣風發，曾殺掉已向自己投降的張宗昌部將施從濱，將之梟首，並有氣勢磅礴的名句「人無一德以報天，殺殺

殺殺殺殺殺」流傳後世，後來被蔣介石的北伐軍擊敗，先投靠奉系，到奉系再敗，就躲在天津當寓公（編按：指寄居他鄉）。

1935年殺孫案的兇手施劍翹正是施從濱的養女，她打著為父報仇的旗號，在兄長懦弱不願插手的對比下，得到全國輿論普遍同情。後來她自首而輾轉獲馮玉祥等叔父輩搭救，終得蔣介石特赦，後來參與抗日，又順利過渡至共產中國，更當過政協委員，「修成正果」。時人多暗示案件為蔣介石主使，又懷疑孫傳芳已在下海當漢奸邊緣，但都沒有確鑿證據，似乎這純粹是一般的江湖復仇事件。

我們可不談這些，李安和張愛玲更不會關心這些，連內地忽然興起的《民國奇案》節目，也發掘不出什麼新鮮東西來了。但究竟在老套的俠女復仇以外，案件的男女主角，會可能有怎樣超脫於政治的心路歷程？先說孫傳芳，他雖然好殺，但在軍閥裡毫無疑問是有才華的，得到不少北洋前輩賞識，是北洋後期的第一號人物。他死前數年當寓公時，沒有任何嫖賭飲吹的惡習，反而情歸佛教，創立了為所有下野政客解放心靈的佛教基地「居士林」，法號智圓大師。他信佛、研究輪迴，固然是為逃避各大陣營、特別是日本人的拉攏，但值得注意的是，他的行蹤因而成為公眾資訊，卻又沒有嚴密保安，才致輕易被弱質女流下手。晚年的這位孫聯帥，是否像死前的切·格瓦拉在玻利維亞叢林故意極不注意保密一樣，有刻意求早死來尋求解脫、乃至自我傳奇化的潛意識？再說身形和大家想像的「俠女」沾不上邊的施劍翹二十歲喪父，三十歲殺人，整整十年的黃金歲月就用來部署復仇，原本沒有打算活著離開，也沒有想過會得到社會同情（施從濱其實也不是什麼好角色，打仗也不太行），她是否也是尋求人生另一種的修行、解脫？最終解脫了的，究竟是智圓大師，還是施政協？

1936《父女》：男主角——國民黨元老戴季陶，女主角——日本特務南造雲子

孫傳芳死後一年，出現我們要說的第二個故事。女主角南造雲子是和川島芳子齊名的日本「特務之花」，漢名廖雅權，根據正史，《色，戒》的汪政權特務機關，也有她指導建立的功勞。雲子在上海出生，恩師是大名鼎鼎的日本侵華特務大腦兼中國通土肥原賢二。名師果然出高徒，雲子多次不負所託搜羅重要情報，更曾兩度策劃謀殺蔣介石，連蔣介石親信的行政院祕書主任黃浚也搞上了手，據說還是男方主動出擊。她的經歷，近來開始受內地編劇注意，關於她的劇集也已開拍了。和雲子關係最神祕的，卻是和蔣介石稱兄道弟的國民黨「黨國元老」戴季陶，即蔣緯國的生父。

據一份戴季陶親人的回憶錄披露，戴季陶在1935-1937年的整整兩年間，曾和年輕18年的南造雲子有過一段情，二人的年齡差距就像易先生和王佳芝。戴季陶是蔣介石最核心小圈子的鐵膽成員，假如雲子的身份暴露危機真的得到戴季陶庇護，就難怪無往而不利了。1937年，戴季陶居然一反溫文爾雅、事事請示蔣委員長的常態，和何應欽一起主張武力解決西安事變，據說也是出自雲子的教唆／勒索，因此令獲釋後的蔣介石生疑，下令暫時停止向戴季陶傳遞機密文件。

國民政府崩潰前夕，繼蔣介石文膽陳布雷自殺後，戴季陶突然又在1949年因「憂心國事」自栽。雲子早於1942年被重慶政府暗殺，而據說戴季陶鬱鬱而終的原因之一，就是因「雲子檔案」被知情人士勒索。近年被新公佈文檔發現，原來陳佈雷也是潛伏多年的疑似共

諜，假如連戴季陶也不清不白、和陳布雷同樣有通敵之嫌，更可見民國末年敵我難分、樹倒猢猻散的淒風。其實，雲子在離開上海到死的最後五年，都沒有暴露戴季陶事跡，似乎也不是無情無義。假如二人關係屬實，平日穩重無比、道貌岸然、大賣道德的中華民國國歌作者兼國家考試院戴院長，大概是動了真情了。他對日本小花的感覺，究竟源自什麼？是想到他的初夜（蔣緯國之母也是日本人）？還是對政治意興欄柵的寄託？兩人是單向、還是雙向？更重要的是，催化兩人感情的是性，還是曖昧的父女情？這些，似乎都是張愛玲——李安藝術體系的解構責任。

1945《淫審》：男主角——汪政權上海祕書長羅君強，女主角——「現代潘金蓮」詹周氏

第三個故事，發生在汪精衛政府管治的上海。當時一切大新聞都被封鎖，小新聞則難以傳播，令一宗碎屍案成了縈繞數月的頭號要聞。死者詹雲影，典型閒漢，愛嫖賭、打老婆，老婆詹周氏自己也不斷偷情，但偷著偷著，終於還是忍無可忍，把丈夫殺掉，更將屍體肢解十六塊，藏在皮箱內。這宗手法凶殘、情節卻一點也不離奇的市井「奇案」，震撼程度其實比不上香港的八仙飯店人肉叉燒飽和英國的「魔街理髮師」史威尼・陶德（Sweeney Todd），但正正因為沒有政治性，才迅速地、吊詭地被民間升格為社會和政治事件。當時的才子、才女們，久旱下終於發市，找到能安全地發表時事評論、展現「獨立思考」和「知識份子風骨」的寶貴機會，紛紛「仗義執言」。像作家關露曾發表文章《詹周氏與潘金蓮》，認為詹周氏殺人只是封建制度的崎型產品，藉此譴責社會只批淫婦、不評「淫夫」是不負責

任，不過文章的內容並非人人看懂，詹周氏作為「現代潘金蓮」卻是一炮而紅。

當時負責司法機關的，是汪政權二號人物周佛海的親信羅君強。這位和「易先生」原型丁默村不和的傀儡高官為了爭取民意，在政權潰敗期間建立「清官」形象，和香港明光社所見略同，下令高調捍衛道德，大力審淫，聲稱淫婦不殺不足以平民憤。想不到輿論偏偏倒向詹周氏，她的名字反而成了「娜拉」（編按：指易卜生劇作《玩偶之家》女主角）一類的現代女性主義象徵，更有報紙含沙射影刊登羅君強撞邪的「新聞」，來諷刺整個汪政權。當時已是風雨飄搖的1945年，詹周氏的死刑來不及執行，二戰就結束，此後國民政府曾數次大赦，非政治犯全部獲減刑，蔣介石也害怕這案件繼續鬧下去，下令不准上演關於詹周氏的戲。中共建國後，詹周氏根據反封建原則「正名」周惠珍，獲釋後在蘇北再婚，過著平淡的生活，數十年來絕跡於公眾，直到文革後才有記者翻查當年檔案，慕名拜訪，才發現她依然健在，變成一個慈祥老婆婆，鄰居都不知道她的厲害往事。

這劇本的精彩之處和上兩幕恰恰相反。女主角殺人後的命運就完全不由自主，面對沸沸揚揚、各有懷抱的輿論公審，一個不曾受現代教育的女性，可以怎樣？汪政權頭目裡算是相對清廉、難以和其他要員共事的羅君強，以為跟足中國傳統道德行事，就可以協助政權樹立良好口碑，不料適得其反，儘管把輿論控制得極嚴，自己的官方職權還是不敵媒體公審權，他又會想到什麼？這裡的審淫反差，對今日天天審淫的香港，也頗有參考意義。順帶一提，詹周氏雖然是小人物，卻在上海提籃橋監獄有緣和一位大有來頭的獄友結成姊妹，那就是我們最後一個故事的女主角，汪精衛夫人陳璧君。

1946《招魂》：男主角——已死的汪精衛，女主角——法庭上的陳璧君

正如好些《色，戒》的評論提出，汪精衛和陳璧君的愛情故事，絕不比半虛構的電影橋段遜色：一個來自南洋的富家醜婦愛上當代美男才子、兩小無猜情懷的少女天天向小情人探監、二人共同策劃逃離重慶建立南京政權的世紀密謀……凡此種種，本來就是傳奇。把「汪陳戀」深化得最出色的一幕，出現在汪精衛死後的1946年。當時只剩下陳璧君和她的戰友接受國民政府的漢奸審判，不少前南京要員醜態百出，常見招數是自稱曲線救國的重慶臥底，而陳璧君卻毫無逃生念頭，因為她承擔著捍衛其崇拜的「精衛路線」的歷史責任。法庭上的陳璧君，就像1980年「革命法庭」上的江青，無論當權時如何潑辣，下臺後都起碼忠於自己的歷史角色，毫不退縮、毫不含糊，也算忠於自己信任的男人（而這兩個審判中國女王的法庭設計，實在是前後輝映的）。

陳璧君說自己不怕死、但沒有耐性坐牢，所以請求死刑，又說不服判決、但絕不上訴做戲，因為明知結果是一樣的。這就像江青根本不承認那個是「法庭」，兩位女強人比周佛海或王洪文之流，有骨氣得多。陳璧君在中共立國後，有舊姊妹宋慶齡和廖仲愷夫人何香凝聯名向毛澤東求情，本來大有機會出獄，但她拒絕幾乎所有共產黨人都幹過的行為：簽一份形式主義的悔過書，說要為歷史、為「汪先生」負責，情願坐牢到死，就像江青情願自殺，也不認同鄧小平路線。如此情深款款，多少人做到？

汪精衛死後，蔣介石缺德地派人將其開棺揚屍（他自己的祖墳

反而得到汪政權專人保護、後來又得到中共保護），發現汪氏木乃伊的口袋內有陳璧君親書的「魂兮歸來」四字。改朝換代期間，民國政府特赦了不少人，卻讓陳璧君順利過渡到共產監獄，既然在共產中國招不了魂，陳璧君在獄中還是免不了談及汪精衛的「英魂」，曾甜絲絲地對包括詹周氏在內的一眾獄友說：「他取我的才，不是取我的貌」，像是要證明二人的革命性愛情，未必有《色，戒》的性愛招式，卻可以更天長地久。獄中的陳璧君已是一個大肥婆，無論是政治還是生物生命都已是黃昏，卻還說得出這種少女式甜絲絲對白，也真虧了她，實在是電影倒敘的最佳切入點。不過，作為觀眾，她的床戲，大可不必。

小資訊

延伸影劇

《傾城之戀》（香港／1984）

《東京審判》（中國／2006）

延伸閱讀

《色戒愛玲》（蔡登山／印刻／2007）

《民國大案要案秘情大曝光》（劉曉山／團結出版社／1995）

澳大利亞 *Australia*

時代	公元1939-1942年
地域	澳洲
製作	澳洲／2008／165分鐘
導演	Baz Luhrmann
編劇	Baz Luhrmann
演員	Nicole Kidman/ Hugh Jackman/ David Wenham

澳大利亞

史詩的候選材料，不等於史詩式電影

《澳大利亞》（又譯《澳洲亂世情》）上映時，片商、導演望穿秋水，澳洲政府也期望甚殷，以為勢必轟動，無論是電影演員還是場景，都老早被鎖定為澳洲旅遊業的王牌。從這齣全長近三小時的電影佈局推想，它明顯以《亂世佳人》（*Gone with the Wind*）等史詩式愛情經典為藍本，以為戰火加上乾柴烈火，就是絕殺。可惜就是喜愛《亂世佳人》那類題材的女性觀眾，對《澳大利亞》也禁不住喊悶；至於男性觀眾，則嫌戰爭場景小兒科兼可有可無。驟眼看，這電影的時代背景符合了史詩的要求，卻變成東施效顰。問題出在哪裡？值得深思。

偷襲達爾文vs.偷襲珍珠港

先說後半段講述1942年日軍偷襲北澳洲達爾文（Darwin）一

澳大利亞　史詩的候選材料，不等於史詩式電影　181

役,雖然這在一般史書不見經傳,但對澳洲人而言,卻是恰如1941年偷襲珍珠港的慘痛回憶,容易從父祖輩引起共鳴。而且澳洲本土遇襲經驗極少,那回還是澳洲立國以來頭一遭,國際社會卻不當一回事,也值得澳洲人平反。達爾文是平民區,有居民數千,屬於未建州的「北部領地」,戰時才變成盟軍軍事基地。雖然此役沒有珍珠港的重大傷亡,日本投放的炸彈卻比投在珍珠港的更多,對澳洲百姓的心理十分震撼。這戰役也有象徵意義,因為在一次大戰,澳洲參戰完全是為了英國,當作自己的大英國協責任看待,二戰才開始確立獨立參戰的定位,令此役戰死的孤魂,有推動本土化的深層價值。

但達爾文畢竟成不了珍珠港,因為它始終缺乏影響歷史進程的決定性。對二戰大局毫無影響,不像珍珠港促使美軍對日宣戰,讓東西戰場連成一線。一來澳洲早已加入盟軍,也已參戰;二來它的本土軍事力量不強,也無意像美國那樣利用戰爭崛起;三來日軍也無力／無意把戰場拓展至澳洲本部,空襲不過是鞏固東南亞後方,做做樣子而已。因此,偷襲只是對久違於世界的澳洲人,製造了「原來我們國家也可以被轟炸」的震撼。對他們而言,是天大的事;但放諸四海,就不然了。死於珍珠港的美軍,可以被電影《珍珠港》(*Pearl Harbor*)描繪為舉足輕重;《澳大利亞》主角在達爾文經歷生離死別,對觀眾就毫無感染力,甚至比不上香港淪陷期間的愛情故事動人,因為熟悉歷史的觀眾都知道:嗯,那不算什麼。

「被偷去的一代」:陸克文政治正確的道歉

《澳大利亞》另一個史詩式背景,就是代表澳洲政府向原住民道歉,因此加入了形象討好的原住民小孩角色,講述「被偷去的一

代」的故事。所謂「被偷去的一代」（Stolen Generations），是澳洲實行歧視性種族政策百年間（1869-1969年）的社會現象。當時澳洲白人政府不但對少數族裔不一視同仁、限制外來移民，也刻意同化曾是澳洲真正主人的原住民。百年來的手段就是如電影所說的，逼原住民子女離開親生父母，送他們到白人家庭或公立學校，以分割他們與所屬部落，希望達到最終「全澳白化」的目的，有點像日本佔領臺灣、東南亞期間推動的「皇民化」政策。在今天看來，這自然屬不人道的暴政。

由於澳洲原住民人數甚少，同化政策對他們造成了滅族性傷害，不少傳統語言文化紛紛失傳，倖存的小孩感覺備受屈辱，遭遇苦不堪言。直到福瑞澤（Malcolm Fraser）在七十年代當選澳洲總理，和同期的加拿大杜魯道總統（Pierre Trudeau）同時廢除種族歧視、推動多元文化主義、吸納新移民，原住民子女被強行送走的現象才告終結，更逐漸得到「平權政策」的優惠。正如電影講述，華人在戰時也有在澳洲出現，但專才大規模移民澳洲，也是在福瑞澤確立多元文化主義後，才蔚然成風。2008年，時任澳洲總理的陸克文（Kevin Michael Rudd）就「被偷去的一代」對原住民公開道歉，《澳大利亞》正是呼應上述道歉的政治正確拍成的。

同化澳洲原住民vs.南非種族隔離

相信觀眾不會質疑「被偷去的一代」的悲哀，但問題是，它的重要性根本不能在電影得到應有的彰顯。在《澳大利亞》中出場又有戲可演的原住民極少，有思想的只有老少二人，觀眾不能從中感受到原住民群體的文化、實體，反而以為他們的出現，只是導演安排襯托

白人的獵奇。在情節鋪排上，原住民小孩和祖先的尖矛、土語，就像好萊塢卡通《花木蘭》（*Mulan*）那條木須龍，或港產片走過場的新移民——也許可愛、可憐，卻只被賦予調劑的使命。假如這齣以白人情侶無聊愛情為主軸的電影是向原住民「致敬」，那就只能說是抽水（編按：佔便宜）了。

更遺憾的是，《澳大利亞》也沒有觸及「被偷去的一代」政策的後遺症。單看電影情節，觀眾很容易以為白人政府「願意」同化少數族裔的子女，還對他們提供教育，把他們視為己出地養大成人，「挺不錯啊！」起碼這遠比昔日南非、羅德西亞等白人政權的種族隔離政策好，後者對原住民，是什麼機遇也不提供的；假如英國殖民政府願意同化香港華人，大概有觀眾還會由衷歡迎。中立觀眾看過《澳大利亞》後，對原住民的同情反而可能降低，這當然和電影的主旨背道而馳，而表達不了同化政策對本土文化的危害、沒有介紹白人家庭對原住民孩子的另一面，這絕對是電影的責任。相對而言，好些南非小成本電影的歷史感，往往更為震撼人心。例如2008年的傳記電影《*Skin*》，不但透視了數十年來南非國策的改變，也剖析了黑白文化的融合與矛盾，時空橫跨數十年，遠比《澳大利亞》似史詩。

成不了盛產史詩的美國南北戰爭

上述例子只是一鱗半爪，《澳大利亞》還有不少仿史詩的場景，例如女主角和友人千里趕牛的畫面，既模仿了美國西部片「地大人稀」的配套要求，也符合了中國關雲長「千里走單騎」的英雄氣概，還為澳洲旅遊局介紹了優美的原始風景，理應左右逢源通

殺。然而，這些場景畢竟只是枝節，澳洲孤懸海外，地道情節（諸如趕牛）又未能得到海外觀眾共鳴，蕩氣就迴腸不起來。就是同樣自稱要拍成史詩的《珍珠港》，愛情線也悶得一塌糊塗，何況先天不足的《澳大利亞》？假如真要寫史詩，《澳大利亞》那個牧場的面積較比利時還要大，完全可以自建國度，產生半神話半現實、別處不能取代的原創故事，總好過現在既要依附歷史，卻又駕馭不了歷史的尷尬。

那麼哪裡是盛產史詩的寶庫？自然有很多，例如美國南北戰爭。南北戰爭雖然同樣本土為道甚濃，但那高達數百萬人死亡的集體恐怖、為日後美國身分認同定調的劃時代功能、給予將領平民大顯身手的無數機遇，以及李將軍（Robert E. Lee）等被廣為吹捧的英雄人物，都令它成為電影百拍不厭的題材，不少經典史詩都源於此，海外觀眾也擊節讚賞。假如澳洲百年後終成大國，和某國打了一場死去百萬人的戰爭，那時候再拍回1942年的「大國前傳」，那種史詩的為道，說不定就會被成功重構出來了。

小資訊

延伸影劇

《珍珠港》（*Pearl Harbor*）（美國／2001）

《亂世佳人》（*Gone with the Wind*）（美國／1939）

《末路小狂花》（*Rabbit-proof Fence*）（澳洲／2002）

《*Lousy Little Sixpence*》（澳洲／1983）

延伸閱讀

Australia's Pearl Harbour; Darwin, 1942 (Douglas Lockwood/ Cassell Australia/ 1966)

Follow the Rabbit Proof Fence: A True Story (Doris Pilkington/ ABC Enterprises/ 2002; Yoshihisa Tak Matsusaka/ Harvard University Press/ 2001)

何處是我家

Nirgendwo in Afrika /
Nowhere in Africa

時代	公元1938-1945年
地域	[1]肯亞（英屬）／[2]德國
製作	德國／2001／141分鐘
導演	Caroline Link
原著	*Nowhere in Africa* (Stefanie Zweig/ 1998)
編劇	Caroline Link/ Stefanie Zweig
演員	Juliane Kohler/ Merab Ninidze/ Sidede Onyulo/ Matthias Habich

非洲的天使

當優生學變成相對論

　　近年德國電影在國際影壇越來越叫好（儘管不一定叫座），原因之一，相信是它們的歷史感遠比好萊塢偽史寫實，一切符合你我他的七情六慾，也有能力從拍濫了的題材，發掘一些新的視角。2003年獲奧斯卡最佳外語片獎的《何處是我家》（又名《非洲的天使》、《情陷非洲》），背景是東非的英屬肯亞殖民地，時空為二戰前夕的1938年、到戰後的1947年，講述一個德國中產猶太家庭為逃避納粹，走到心目中的「蠻荒」避難的故事。它只曾在香港小眾影院短暫上映，又是一個可惜的例子。

社會達爾文主義，可以因地而異？

　　《何處是我家》最傑出的地方，是它通過帶出歧視的相對性，為優生學那類政治不正確的社會科學理論，作出新的註解。電影中，

家庭的男主人由律師淪為農莊管理員（其實在肯亞也是高尚職業），太太由名媛變成農婦，白人女兒則放開懷抱，和黑人童年友伴一起祖胸露背、露兩點爬樹，而又毫無性遐想，一切原有的「文明」法則，都被推倒重來。這樣的佈局，也是有秩序的，處處突顯了在「蠻荒」的新階級性，只不過這和原來的「文明」階級沒有關連，甚至和封建階級到了文革一樣被顛倒，所以男主人把象徵舊身份地位的律師袍，送給黑人廚子阿烏（Owuor）當圍巾，因為物競天擇、適者生存，因為「在非洲，你們才是老師」。可是男主角並沒有像共產黨樣板戲一樣，被安排大徹大悟，卻真實地逐漸產生複雜的自卑情結，連帶在妻子跟前也沒有自信，在床上的表現也不怎麼樣，終於要靠參軍尋回尊嚴，在戰後又要回德國當法官。表面上，這都是為了「正義」，實在卻是這位前律師為了從前的、「應有的」社會地位而奮鬥，殊不知這樣刻意向上，在妻子眼中不過是另一種可憐的窩囊。片末，全片最睿智的黑人廚子主動送回律師袍，和小女孩永別，「因為你又需要它了，先生」。比起那名小女孩，其實這位養著數名妻子的齊人、樂天知命的下人，才是真正「非洲的天使」。

總之，《何處是我家》主軸不是左傾的反階級主義，也並非簡單地說什麼「所有人都要為名利奮鬥」，否則又淪為好萊塢樣板了。它的訊息，是要說明世上沒有一成不變的名利，沒有絕對的威儀，也沒有永恆的優越。男主角律師→農民→軍人→法官的身份轉變，並不顯得突然，人生的轉變，正應是這樣的。既然如此，英國哲學家史賓賽（Herbert Spencer）借用達爾文理論講求「適者生存」的社會達爾文理論，也不能算是萬惡。只要它配合了因地而異的其他客觀環境和國情，其實也容許了被「淘汰」的族群保留翻身機會，像《何處是我家》的黑人廚子；也容許了史賓賽眼中較易被

「淘汰」的雌性性別顛倒權力位置，像本片男主角那位更易適應非洲的夫人。

種族相對悖論

不少人以為社會達爾文理論就是希特勒演繹的狹隘優生理論，這是完全錯誤的。事實上，史賓賽提出社會「適者生存」的中心思想，並非是為了推論誰是「適者」，只是要說明人類整體進化的不可避免，社會上不同角色的演化亦是一樣，社會道德和規範的演化更是一樣，它們都是有一定生物性的，但最終都會比從前進步。所以他的理論其實是相對的進步主義（Progressivism），而不是希特勒的絕對主義，或達爾文的純描述性、不討論進化後是好是壞的進化主義（Evolutionism）。希特勒眼中絕對優生的雅利安人，根據社會達爾文理論，只要到了肯亞，同樣會碰上電影主角一家的一樣待遇。有趣的是，在今天這個地域空間大幅縮小的全球化年代，階級既然在什麼地方都不大一樣，它的相對性就得以進一步增強。問題是，全球化卻同時消滅了階級的相對性，今天的德國律師到了肯亞，依然是上等人，社會階級的流動性，反而不及二戰的年代了。

上述階級流動論，在電影被安排與另一條線、但原理相同的「種族相對論」同步推進。而這個種族相對論的例子，遍及電影每一分秒。例如主角夫婦在德國是被迫害的猶太人，但他們到了肯亞，卻打從心底裡看不起當地黑人，處處以「純正德國人」自居，被迫害者立刻有了歧視人的資格。他們的女兒進入英國人開辦的學校，這是本土黑人沒有的機會，但校內的猶太學生卻被分別看待、要隔離祈禱，這自然是英國殖民者的歧視；不過那位學校校長卻頗為欣賞猶太高才

生，這又是歧視中的平權主義，積極平權措施（affirmative action）。猶太人在肯亞的商業勢力龐大，但首府奈羅比的猶太領袖拒絕救助主角一家，似乎是為了擺款，更是為了對那些德國猶太菁英潛意識的仇視；願意施救的反而是一位英國軍官，但不久他卻和律師的太太半你情我願地上了床……。最後，家庭女主人經過一番練歷，懂得接受非洲土著文化，一改初來時典型的白人心態，也越來越不滿本來較為同情黑人的丈夫，老是緬懷過去、不懂和黑人溝通。不過，她還是說出了某些人看來政治不完全正確的警世實用哲學：「世間到處都必然存在差異，人可能懂得包容，但包容不等於人人相同」。她的話，簡單地說，也許是「人追求更好的生活，不但是合理的（因為人人不同），而且是道德的（只要能懂得包容他人）」。

歷史終結後的最後一人：什麼是「健康的差異」？

當男主人決定回德國，向英軍上司告別時，上司打趣說，自己也習慣了被「英國人」歧視，因為自己是蘇格蘭人——這可說是神來之筆。英格蘭和蘇格蘭的差異，大概就是導演眼中的「健康的差異」，因為在這種差異裡面，沒有種族主義或社會達爾文理論的絕對性，人類雖然依然服膺「適者生存」的大原則，但什麼是「適者」、誰是「適者」，什麼是「我們的民族」、什麼是「其他民族」，卻永遠存在相對性，對實際生活品質也不很相干。就像在聯合王國國內，蘇格蘭人和英格蘭人究竟有何分別，已顯得模糊不清；蘇格蘭獨立運動究竟為了什麼？獨立比起留在聯合王國有什麼好處？也沒有多少人真正說得準。但他們就是「需要」有區別，來繼續自己人的「我者」競賽，就像四支英國足球隊一樣。

以《歷史的終結和最後一人》（*The End of History and the Last Man*）揚名的美籍日裔學者福山（Francis Fukuyama）強調，必須維持人類之間應有的差異，來防止不再上進、絕對同等的「最後一人」進化完成，否則人類就會從歷史的頂點終結邁向退化，也是基於同樣理念。也許，這已是「人人平等」和「人人上進」這兩大左右派格言的最佳結合。

二戰侵擾東非的，只有「義大利殘廢軍」

　　《何處是我家》以世界的視野演繹狹隘的階級、種族觀，其實是頗為忠於原著。電影改編自作家（也就是電影的小女孩）茨威格（Stefanie Zweig）的德國暢銷自傳，劇情幾乎全是她5歲到15歲在肯亞生活的真人真事，儘管作者的「天真」不一定完全可信。也許連作者本人也不為意，她童年時身處的英屬肯亞，確是反映「優生學」不能絕對化、「適者」只能是相對概念的最理想地點。電影講述英國在二戰爆發後，不得不拘禁肯亞境內的敵國德國人，但其實英國在東非的敵人和對手從來不是德國，而是義大利。教義大利獨裁者墨索里尼蒙羞的是，他的「帝國」雖然貴為軸心國陣營資歷最深的國家，卻是二戰著名的「殘廢軍」、「常敗軍」，盟軍每當知道對手是義軍，都大為亢奮、士氣百倍。墨索里尼上臺前，義大利已是西方的「反驕傲」，例如它在1896年曾入侵肯亞邊境的衣索比亞（當時稱為阿比西尼亞），卻出乎意料地戰敗，被迫簽訂《阿迪斯阿貝巴條約》，一反當時帝國主義運作的常態；又曾效法列強強租大清帝國的浙江省三門灣，同樣破天荒的被清廷拒絕，卻又沒有任何跟進，不濟得連「無故」不用割地的清朝也不敢相信。這些「輝煌」往績，早成為西方列

強的內部笑話。數十年後，墨索里尼終於勉強征服了衣索比亞首都，建立「義屬東非帝國」，但從未有效落實任何政府管治，也沒有多少義大利人相信這個「帝國」的存在，或有勇氣移民到當地享福。國際社會所謂「低等民族」挑戰社會達爾文主義、優生學說的缺口，就是由義大利的東非窩囊史開始。

德國和同盟國宣戰後，義大利的如意算盤是進一步擴大在非洲的版圖，希望將它的北非殖民地（今日利比亞）和東非殖民地（即衣索比亞、厄利垂亞和索馬利亞）聯成一氣。義軍倒是成功佔領了被義屬東非包圍的英屬索馬利蘭，並一方面派衣索比亞軍隊由南進攻英屬蘇丹，另一方面派利比亞駐軍由北進攻英國的疑似保護國埃及，希望一舉奪得蘇伊士運河。在這情況下，部份衣索比亞義軍向更南推進，進入了英屬肯亞，於是，才有了電影交代的那一點點戰事。但過不了多久，義軍在非洲大敗，或全軍覆沒，或全軍投降，連當地的最高指揮官、利比亞總督巴爾博元帥（Italo Balbo）也被自己的砲火擊斃，義軍因而一舉「成名」。衣索比亞皇帝塞拉西（Haile Selassie I）乘機光復國土，變成一代民族英雄，盟軍都爭著挑選義軍來對壘，要不是希特勒派首席大將隆美爾（Erwin Johannes Eugen Rommel）救援北非，義軍還要輸得更難看（參見《墨索里尼：鮮為人知的故事》）。義軍製造的軍事笑話不勝枚舉，例如在北非戰役裡，其中一支義軍投降的理由，是忽然不懂得打開自己的彈藥箱；盟軍登陸義大利的一場戰役裡，唯一遇到的「義軍」抵抗，居然來自從動物園走失、導致兩名美軍受傷的一頭美洲豹，全體軍人卻集體投降或逃之夭夭。第三世界人民受這樣的「殖民份子」鼓舞，發現白人也可以這樣窩囊廢，自然激發了戰後爭取獨立的民族主義運動。

肯亞猶太人反納粹‧今日反恐

最後，究竟主角一家何以偏偏選中肯亞？對此，電影並無交待，但探討這問題卻也是十分有趣的，因為《何處是我家》以肯亞為背景，實在比其他假託非洲的電影更順理成章。首先，猶太人看似和肯亞風馬牛不相及，其實肯亞一度幾乎成了以色列！話說1903年，英國政府曾向猶太復國主義者承諾，劃出英屬東非烏干達的5,000平方里土地，作為猶太人建國之用的地點，正是位於今日肯亞境內（肯亞是後期才成為獨立英國殖民地）。遷猶太人到非洲的計畫並非只有英國獨自推行，即使是德國納粹政權在執行種族滅絕前，希特勒也曾計劃送全體猶太人到東非馬達加斯加島，並曾就計畫的可行性作過科學探討。猶太人以《聖經》「神的選擇」為理由（他們可說是近代最早的「基本教義派」），拒絕以東非取代耶路撒冷聖地，但自此也對肯亞產生好感，何況也有人把《聖經》的西奈山當作是在非洲的。加上肯亞殖民政府鼓勵猶太人、印度人等創業經商，協助他們間接管治／剝削非洲土著，到了二戰前後，肯亞已是白人人口最多的非洲殖民地之一，猶太人在那裡雖然位居少數，卻已有一定影響力（參見本系列第一冊《疑雲殺機》）。

以色列立國後，肯亞猶太人的商業地位被印度人全面取代（電影所見的肯亞大城市已充滿印度人），但肯亞因為地理位置方便、景色優美，加上歷史原因，依然成為以色列人最熱門的渡假聖地之一。肯亞脫離英國獨立後，由前反英茅茅運動（Mau Mau Uprising）領袖、也就是原來英國眼中的「恐怖份子」甘耶達（Jomo Kenyatta）執政，卻令人驚訝地強烈親西方，即使非洲國家為聲援阿拉伯兄弟而集

體與以色列絕交，肯亞也沒有追隨，這自然進一步令它成為以色列人的常駐點。

　　1976年，巴勒斯坦武裝份子劫持客機到烏干達，以猶太人為人質，肯亞甚至容許以色列空軍以境內機場為臨時基地，出兵營救，和當時以反猶著稱的鄰國烏干達狂人阿敏（Idi Amin Dada）對著幹。這些年來肯、以兩國的友誼關係是有報應的，自然引起了反猶集團的不滿，終於令賓拉登親自選中肯亞為蓋達的東非大本營，更在2002年策劃了針對肯亞猶太人的連環恐怖襲擊，同時在當地猶太人開設的高檔酒店放炸彈，又差點以肩托式導彈射下以色列客機。自此，肯亞猶太人和蓋達勢力正面衝突，令他們繼《何處是我家》逃避納粹的一家，再次成為恐怖襲擊的受害人。只是今天的襲擊者不再是納粹，卻變成了比猶太人更弱勢的群體，這除了是歷史的諷刺，也再次證明了階級觀和優生學都不是一成不變的。

小資訊

延伸影劇

　　《遠離非洲》（*Out of Africa*）（美國／1985）
　　《*Born Free*》（英國／1966）

延伸閱讀

　　British Policy in Kenya Colony (1937) (M Dilley/ Frank Cass/ 1966)
　　The Italian Army 1940-45 (2): Africa 1940-43 (Men-at-Arms) (Philip Jowett/ Osprey/ 2001)

光榮歲月

Indigènes/ Days of Glory

時代	公元1944-1945年
地域	[1]法屬北非殖民地／[2]法國
製作	法國／2006／128分鐘
導演	Rachid Bouchareb
編劇	Rachid Bouchareb/ Oliver Lorelle
演員	Jamel Debbouze/ Samy Naceri/ Sami Bouajila/ Roschdy Zem

歲月榮光

從法屬第三世界軍下場前瞻「席丹主義」

　　曾在香港電影節上映的法語電影《光榮歲月》，講述二戰期間法軍內部少數族裔將士的故事，是近年最能影響現實政治的歷史電影之一。據說當時的法國總統席哈克（Jacques René Chirac）一家看過電影後大為感動，立刻決定調整二戰非白人法軍的退休待遇，緊接的總統大選候選人也不約而同地調節移民政策，包括強烈反移民的極右候選人勒龐（Jean-Marie Le Pen）在內。不過，對香港觀眾來說，由於電影沒有明確交代不同主角的下場（也許因為這在法國是普通常識），令觀眾以為片末那個留在巴黎待領綜援（編按：指社會救濟金）的老兵，代表了這批坎坷法軍的唯一結局。其實，這批主角在戰後，分別選擇了表面上截然不同、實際上卻殊途同歸的三條道路，從中我們亦可前瞻目前法國政府提倡的「席丹主義」（Zidanism）能持續多久。為此，我們必須先從球王席丹（Zinedine Zidane），和強加於他身上的席丹主義談起。

席丹主義：沒有獨立種族身份的多元

　　在人類歷史上，法國是首個以「公民」劃分國民成份的國家之一。自法國大革命以來，「法國民族主義」不再是「法蘭西族群主義」（ethnic nationalism），而是「自由、平等、博愛」的「公民民族主義」（civic nationalism），並以是否服膺上述信念而定義誰是法國人。新移民歸化多年後，或土生土長的新移民子女成年後，就自動成為法國公民，不像2000年以前的德國移民那樣，只能是永遠的「終生移民」。這種定義國民的方式被稱為「共同同化原則」，當移民或他們的後裔成為法國公民，他們的族裔身份理論上「不說，就不再存在」，他們在法國不會因為種族議題而被負面歧視、或得到正面優惠。美國實行優惠少數族裔的平權主義（affirmative action），是法國人看不起美國的眾多原因之一，因為這邏輯上反映了少數族裔並未成為「真正的美國人」，這就是所謂正面歧視。近年法國政府加速以高壓方式在國內實施大熔爐政策，更不鼓勵少數族裔顯示其獨特性，規定在公眾場合不得配戴宗教標記的「頭巾法」，就是上述指導思想下的典型產品。

　　法國球星席丹的例子，被巴黎政府近年大力宣傳，被視為公民民族主義超越族群主義的樣板。席丹生於法國，父母都是阿爾及利亞移民，他們在1954年逃離法屬阿爾及利亞，正是為了那場歷時八年、死人百萬的獨立戰爭。席丹家族選擇移居阿爾及利亞對岸的法國南部馬賽，而不是流亡他國，多少反映了他們認為兩國本一家。席丹在法國奪得1998年世界盃後成為國家英雄，在2006年世界盃決賽一頭再成名，已晉身球壇傳奇之列，但他並非以「法籍阿人」的身份長大，而

是「棕色的法國公民」，這就是所謂席丹主義：凡是在世界盃追隨隊長席丹高唱〈馬賽曲〉的，都是法國人，是一種既承認多元文化、又拒絕為任何少數族裔建立獨立身份的國家價值。

老兵下場一：席丹前輩落地生根

可惜對席丹以外的人來說，席丹主義和其他主義一樣，從來都是知易行難。據考證，《光榮歲月》的法軍隸屬戰時第一兵團，這兵團有二十萬士兵，其中有十一萬來自法屬北非（阿爾及利亞、摩洛哥、突尼西亞等地），有二萬來自法屬西非和中非各地（主要包括茅利塔尼亞、馬利、加彭等）。正如電影謝幕時透露，法國本土老兵的退休金數額，是殖民地老兵的三倍。然而，電影中的殖民地老兵，大都情願留在法國終老，作為他們下場的首選。從他們願意寄人籬下來看，我們可以說法國殖民政府的「愛國教育」，對被管治的人物而言，比英國殖民政府的教育更具向心力。這是因為英國的管治，主要靠分而治之的政策，往往在撤退殖民地前，才催生地方民主，之前並不鼓勵本土居民被英語「文明」世界同化，情願他們繼續原來的部落生活，政府的合作對象只以高等菁英為主，管治相對就沒有那麼被基層接受。但法國有自己的革命傳統，一貫高調輸出〈馬賽曲〉、拿破崙和「自由平等博愛」，無論真正目的是什麼，都有意以法國文化取代殖民地的本土文化，因此法屬殖民地人民，會更早接觸法語和法蘭西核心價值，一般相信，法國政府比他們原來的部落酋長，更能促進個人自由平等。因此，對留在巴黎的阿拉伯人、非洲人與東南亞人來說，要不是五、六十年代出現世界解殖潮，這是夢寐以求的「回到」素未謀面的祖國，戴高樂是他們

衷心擁戴的國家領袖。

　　諷刺的是，席丹主義的發源地阿爾及利亞，卻不願白白流失這塊無形資產，決定以符合自己國情的方式，重新演繹席丹主義，方式就是進行一場對席丹的大規模造神運動。在世界盃決賽期間，阿爾及利亞家家戶戶張燈結綵，以為「阿爾及利亞的席丹」會再次捧盃。席丹退役，卻令阿國上下燃起新希望，希望席丹繼二十年前回鄉探親後，索性回到祖國定居，甚至和利比里亞球星維阿一樣參政選總統。為什麼拿法國護照的「席丹神」，和他那逃離祖國的父母，都沒有教國人反感？這是因為在北非人民的潛意識裡，多次表示對祖國關心的席丹，並非純粹的法國融和例子，反而象徵了平起平坐關係的「法阿聯邦」（客觀事實是法國隊要依靠席丹等歸化英雄），令不少鄉里都因為席丹而原諒法國的殖民壓迫，這和他在法國的形象全然不同。連席丹本人也不可能放下自身的膚色，法國國內的席丹主義者，幾希。

老兵下場二：阿爾及利亞「叛徒」

　　假如《光榮歲月》拍下去，免不了觸及慘烈的阿爾及利亞戰爭，而電影那批來自阿爾及利亞的士兵，部份自然不屑席丹父母的逃跑行為，或會毅然加入反殖民本土軍，和昔日的白人戰友作戰，是為他們能選擇的第二下場。這些不願留在法國的士兵，大多受不了戰時法軍內部的不平待遇，不再視從軍為社會上向流動途徑，認為回到自己真正的老家可當家作主，為公希望能令祖國比受法國統治時更繁盛，為私可望爬向更高的階梯。讓這批本來崇拜法國的前法軍掉轉槍頭，對法國公民民族主義的打擊，是絕對致命的，何況

阿爾及利亞還不是簡單的殖民地，而是被法國當作海外省，其首都阿爾及爾有「小巴黎」之稱。對法國沙文主義者來說，阿國是法國「本部對岸」「不可分割的一部份」，形容這是他們的「兩岸關係」。

法國最大的外島是科西嘉，阿國位於科西嘉的北非對岸，和法國南部的渡假聖地隔岸呼應，與法國本部的聯繫，不比科西嘉和尼斯之間少。當法阿兩國結成一體，地理位置就像沙漏的兩端；法國喪失此地就像中國失去外蒙，始終令憤青耿耿於懷。因此，阿爾及利亞戰爭被稱為「法國越戰」，令法國承受國家分裂的創傷，當時游擊隊員婦孺皆兵地到咖啡屋放炸彈，法軍則大舉屠殺穆斯林報復，此前他們在二戰卻一致對外，可見什麼法國大革命精神都頓成笑話。1967年拍攝的《阿爾及爾之戰》（*The Battle of Algiers*），對法阿戰爭的阿方恐怖襲擊、法方虐囚，都有殘酷的白描。近年扎卡維的斬首、美國在關塔那摩基地的虐囚，都是小巫見大巫。

不過，選擇這條路的《光榮歲月》老兵，不少依然相信一些法蘭西價值，他們希望讓本土脫離巴黎的前提，不過是要把自己的首府阿爾及爾搞得「比巴黎更巴黎」。對早期在阿爾及利亞搞獨立的一些本土人士來說，他們的野心其實很大，同時也在爭取整個法蘭西的道統，就像早期的臺灣國民政府爭取中國法統一樣。他們看見孩子席丹揚威法國，應是百感交集的。可惜那場戰爭殺戮太廣，終致取代了二戰，成了法國人和前法屬殖民地人民的集體回憶。那條自立在離岸建新法國的蹊徑，才成了朝向阿爾及利亞民族主義、乃至今天的所謂伊斯蘭原教旨主義發展的不歸路。

老兵下場三：法國利益的本土代言人

　　與此同時，還有不少殖民地士兵依然對法國忠心耿耿，不但願意留在法國，最後更多走一步，成了被法國送回前殖民地的內應、代言人，是為老兵下場的第三道路。這例子的典型，是臭名昭著的中非「皇帝」博卡薩一世（Bokassa I）。博卡薩這名字現已成了暴君、怪君的同義詞，但曾幾何時，他是眾所週知的法國文明老朋友，甚至是「正宗」法國人。他早在18歲時，就在家庭鼓勵下加入赤道非洲的法軍——須知二戰的戴高樂流亡政府全靠非洲支撐，首都就是設在赤道非洲的加彭首府利伯維爾（Libreville，另意譯為自由市），因此博卡薩加入的部隊，已算是當時的法國統治核心。二戰後，他被派到印度支那作戰，對抗越共，表現勇敢，獲晉升為上尉，總之前後為法國從軍整整23年，得過十多枚勳章。客觀地說，博卡薩的戰績，比和他「齊名」的「烏干達狂人」阿敏要勝一籌。

　　從現存文獻可見，博卡薩對法國倒真的十分忠誠，在軍旅遇到的歧視並沒有對他做成打擊。當中非在1960年脫離法國獨立時，巴黎決定派這位忠僕回國，協助建立第一支中非軍隊；背後的真正任務，自然是通過他來維繫法國利益。已成為法國人的博卡薩，不過當這是公務員的「職務調動」（不難想像他對「主權」、「獨立」缺乏現代認知），回中非後依然以巴黎代表自居，在「父王」戴高樂遇上法國學運時，比法國國內的大右派表現得更義憤填膺，聲稱要領軍回巴黎「平暴」，又刻意結交法國權貴，最著名的是捲入鑽石賄賂法國總統德斯坦（Giscard d'Estaing）的國際醜聞。無論博卡薩日後多麼殘暴、吃了多少人肉，他都堂而皇之地當自己是法蘭西一份子，後來下

臺流亡，自然「回到」巴黎，法國政府也為他力排眾議，為這位世界文明公敵安排政治庇護，可見雙方始終有血濃於水的「公民民族主義」感情，不但一般白人對此不滿，連其他新移民也對博卡薩歷史遺留下來的歸化菁英身份又羨又妒。這類非一般黑色老兵沒有在《光榮歲月》出現，是電影的一大遺憾。

2006巴黎騷亂：席丹主義的全面崩潰？

上述三條出路，都和席丹主義得到不同程度的銜接，但2006年爆發的大規模巴黎騷亂，卻似是席丹主義崩潰的先聲。事實上法國經常出現小規模騷亂，稱為「cites」的貧民區，入夜就化身為第三世界，區內燒車、焚牆，司空見慣。1998年，「玫瑰之城」圖盧茲（Toulouse）的貧民區，也曾發生三日暴動，起因近似，即白人警察開槍打死一名少數族裔的偷車疑犯。不少人認為，這些暴動暴露了法國潛藏的種族歧視，這無疑正確，但只對了一半。真正的背景，還是席丹主義不能和廣大新移民結合的結構性問題，因為「席丹主義」已經在不知不覺間成為「歸化菁英主義」。近年法國新移民越來越多，大部份根本沒有機會和本部融合，也缺乏當年殖民時代的基礎「愛國」教育，更不可能每一名移民都成為席丹。席丹主義的表面包容，固然迎來眾多新移民，令法國成為歐洲第一穆斯林大國；但少數族裔權益卻失去原有的關注，事實上席丹並未協助少數族裔改善生計，因為族裔是有違法國傳統的概念，結果反而令新移民聚集的貧民區瀰漫著濃烈的反建制亞文化。

席丹主義面對這些新移民造成「國中有國」的嚴峻挑戰，連帶令原已融合得差不多的前殖民地老兵，也再次被迫賦予膚色認同，面

臨人為的兩難：究竟他們應配合新來同胞爭取自身族裔的少數權益，還是繼續身體力行席丹主義、不搞族群認同？對法國右派來說，這些非我族類的老兵，有成為第五縱隊的危機：另一齣電影《偷拍》（*Hidden*），講述法國中產階級的男主角不斷收到偷拍家人的錄影帶，以為是結怨的阿爾及利亞人所為，反映不少法國人表面上高談席丹，但每有危機出現，還是立刻對號入座。對新移民來說，這些老兵則是數典忘祖，反正裡外不是人。《光榮歲月》倖存的主角若留在法國，就要面對上述無奈。加拿大記者Jean-Benoit Nadeau和Julie Barlow合著的《六千萬法國人不可能錯》（*Sixty Million Frenchmen Can't Be Wrong: Why We Love France, But Not the French*），就充份探討了席丹主義形式和實際的影響。

巴黎騷亂還有一個有趣特色，就是一些極右份子渾水摸魚，一方面參與燒車，另一方面又嫁禍予新移民。少數族裔草根階層和極右民族主義者，立場原應是絕對對立的，現在卻有機會同時發難，因為他們都是經濟失意人，同時自稱是席丹主義的受害人。對前者而言，他們現在自稱「另一種法國人」，相信自己正逐漸在人數上成為「真正的主流」，通過騷亂投訴其經濟利益被「真正的少數族裔」（白人）以及「他們的幫凶」（席丹一類歸化菁英和華商一類「寄生蟲」）壟斷。對後者而言，上述論點令他們更堅信新移民威脅論，認為後者正在顛覆真正的法蘭西價值；提供「糖衣砲彈」逃避分裂現實、麻痺鬥爭思想的席丹，更應打入十八層地獄。其實早在數年前，勒龐進入法國總統大選的最後階段，就聲言一旦當選（當然所有人明知這不可能），佈滿席丹類物體的法國國家隊就必須全面改組。對他們來說，中國官方那種「胡錦濤、吳儀（女）、司馬義／艾買提（維吾爾族）」的正面歧視硬銷，似乎更乾淨俐

落。翻閱內地報章，這果然是不少評論員從巴黎騷亂得到的「教訓」。

　　回看《光榮歲月》，雖然殖民地老兵下場各有不同，但他們經歷了相同的思想掙扎，卻告訴了我們一個政治不正確的歷史真實：原來法蘭西殖民主義，確有一定魅力。當然，今人不會認同殖民主義的一切壓迫和不平等，但換個角度看，殖民主義作為全球化先驅，起碼在宣傳層面上（和法屬殖民地的一些政策層面上），多少有促進普世價值傳播的功用。試想，假如法軍內部的不同膚色士兵真能平等共處，假如所有法國殖民地人民享有同等權利，假如法國本部和殖民地平起平坐，假如他們直選選出博卡薩擔任法國總統，這一切，豈不是局部完成了世界政府的人類大業？由右翼殖民主義為起點，建立殖民帝國，卻通過法國大革命的公民民族主義，達到左翼國際主義的烏托邦，這樣的路線圖，豈不是促成人類意識形態的大團結？可惜，基於社會學所說的「部落性」，這個任務沒有由法國完成、沒有由英國完成、也沒有由美國完成，倒似是人類不可能的任務。因此，電影夢工場出現了《光榮歲月》、講述二戰美軍少數族裔的《獵風行動》（Windtalkers）、講述印度菁英融入大英帝國失敗的《印度之旅》等整個獨特系列。這些文章，也就可以一直寫下去。

小資訊

延伸影劇

《阿爾及爾之戰》（*The Battle of Algiers*）（法國／ 1966）

《光榮戰役》（*Glory*）（美國／ 1989）

延伸閱讀

France and the Second World War: Resistance, Occupation and Liberation (Peter Davies/ Routledge/ 2000)

Colonial Madness: Psychiatry in French North Africa (Richard Keller/ University of Chicago Press/ 2007)

時代	公元1944-1945年
地域	荷蘭（德佔）
製作	荷蘭／2006／145分鐘
導演	Paul Verhoeven
編劇	Gerard Soeteman/ Paul Verhoeven
演員	Carice Van Houten/ Sebastian Koch/ Thom Hoffman/ Halina Reijn

大時代的荷蘭《色，戒》、《無間道》

　　香港電影節挑選的荷蘭電影《黑色名冊》，有機會在正常時段重映，一方面可說是「顯現」了電影果然未得文化人認同，另一方面也反映它頗能照顧大眾口味，結果，口碑各走極端。電影時代背景雖然設在二次大戰的荷蘭，但對港人卻應不陌生，因為它的佈局比港產、美產《無間道》都要真實，也比借用同一時代背景的《色，戒》，更顧及傳統起承轉合的大路劇情：正是在戰爭大時代，男女老幼「忽然無間」的人性傾向才會集體曝光，而不是像《無間道III》那樣，係又臥、唔係又臥（編按：此句原本廣東話原意近似「不管怎麼做都會被碎念」，在這裡取諧音，指無間道裡面「不管怎麼做都是臥底」，無論如何結果都一樣之意）。我們亦應東施效顰，乘機回顧二戰荷蘭史的真實無間道，畢竟近年享譽國際的荷蘭大製作並不多，單從荷蘭角度講述二戰史的作品也不多，上一齣也許就要數1977年講述荷蘭大學生從軍的《橙衫軍》（*Soldier of Orange*）了。

「英國遊戲」醜聞：愛國者賣國，賣國者愛國

電影女主角斯坦恩（Rachel Stein）一類角色，是近年常見的女臥底，原型據說由三名真實的荷蘭歷史人物合併，其中兩人是二戰時的女地下軍（荷蘭早於1940年淪陷）、一人是演員。她們全都像《色，戒》王佳芝那樣裡外不是人，也都是半途出家的業餘特工。荷蘭人至今仍對這個角色特別有感覺，因為他們數十年來都希望修正二戰非黑即白的史觀，這份「覺悟」源自荷蘭人被交戰雙方同時出賣的悲劇，所以快人一步，斯坦恩的原型早在李安以前六十年就已出現。

事源1942年，德國開始轉勝為敗，一名由英國培訓的荷蘭間諜勞沃斯（Hubert Lauwers）被納粹拘捕，據說在毒打下變節，轉而為佔領者服務，供出全部同黨，導致59名盟軍特工被捕，其中54人被虐待致死。經此一役，英國在荷蘭的情報機關幾乎全盤崩潰。近年歷史學家翻閱舊文檔，發現整個佈局居然全是英國政府的圈套，那位率先被捕的間諜，就是施展苦肉計的無間臥底：他只是執行倫敦MI6指令，故意犧牲那些「沒用」的荷蘭特工，用以麻痺德國防備、發放錯誤情報，讓德國以為盟軍將於荷蘭大舉反攻，而不是選擇登陸諾曼第，從而加緊高壓管治荷蘭。這個自己人陷害自己人的圈套，就是荷蘭史上著名的「英國遊戲醜聞」（Englandspiel Scandal）。二戰期間，同時被兩大陣營出賣的國家為數眾多，捷克、波蘭等國是典型例子，甚至連大國法國也有類似情結，難怪「內奸論」在歐洲遠沒有「漢奸論」流行。

於是，荷蘭人今天恍然發現，當年投敵招供的人，原來才是

「真英雄」；當年的盟友，卻是製造更多荷蘭人傷亡的「仇人」，這豈不是將愛國和賣國的定義徹底顛覆？其實深具自知之明的荷蘭人，早就懂得戰時狀態的敵友難分，他們的特工被盟軍招募時，開宗明義被告知「95%會被犧牲」。不過諷刺的是，他們越是不依盟軍最高統領的劇本辦事，越可能減低本土傷亡；越是對盟軍特工唯命是從，只是越能減低英國人、美國人的傷亡。所以，被歌頌的「國際荷蘭英雄」，往往或不能成為「本土荷蘭英雄」，因為平民眼中真正的本土英雄，都投敵「曲線救國」去了。這些爭議「荷奸」，正如《黑色名冊》部份角色表白，是有自己的邏輯的：犧牲多一名（非我族類的）猶太人、死多一個（反正要死的）地下軍，卻可能延緩邪惡政權向一般（相對更無辜的）平民下手；反而道德情操越高的清談客，往往不懂必要時作部份犧牲的藝術，打草驚蛇闖禍，導致玉石俱焚的可能性，越大。

從《安妮日記》到《德克日記》的真偽

　　既然在那個大時代，好心往往做壞事，壞人往往無心插柳做好事；壞事會受更高層次的表揚，好事則令自己身敗名裂；所有當事人根本連無間道也當不成，根本不知道活著為了什麼，根本不知道當「好人」還是「壞人」對大局有利。和平時代的道德，在戰爭期間，變得一片模糊。戰後，誰都自稱「救國有功」，誰都自稱被侵略者「迫害」，彷彿「公義」就重臨了，然而，一生真偽復誰知？正如中國文革後，誰都控訴受迫害，包括四人幫。根據同樣邏輯，文革小組顧問、特務頭子康生的後人認為：「康生貢獻極大」，因為他充公了大量文物，在自己家中欣賞（他年輕時曾當上海大亨虞洽卿的私人祕

書，本身也是書法家，乃識貨之人），才令文物不至被盡毀，堪稱「中國保育先驅」。

再深究下去，作為日耳曼民族的近鄰，荷蘭白人並非二戰的最大受害者，納粹是以「半自己人」的態度看待荷蘭的，它承受的壓迫遠不及東歐、甚至法國。二戰時有一本暢銷美國的名著——《我和我的妹妹：荷蘭流亡男孩日記》（*My Sister and I: The Diary of a Dutch Boy Refugee*），作者是12歲的德克・海德（Dirk van der Heide），他以第一人稱講述納粹入侵後家破人亡的故事，想不到近年卻被史家認為是英國特工虛構，發現書中所有照片都不能求證，據說也找不到人證。這「陰謀」的目的就是製造催人淚下的故事，來迫使美國民眾支持參戰，教人質疑究竟荷蘭真正有多慘。荷蘭人在《黑色名冊》再次將自己放在和猶太人並列的納粹受害人之列，自然讓海外觀眾感覺有點怪怪的，不過因為確有十數萬荷蘭猶太人在這期間死亡，包括著名的《安妮日記》女主人安妮・法蘭克（Anne Frank），影評人才覺得劇本和現實勉強「連戲」而已。

參觀過阿姆斯特丹安妮紀念館的人，必會切身感受到藏匿在那種斗室數年，就算衣食無憂，心靈也會被扭曲，就算不提戰爭的殘酷，已足以成為個人成長的空間悲劇。戰時荷蘭的空間悲劇，當然不止於一個安妮。由於荷蘭地勢過低，國內市區高度發展，就是平日也缺乏大量藏匿的空間，因而造就了無數法蘭克的個案。在如此狹小的空間內，收容者和被收容者的關係，比其他國家更易產生摩擦。《黑色名冊》主角最初藏匿的家庭格局，正是和安妮紀念館一模一樣，她的逆反生態，就是在那裡迅速升溫。正如我們閱讀《安妮日記》，不難感覺這女孩的心理傾向頗不平衡，加上她天生早熟，滿腦子都是青春都是性，戰後就算平安無事，也可能要接受持久的心理輔導，才能

重新過正常的生活。為什麼談起安妮？因為《黑色名冊》的猶太女斯坦恩，可以說，就是成年版的安妮。

從成年版安妮到以色列人的空間悲劇

在斯坦恩眼中，幫過她的人，無論真心與否，都可能是無間道。就是對蒙難早期協助自己的本土荷蘭人，她也不見得感恩戴德，因為後者一家從高高在上、由上而下的施捨角度對她憐憫，還要她背誦聖經才有飯吃，明顯對猶太人充滿歧視。後來他們闔家被她牽連而遇難，她卻只顧機械式的尋找下一個庇護者，沒有表現過絲毫的傷心。從斯坦恩的親身經歷可見，連荷蘭地下軍也「大細超」（編按：指不公平、大小眼），只要有選擇，一定寧救荷蘭人，不救猶太難民。她在電影的心理狀態轉變，雖然沒有《色，戒》的王佳芝那麼明顯，其實也大同小異，不過結局不同罷了。她歷盡滄桑、閱人無數，終於發現當任何「恩人」有了施恩的企圖，都不可視為純粹的「好人」，反而原屬自己下手暗殺的德國軍官，在雙方被挑起原始情慾後，原來還要「好」得多。事實上，斯坦恩比王佳芝還要專業，至少想到把自己的陰毛染成金色，和金色頭髮配成一套，也沒有像王佳芝那樣露出久旱逢甘露的身體語言，但畢竟還是免不了戲假情真。

當他們的世界在二戰後刪除了「好人」這詞彙，歐洲猶太人戰後集體逃到更動盪不安、空間更狹小的以色列定居，就絕對可以理解，起碼在那裡可以自救，再也毋須「恩人」明買明賣的的小恩小惠了。至於「大恩人」美國提供結構性幫助，要他們必須和阿拉伯人持續衝突，這樣複雜的事，以色列平民百姓情願自掃門前雪，讓國家處理一切，自己再也不管閒事了。《黑色名冊》結幕的一場鎖定在1956

年，即以色列和埃及對決的蘇伊士戰爭的爆發年份，表面上是要首尾呼應，說終生戰鬥的猶太人命運坎坷，其實也反映了曾經滄海、在無間道邏輯長大、受色戒嚴格訓練、在狹隘空間幾乎變態的近代以色列人，已能夠將戰爭與和平的議題予以機械化、而非人性化處理了。難怪今天的猶太人，成了長勝之師。

荷蘭史上確有黑色名冊

電影的死物主角「黑色名冊」，在史上乃真有其事，那確是一整代荷蘭人當無間道的糊塗帳。據導演范赫文（Paul Verhoeven）介紹，真正黑色名冊的主人翁和電影的名冊主人翁一樣，都是著名律師，姓德波爾（de Boer），戰時在海牙義務擔任納粹政府和地下軍之間的溝通橋樑，戰後立即被暗殺，因為他的名冊記載了誰和納粹有一腿、誰又和盟軍藕斷絲連的完整紀錄。德波爾的角色，就是在雙方攤牌前左右逢源、互通情報。正面看，他為減少不必要的屠殺作出了貢獻；負面看，他在溝通過程中，必須作出取信雙方的行為，也就必然出賣了不少情報，起碼是一名雙面間諜，因而犧牲的無辜者大概為數不少。

但無論如何，真正名冊記載的名字，據說比電影的情節還要震撼，因為它紀錄了荷蘭最頭面人物的罪證。當時英國遜王愛德華八世（Edward VIII）、比利時國王利奧波德三世（Leopold III）等歐洲名流，都是公開的親納粹份子，這導致二人先後下臺，比利時王室戰後更幾乎被廢。荷蘭黑色名冊的最敏感內容，相信是對當時王室成員態度的描繪。不過荷蘭女王威廉明娜（Queen Wilhelmina），一如英王喬治六世的王后伊莉莎白（即現任英女王朝代的王太后），成了戰爭

期間統合國人的符號，廣受尊敬，加上荷蘭政府不少高層立場曖昧，荷蘭王室又有通敵嫌疑的子孫，才沒有被翻舊賬。

淪陷首相：英雄還是罪人？

不過其他政客，包括荷蘭淪陷時的首相迪基亞（Dirk Jan de Geer），就沒有王室這層保護罩了。戰前，他是典型的舊社會菁英，家境絕佳，法學博士，民選議員，可能和香港前朝遺下的一些未被評級的古物律師一樣，會成為粉飾太平的貴族。他在二戰前曾下令拘捕荷蘭納粹黨高層，稱他們為第五縱隊、叛國賊，原來算不上動搖份子。但荷蘭全境淪陷後，王室和政府都流亡倫敦，迪基亞首相卻和已下海的德波爾律師一樣，自願留在祖國淪陷區，「為民眾和納粹當溝通橋樑」。荷蘭女王屢召他出國無效，唯有當他已賣國來處理，下令把其革職，再將之流放到荷屬東印度群島（即今日印尼），處理手法就像邱吉爾將愛德華八世流放到遠離歐洲戰場的巴哈馬群島一樣。迪基亞走到一半，卻私自逃回荷蘭和家人團聚，更以個人名義發表宣言，「教導」荷蘭人民如何和納粹份子「同居」，並說所做的一切是為了減低傷亡、共渡時艱。這時候，他不被正史當作「荷奸」也不可能了。

迪基亞家族不但是荷蘭望族，祖先更是荷蘭國寶級畫家林布蘭（Rembrandt）的好友和畫中人，此人留下來，自然幫了納粹不少忙，特別是曾當四流畫匠的希特勒對林布蘭情有獨鍾，希望將林布蘭演繹為「偉大的種族主義法西斯畫家」，搞過「林布蘭節」贈慶，迪基亞的那一絲歷史淵源，也為統戰已成枯骨的林布蘭作出特殊貢獻。不過，迪基亞畢竟和法國貝當或汪精衛不同，沒有自己的班子，大幅

膨脹的荷蘭納粹黨根本不當他是自己人，地下軍更視之為敵讎，比
《黑色名冊》的女主角更裡外不是人。

　　戰後，荷蘭爆發復仇風暴，特意恢復了廢除半世紀的死刑，以
便對152名「叛國賊」處死。迪基亞也被公開審判，一如所料，被判
叛國罪名成立，但他卻列出不少曲線救國的豐功偉績，終被認為罪不
至死，只是和各國「通敵者」（collaborators）一樣身敗名裂、鬱鬱
終老。後來只有三十多名死囚被行刑，其餘的都是死緩了事，算是女
王網開一面了。迪基亞這樣的履歷，旁人根本無法知道他究竟是否做
好了份工，因為，我們根本不知道他在打哪一份工，也許連他自己也
不知道。大家卻都知道，他是一位典型的荷蘭無間道。假如真正的黑
色名冊出土，又會怎樣記載迪基亞的故事呢？

小資訊

延伸影劇

　　《*Soldier of Orange*》（荷蘭／ 1977 ）
　　《*The Diary of Anne Frank*》（美國／ 1959 ）

延伸閱讀

　　Guarded By Angels: Memoir of a Dutch Youth in WWII (Ages Alard/ Trafford/ 2007)
　　The Biography of Anne Frank – Roses from the Earth (Carol Ann Lee/ Viking/ 2000)

我的元首：
關於阿道夫希特勒的真相

Mein Führer: Die wirklich wahrste
Wahrheit über Adolf Hitler

時代	公元1944-1945年
地域	德國
製作	德國／2007／95分鐘
導演	Dani Levy
編劇	Dani Levy
演員	Helge Schneider/ Ulrich Muhe/ Sylvester Groth

黑色歷史幽默還是惡搞？

　　德國電影《我的元首：關於阿道夫希特勒的真相》（編按：電影發行年臺灣未有代理，此為網飛之中譯片名），以《帝國毀滅》（*Downfall*）、《再見列寧！》（*Good bye Lenin!*）幕後班底兼《竊聽風暴》（*The Lives of Others*）男主角烏爾里希穆埃（Ulrich Muhe）遺作作招徠，猶太裔導演利維（Dani Levy）表示，希望電影「以輕鬆的方式展現納粹政權的荒謬」。那位以飾演東德祕密警察導師而在西方成名的男主角，在他的遺作卻扮演希特勒的猶太裔演講導師，這已可算是黑色幽默。

希特勒的病：研究，還是揭祕？

　　拿希特勒和納粹開玩笑的傳統更是源遠流長，很多時一些德國人苦中作樂，就製作了大量希特勒笑話，近年被德國作家赫爾佐克（Rudolph Herzog）重新整理，還出版了《希特勒萬歲，豬死了！》（*Heil Hitler, das Schwein ist tot!*）一書，以結合理論層面去探討當時的黑色幽默，此書已被改編為德國電視紀錄片，也有簡體中譯版出現。可惜相信參考了上述著作的《我的元首：關於阿道夫希特勒的真相》，似乎未有上述德國佳作的人性刻劃，只是單刀直入地「玩謝」（編按：玩殘、玩壞）一國元首，縱然也有點點平反意味，但手法近似網路流行的平面惡搞，多於能引起大眾反思的立體反諷。為什麼一般惡搞不能上升到更高的思考層次？這答案涉及「個人」和「結構」兩者在宏觀歷史分別佔多大比重的問題，觸及後者的往往是黑色幽默，停留在前者的，相對就偏向惡搞了。

　　《我的元首：關於阿道夫希特勒的真相》以希特勒的心理病為賣點，處處刻劃他虛弱、缺乏自信的人性化一面，這似乎應是諷刺獨裁者的絕佳切入點，因此出現了我們難得一見的希特勒尿床、或躺在泡泡浴玩軍艦玩具等超現實場景。其實這也算是稍有所本，因為希特勒是公開的迪士尼卡通迷〔（迪士尼（Walt Disney）本人也是一個大右派〕，戈培爾（Joseph Goebbels）曾以米奇老鼠畫送給他作禮物。不過希特勒的精神狀態飄忽，即使在當時也並非什麼新聞，從來沒有正常人——包括他的盟友墨索里尼——私下認為納粹「元首」（Führer）不是瘋子。但他個人的病，和納粹德國的國家政策，究竟有多大關係？

男妓、戀母狂、同性戀者，都是希特勒？

電影說，希特勒年幼時曾被父親無理虐打，導致長大後心理失衡，因此才要在弱小民族身上發洩。這類病情並非空穴來風，而且還有更多塵封的蛛絲馬跡，供我們捕風捉影。例如近年確有美國作家海頓（Deborah Hayden）在著作《天才、瘋狂與梅毒之謎》（*Pox: Genius, Madness and the Mysteries of Syphilis*），推論希特勒曾經從猶太妓女身上染上梅毒，所以才那麼憎恨猶太人（乃至女人），並要在自傳《我的奮鬥》抹黑梅毒為「猶太病」。

此外，卻有立論相反的德國史家麥坦（Lothar Machtan）在《隱藏的希特勒》（*The Hidden Hitler*）一書，通過翻閱舊警察檔案言之鑿鑿地「證實」，希特勒不但是一位同性戀者，對男性肌肉有特殊喜好（並以之演化了著名的納粹男體審美觀），而且還在奧地利維也納當過應召男（相信價格也不會高），只是他掌權後為了掩飾性取向，才欲蓋彌彰地將同性戀者列入猶太人、斯拉夫人和辛提人及羅姆人之後的迫害名單，但依然「本性難移」，還是忍不住和頭號親信、軍備部長史佩爾（Albert Speer）——即電影唯一對元首忠心耿耿的納粹高官——維持眾所周知的曖昧關係。史佩爾是希特勒的御用建築師，二人以「藝術」平輩論交，他也是戰後唯一認罪的納粹高層，夢工場也出現過關於他本人的傳記電影。

問題是，要判斷希特勒的童年陰影是否真的影響了他的具體施政，電影要麼得證明他有力凌駕全體德國人、讓個人病擴散為集體病，要麼得相信納粹高層官員都有類似情結、都和元首所見略同，否則，就不能否定納粹推行的集體迫害，有其他更深遠的淵源。只要我

們承認納粹迫害猶太人和反同性戀，在歐洲有深厚的政治、社會、經濟、文化成因，這類政策的出臺，就需要上述成因共同負責，令希特勒本人的心路歷程，甚至是他本人有少量猶太血統的說法，在宏觀歷史而言，變得相對不重要。過份聚焦個人，只會淪為純八卦式揭祕，讓應有的視線被轉移，這就像我們容易因為殖民地出現了救苦救難的傳教士，而忽略殖民制度的本質，或過份喜愛醜化布希失言的一面，而忽略其外交政策的精打細算。反而另一部同一班底製作的電影《帝國毀滅》，則著墨於元首晚年患上的帕金森氏症，這背景卻真的改變了歷史，因為帕金森氏症確實影響了希特勒對戰爭的判斷力和自信，以致軍事理論家認為，他晚年犯下的軍事失誤和早年的軍事成就同樣驚人，而他決定向哪裡出兵是乾綱獨運、密室決策的，毋須像落實反猶政策那樣，要啟動政府機器反覆公開宣傳。兩齣電影的分別，大概，就是歷史和惡搞的分野。

邱吉爾和希特勒有同樣的心理病？

談起心理病，其實包括你、我、他，大家多少總有一點，《我的元首：關於阿道夫希特勒的真相》的元首精神面貌，絕非獨一無二。法國記者阿古斯（Pierre Accoce）和瑞士醫生朗契尼克（Pierre Rentchnick）合著的名作《病夫治國》（*Ces malades qui nous gouvernent*）〔續集《非常病人》（*Ces nouveaux malades qui nous gouvernent*）〕，就記載了20世紀幾乎所有主要領袖的心理病。以希特勒的同代人為例，生於政治世家、以實行綏靖政策聞名的英國首相張伯倫，就因為要隱瞞患上腸癌而變得越發孤僻，以致偏執得一意孤行地相信希特勒的和平「誠意」，在二戰爆發後不久不得不病死（和

氣死）。

　　張伯倫的老對手、也是希特勒老對手的一代名相邱吉爾，據二人研究，原來同樣患有焦慮症。邱吉爾患病的成因據說包括：（1）童年時家道中落，缺乏家庭溫暖，造成「戀奶媽情結」；（2）有輕微語障，不能操標準牛津腔，令他在傳統英式貴族家庭裡感覺不夠貴族；（3）在一次大戰經歷敗仗，導致自信心嚴重受損。邱吉爾在二戰前是公開的墨索里尼崇拜者，曾說「假如生在義大利就會加入法西斯」，二戰期間作出過大量獨裁指令，經常提出暗殺敵人、狂轟平民一類非常舉措，冷血無情的指數直逼希特勒，原來都是「病」。難怪不少史家認為，他雖然保衛了英國，但他的「病」也多次讓英國走到毀滅邊緣，全靠身旁的顧問和醫生力挽狂瀾。相對而言，邱吉爾始終比希特勒幸運，因為希特勒的存在，就是邱吉爾的病的最佳解藥，唯有他的頂級瘋狂，能夠讓邱吉爾的次級瘋狂有機會合法地、英雄地發泄。二戰結束後，邱吉爾多次承認，這讓他「很失落」，因為真正的「醫生」已一去不返。嗯，這是多麼的教人同情啊！

　　單看上述檔案背景，可以說邱吉爾雖然是大英貴族，但他的童年陰影和成年行徑，豈不是和侍母至孝（vs.戀奶娘）、出身貧寒（vs.家道中落）、一戰戰敗（vs.在戰勝國打敗仗）的希特勒大同小異？所以英國人不但對希特勒有戒心，對邱吉爾其實同樣有戒心，認為這位「病人」根本是不適合治國的。戰爭過後，邱吉爾立刻被洞悉世情和理性的英國選民拋棄。然而，《玩謝邱吉爾》是不會面世的，因為一方面，諷刺英國戰時制度的黑色幽默沒有多大市場；另一方面，邱吉爾已成為世界英雄，把他的「病」無限誇張地惡搞又顯得政治不正確。成王敗寇，對病人而言，也是金科玉律。

貓哭老鼠vs.老鼠愛上貓：「最後解決」的玩笑

　　《我的元首：關於阿道夫希特勒的真相》另一個希望營造幽默感的諷刺對象，是那種幹什麼都要填表的日耳曼官僚主義。表面上，這似乎是德國的民族性，和納粹無關，但電影要說的，正是納粹反猶主義必須和德國官僚主義的傳統結合，才會變成「將人化為數字」的僵化管理，才能把慘絕人寰的暴行輕描淡寫地執行。將殘酷的現實和兒戲的決策過程、從容的領袖風範並列，從而帶來巨大反差，理論上，這是很「幽默」的。例如電影的納粹宣傳部長戈培爾多次神態自若、故作輕盈，對那位協助元首演講的猶太教授古包姆（Adolf Israel Grünbaum）拍膊頭說：「Hi，屠殺猶太人的『最後解決』那件事，請不要介意」，還叫他「看開點」、「肚量大點」。希特勒也對他說「最後解決」的事，「其實與我無關，我也曾提議將猶太人送到別的地方，像是馬達加斯加」（這倒是真有其事）。戈培爾和黨衛軍領袖希姆萊（Heinrich Himmler）更拿出印上不同集中營圖像的撲克牌，「仁慈」地讓主角選擇要拯救哪座，不過「詼諧」效果就不及布希通緝伊拉克海珊政府高層的撲克，更不及香港轟動一時的一套千多張明星閃卡了。

最後解決

　　是指 The Final Solution，即「猶太人問題最終解決方案」，是納粹德國針對歐洲猶太人系統性的種族滅絕計畫。

畢竟，「最後解決」實在太血淋淋、非理性，戈培爾、希特勒的話就算更「有趣」，觀眾都難以相信其他德國人有資格發放相同的「幽默感」，只會覺得這是少數當權派直截了當噁心的邪惡。這是貓哭老鼠、一切佈局都由強勢的貓主導，而不是老鼠主動愛上強勢的貓，沒有什麼命運弄人的喜劇感。與另一部同一班底製作的電影《再見列寧！》相比，後者影射共產主義才算符合黑色幽默的定義，因為片中的共產政權沒有直接染血，行為的荒謬沒有令人那麼沉重，而且電影有力地解釋了何以有普通東德老人會真心相信共產主義，黑色幽默的發揮也就有了群眾基礎的普遍性，觀眾容易相信主角的經歷縱然誇張了點，但起碼精神不假，而且具有相當代表性。假如我們要做歸類習作，《再見列寧！》也許有點後現代，《我的元首：關於阿道夫希特勒的真相》卻顯得超現實。

納粹式數目字管理應怎樣幽默？

其實，希特勒治下的納粹式數目字管理曾作出不少奇葩創見，值得喜劇作家大書特書。例如納粹曾下令進行優生學「實驗」，以測試雅利安人種是否真的比人優越，實驗內容由讀書識字到性生活無所不包，內裡的荒誕、實驗方法的反智，都將史家黃仁宇所言的「數目字管理理論」發揮到極點，可見舊日中國不能實行數目字管理，原來也不完全是壞事，起碼在全國領導集體發瘋時，還能保存由下而上的一絲元氣。又如納粹黨的國家社會主義和其死敵共產主義的集體生產制，無論是形、神都有所暗合，兩者都包含了不少「做又三十六」的懶人精神，怎樣將極左和極右加以比較，相信也會是黑色幽默的好素材。

做又三十六

中國早期在共產主義制度下，沒收私有財產，由公家分派職業，認真工作與否拿的都是同樣的薪資，使人失去上進心與責任心。當時工人月薪是三十六元，由此衍生出了「做又三十六，不做又三十六」的感嘆句。

　　《希特勒萬歲，豬死了！》記述了以下一個真實的幽默小故事：有位德國天主教神父，大力反對希特勒青年團干涉教會的教育，被納粹黨員當面批評說「沒有兒子的人就不要談什麼教育」，神父立刻回應說「我絕不容許任何人在我的教堂內諷刺元首」，從而刺中希特勒缺乏家庭溫暖的死穴。這些幽默，應比《我的元首：關於阿道夫希特勒的真相》安排希特勒無緣無故扮狗叫、或諷刺他性無能含蓄一些（其實希特勒和情婦伊娃的柏拉圖式關係亦沒有什麼可笑），也比不痛不癢地諷刺納粹總部的文件主義、或日常生活對元首的造作敬禮「Heil Hitler」更一針見血，更能讓不同年代的人較易心生共鳴。

　　不過最後還得話說回來，今日德國人能正視希特勒，將他的形象作「王晶化」處理，總是民族自信上升的具體表現，反映他們已逐漸消化了這個難以逾越的心病。曾幾何時，德國人流傳關於納粹的笑話，並非完全是為了諷刺他們，反而有製造了喜劇領袖的效果。例如空軍元帥戈林（Hermann Göring）的身形和勳章越是成為諷刺對象，他的真正暴行就反而被群眾有意無意間忽略，因此無傷大雅的笑話其實是被納粹鼓勵的。這就像對一個曾經滄海的老人來說，能夠對小學時代的窩囊事坦率自嘲，又能同時看清笑話背後的本質，不再被幽默掩蓋真相，這就代表了人生境界的昇華。在可見將來，恐怕我們就難以開拍《玩轉文化大革命》了，因為仍在世的當事人，大概還未能欣

賞傷痕纍纍的承認「我很天真、我很傻」的黑色幽默，何況是開宗明義、把傻傻的你予以醜化的惡搞？

小資訊

延伸影劇

《帝國毀滅》（*Der Untergang*）（*Downfall*）（德國／2004）
《*Hitler: The Last Ten Days*》（英國／1973）

延伸閱讀

《希特勒萬歲，豬死了！》（*Heil Hitler, das Schwein ist tot!*）（Rudolph Herzog/ 卞德清等譯／花城出版社／2008）
The Devil's Disciples: Hitler's Inner Circle (Anthony Read/ W.W. Norton/ 2004)

甘地
Gandhi

時代	公元1893-1948年
地域	印度（英屬）
製作	英國／1982／188分鐘
導演	Richard Attenborough
編劇	John Briley
演員	Ben Kingsley/ Rohini Hattangadi/ Roshan Seth/ Alyque Padamsee

甘地傳

印巴衝突溯源：巴基斯坦人如何看《甘地》？

　　25年前，一部難得以印度人為主角的電影，囊括奧斯卡八項大獎，不但令電影成為經典，也讓主人翁進一步顯得神聖不可侵犯，這就是大名鼎鼎的《甘地》。甘地個人的高尚品格是毋容置疑的，在道德層面而言，他的標準無論是否有點造作，似乎都是正常人類難以逾越的高峰。但經過25年忽冷忽熱的印巴衝突，再回看當年經典，我們成熟了，不再天真和傻的現代觀眾，不得不問一堆煞風景的問題：這類電影〔以及那些印度本土製作的《我的父親甘地》（*Gandhi, My Father*）一類樣板戲〕是否對甘地的神化有點過了頭？究竟甘地留給當代印度的真正遺產是什麼？假如我們代入巴基斯坦民族主義者的心態重溫《甘地》，當能追蹤到這位印度新神和整段近代南亞史背後的人造痕跡。

國父真納淪為跳樑小丑

　　《甘地》最教人意外的，是它完全以負面方式刻劃巴基斯坦國父真納（Muhammad Ali Jinnah），讓他和印度「聖雄」甘地成為強烈對比。真納是20世紀初的印度穆斯林聯盟領袖，他在電影的功能就是不斷搞分裂、添煩添亂，面對甘地委曲求全的讓步顯得冷漠無情，而且個人修養欠奉，又聲言不惜流血也要建立巴基斯坦國，卻沒有解釋為什麼印、巴一定要分治，讓觀眾以為他只是為了個人野心而「分裂祖國」。加上真納天生瘦削，臨終時形同骷髏，電影亦刻意強化這視覺效果，令他看來更是一片陰森。相反，甘地經常袒胸露背招搖過市，在藝術加工下就顯得陽剛、光明正大。

　　其實真納出道初期，原本堅定支持印度統一，曾信奉今天已沒有市場的「大印度民族主義」，甚至教導穆斯林不要老是顧及私利、中了英國人分而治之的圈套，「否則就會讓我們的印度教朋友瞧不起」。他的成長背景，比甘地更多元化，既有伊斯蘭教和印度教的祖先，又曾入讀伊斯蘭教和基督教的學校，並非所謂基本教義派，反而曾是印度教和伊斯蘭教團結的象徵，早期關於他的傳奇就是如此定調。甘地和真納都是英國培訓的律師，曾在英國本土當學徒。甘地愛搞絕食抗爭，一生三次坐牢、十五次公開絕食（私下的絕食鍛煉遠不止此數）；真納則著重議會民主賦予的和平演變和憲法論爭，後者自然較合英國人脾胃。然而，要抬高甘地，是毋須貶低真納的。如此反襯，穆斯林當何所感？

　　無疑，在「分而治之」宏觀策略和個人因素共同發酵下，英國人大力扶植原屬國大黨（Indian National Congress）領袖的真納

組黨，抗衡開始「印度教化」的國大黨，真納開始改而主張「兩國論」，出現了《甘地》渲染的針鋒相對局面。但自始至終，真納的出發點都是維護國內少數派利益，而不是向多數派奪權，兩者是十分不同的。從激進巴基斯坦人的角度看，當年印度教徒壓迫少數派穆斯林的勢態越來越明顯，真納始終拒絕破壞印度教的內部穩定，不願挑起人家的內部衝突，也不願利用英國勢力打壓甘地，已算是相當屈從，這也令真納一度因為被激進穆斯林排擠，被迫流亡英國。

印巴分裂的責任，在印方還是巴方？

甘地帶頭在國大黨鼓吹使用印度語、搞去英國化，從而令印度教徒和穆斯林失去溝通的橋樑，在真納等人看來，才是印、巴分裂的主因，也是他在1920年退出國大黨的主因。真納曾提出著名的「真納十四點」，希望印、巴成為一個聯邦，可是被雙方激進派系否決，他維持統一的努力，在《甘地》完全見不到。巴基斯坦獨立後，雖然長期出現軍人獨裁政府，但真納的理念其實和甘地一樣，都是以非暴力為基礎的，他對民主議會的投入，似乎亦遠超甘地，因此他得到不少印度人的衷心尊敬，其中包括教人意想不到的民族主義政黨人民黨的領袖、曾任印度總理的瓦巴依（Atal Bihari Vajpayee）。

巴基斯坦建國後不久，真納就因肺結核兼肺癌併發症病逝，巴國不能繼承真納的遺產，誠屬不幸，但印度何嘗能繼承甘地真正的遺產？時至今日，真納的象徵意義已超越巴基斯坦本土的地理侷限，成了穆斯林世界一尊能和現代民主制度調和的宗教偶像，他在巴基斯坦的超然地位，更勝甘地在印度的地位。畢竟，任何巴國黨派都會掛真納像，但印度潛意識「去甘地化」的政客卻為數不少。假如《甘地》

在911後重拍，在講求政治正確的今天，把這樣的國父級歷史人物醜化，仍能成為「經典」，是不可想像的。

「非暴力不合作運動」的暴力因子

《甘地》強調甘地的非暴力不合作運動（Satyagraha），側重其理性色彩，例如不斷講述甘地勸說印度教徒不要以牙還牙，在談及其理論基礎時，主要集中於公民抗命（Civil Disobedience，或稱「公民不服從」）這概念的關係，卻忽略了這理論的其他神祕色彩。例如甘地提倡以素食來落實非暴力，是因為他認為英國人的侵略性都是食肉得來的，這樣的「推論」，和將同性戀歸咎英國殖民主義的辛巴威獨裁總統穆加比一模一樣（參見本系列第三冊《雙面翻譯》）。

英王喬治五世訪問印度期間，甘地號召人民不理會、不反抗，大概是印度不合作運動最風光的其中一頁了。問題是，甘地的非暴力運動，同時由兩個不同概念組成，他不斷強調要「主動出擊」以弘揚「非暴力」，而不是坐以待斃的、懦弱的被動式抗議。但這兩個綱領的並存，在現實世界是矛盾重重的。甘地鼓動群眾挑戰英國殖民政府權威，基本上是典型的左翼社運手法。正如其他殖民體系的社運，主動出擊往往伴隨著當局的鎮壓，即使搞手（編按：指組織者、召集者）勸籲支持者冷靜、理性，都總會得到敵我雙方的暴力回應；就是被壓迫的一方毫不使用暴力，任由當局武力鎮壓，過程還是會大量流血。只要起事一方群龍無首，或被政府拘捕主要領袖，像1942年甘地搞電影講述的「退出印度運動」一樣，肯定死傷枕藉。畢竟非暴力、不抵抗運動的知識產權並非屬於甘地一人，哈佛大學教授夏普（Gene Sharp）就出版了《政治策略家甘地》（*Gandhi as a Political*

Strategist）、《非暴力運動的政治》（*The Politics of Nonviolent Action*）等書，講述史上的同類非暴力不抵抗案例，由美國獨立戰爭到非洲黑奴都出現過不少，它們最後大都不是獨立的存在，反而與戰爭或暴力並存。

因此，在網路發表了大量「甘地學」文章的新聞工作者史伯特（Mark Shepard），在《甘地與他的迷思》（*Mahatma Gandhi and His Myths*）這短篇作品中，大膽批評甘地的非暴力運動，指它客觀地滋生了暴力因子，加強了南亞次大陸不同群體之間的仇恨。1947年的印、巴分治和及後的人口強迫轉移，共造成約五十萬人死亡，部份正是源自這種間接誕生的暴力因子。在當時氣氛下，印、巴雙方領袖越是強調非暴力，群眾卻越是有流血的準備，越是相信那些口講非暴力的領袖，只是為日後的暴力推卸責任。甘地本人固然是殉道者，但那五十萬人何嘗不是？有趣的是，這與內地民族主義領袖、被視為「憤青共主」的王小東所見略同，認為甘地的不合作運動是20世紀最大「誤會」之一。儘管如此說詞明顯是用來借古諷今，叫中國人「丟低（編按：指放下）幻想」，不要相信什麼和平崛起。事實上，印度獨立主要確是因二次大戰適時出現、而德日美等國先後向倫敦殖民總部施壓的結果，並非「非暴力、不抵抗」策略的直接功勞，何況甘地的所有繼任人亦不再高舉同一面旗幟，可見運動無論對當時和後世，都不一定有具體影響。今天再和巴基斯坦人談印度的「非暴力」或任何和談嘗試，他們多認為這又是印度宣傳部門的騙局，這個「又」，更是可圈可點了。

國旗上的紡車，掩飾窮兵黷武

甘地最著名的行為除了絕食、坐牢和進行食鹽長征，就是在簡陋小屋內紡紗，作為捍衛印度傳統工業、抵抗外來經濟剝削的象徵，這也成為今天印度國旗上正中部份的圖騰。蔣介石訪問印度時，和甘地話不投機，全靠演技出色的夫人宋美齡「執生」（編按：臨機應變），懂得投其所好陪甘地玩紡紗機，才完成了外交基本禮儀。《甘地》如實反映了紡紗、長征的畫面，卻沒有交待甘地紡紗背後的整套哲學思想，原來是要印度人回歸小國寡民、小農社會的簡樸形態，並拒絕接受高科技。可以想像，這套理念即使在當時也沒有多少市場，連被視為甘地接班人、在電影中尊稱他為「爸爸」的尼赫魯（Jawaharlal Nehru）等人，背後也對甘地的理想主義相當不以為然，除了那套紡紗機成了印度民族主義象徵至今，才算勉強成了保育對象。

印度獨立後，小農社會的理念反而進一步趨於崩潰，甘地的繼任人紛紛追求大國崛起夢，除了搞核彈，更多次和鄰國交戰，吞併了小國錫金，到了近年上臺的狂熱民族主義者手中，這個夢發得更加熾熱。在巴基斯坦人看來，甘地帶紡車和羊群到倫敦參加圓桌會議，在會議中席地半裸打坐祈禱，無視基本的社交禮儀，只是矯情的宣傳，形象和帶著帳幕訪問歐盟的利比亞領袖格達費（Muammar Mohammed Abu Minyar Gaddafi）一樣怪誕，無論背後的理念多麼崇高，也是一種虛偽的掩飾。

穆斯林最不忿明明自己處於弱小的一方，對方卻老是硬銷和平，以退讓形象爭取國際支持，加上印度享有百萬富翁遊戲題目「誰是全球最大民主國家」的標準答案，以至依然有西方人以為印度主流

社會接受甘地的簡約思想，只是不堪鄰國（包括巴基斯坦和中國）挑釁，才「被迫」武裝自衛。既然甘地的一切理念業已被主流印度菁英放棄，但新德里政府還在不斷建構甘地的神話，來爭取軟權力的資本，近年甚至打算在海外成立「甘地學院」，以和中國的孔子學院比拼，巴基斯坦人怎會不認為這是對歷史的取巧？

由性雄到聖雄：甘地神祕主義為印度教原教旨鋪路？

《甘地》既然要樹立甘地的高大形象，他極富個人風格的「異常」一面，就自然被按下不表，令電影失去不少應有的趣味。其實無論根據哪種東西方準則，甘地都可以是一個十足十的怪人。例如他自招年輕時性慾旺盛，卻相信個人肉體層面的禁慾和哲學層面的不合作運動，原來具有「精神上的共性」，禁慾也能提煉人體的精華來修行，加上因為忙著做愛而不能見父親最後一面而深感內疚，所以在37歲時發誓謝絕性交，以作為為政治鬥爭的第一步，甚至不惜以羊奶取代牛奶為飲料降慾，更有邀請少女一起裸睡來訓練「不洩」自制力的創舉。筆者曾邀請一位研究印度教的學者在廣播節目介紹甘地，得到的結論是「性雄」和「聖雄」，可以只是一線之差。

甘地的思考體系相當繁雜，幾乎是南亞信仰的大雜燴，例如他又信奉天譴論，曾教導國民地震是梵天對印度教輕視賤民的懲罰，所以他幾乎年年絕食，既是為了抗爭，更是為了感動天穹。這類思想揉合了耆那教、佛教和印度教等不同教義，對西化菁英來說，自然荒誕不經，但對被稱為印度教原教旨政黨的人民黨而言，接受西化教育的甘地則是不夠正宗、向現代和西方妥協過多。甘地既然開啟了回歸印度文化的大門，自己的思想卻不能為正宗印度教徒所接受，客觀上，

就為極端的印度教原教旨主義興起鋪平道路。

人民黨領袖瓦巴依在九十年代當選印度總理，靜靜地推行「去甘地化」策略，例如把甘地的背景和菁英主義拿來批判，宣傳他的政綱由宗教融合到自製食鹽都是空想，鼓吹的抗爭手段對貧苦大眾實在犧牲太大，他自己卻衣食無憂，而且所屬形象需要大量資源建構（專門養羊供他煉奶禁慾就耗費不少），「算不上人民的一員」。印度教政客一度希望以羅賓漢式的獨立英雄、或那些功能和玄學大師麥玲玲不相伯仲的當代印度教預言大師，取代甘地的聖壇地位，而且剛才已說過，瓦巴依還是賞識甘地的對手真納的。人民黨設定的課程改為強調灌輸正宗的印度教思想，演繹絕對符合賓拉登或布希式「基本教義」、逐字逐句演繹經文的宗旨。由於教義以牛為神聖，說牠可循環再造，上任政府甚至在全國各地廣設「聖牛研究室」，考證印度教聖牛的製成品（例如牛糞肥皂）對科學研究的創新功效，對此英國記者盧斯（Edward Luce）著的《不顧諸神：現代印度的奇怪崛起》（*In Spite of the Gods: The Strange Rise of Modern India*）有第一手描述。

假如說甘地是律己極嚴的苦行僧、哲學家，巴基斯坦人是認同的；但說他對現實政治有莫大的正面貢獻，或他屬於今天這個金磚四國之一的印度，不少人就不敢苟同，甚至連眾多面對現實的印度人和奧修（Osho）一類印度流行文化旗手也不好意思苟同，只認為甘地是經過精心包裝的疑似聖人。我們都知道一句諺語：鄉中無先知，僕中無偉人，好像連《聖經》也有這樣提過，民間英語的說法就是「熟悉會讓人輕視」，Familiarity Breeds Contempt。最熟悉甘地的印度人，是不會把他當神來看待的，不過到了鄉外、僕外的西方，就不同了，因為甘地已變成一個遙遠的概念，《甘地》已成了經典。巴基斯坦這時才宣傳「真納精神」為普世價值，在1998年才贊助製作一

齣國際社會不甚重視的電影《真納傳》（*Jinnah*），卻苦求要「逆轉勝」，未免後知後覺得太晚了。

小資訊

延伸影劇

《我的父親甘地》（*Gandhi, My Father*）（印度／ 2007）
《真納傳》（*Jinnah*）（英國／ 1998）

延伸閱讀

Indian Critiques of Gandhi (Harold Coward Ed/ State University of New York Press/ 2003)

Mahatma Gandhi and His Myths: Civil Disobedience, Nonviolence, and Satyagraha in the Real World (Mark Shepard/ Shepard Publications/ 2002)

Jinnah, Pakistan and Islamic Identity: The Search for Saladin (Akbar Ahmed/ Routledge/ 1997)

時代　公元1934-1952年
地域　阿根廷
製作　美國／1996／134分鐘
導演　Alan Parker
編劇　Tim Rice/ Alan Parker/ Andrew Lloyd Webber/ Oliver Stone
演員　Madonna/ Jonathan Pryce/ Antonio Banderas

Evita

阿根廷，別為我哭泣

貝隆夫人〔音樂片〕

裴隆夫人的盜版與翻版：封建偶像還是人民英雄？

　　自從音樂劇電影《阿根廷，別為我哭泣》1996年上映後，阿根廷國母裴隆夫人（Eva Peron）流傳後世的形象，已變成和片中主角瑪丹娜（Madonna Louise Ciccone）一模一樣（瑪丹娜對此自然相當受用）。其實早在同名歌舞劇出現的1976年，「Evita」的名字，已被嚴重符號化；再追溯至裴隆夫人去世的1952年，她留給子民的遺產，同樣是那份難以具體化的情感。把政治人物的複雜生平拍成電影，經常吃力不討好，將之改編為內容進一步簡化的音樂劇，更難免讓主角剩下套版形象供後人膜拜或仇恨。

　　然而，這過份簡化的效果在裴隆夫人身上出現，卻偏偏天衣無縫，因為她留給阿根廷人民的最大遺產，確是一堆可供後人因應不同需要來重構的形象，而不是她本人忽左忽右、半真半假的意識形態。有鑑於此，這部有著名左翼電影人奧利佛‧史東（Oliver Stone）參與的歷史音樂片，並沒有硬銷什麼理念，只希望繼續凝固裴隆夫人的

既定形象和明星效應，讓有意成為「新裴隆夫人」的凡人得到通識教材，學會如何同時成為右翼的封建偶像和左翼的人民英雄。但模仿這形象的後來者，又有何結局？裴隆夫人去世後，先後有三具形象相同的女性胴體君臨布宜諾斯艾利斯，都要延續裴隆夫人的傳奇，這可作為電影後傳一併閱讀。

第二裴隆夫人情陷右翼占卜師

　　首先被複製的是「第二裴隆夫人」。2007年1月，新聞赫然報導「裴隆夫人被捕」，這不是死人復活、鞭屍，而是指胡安・裴隆（Juan Peron）在妻子死後再娶的第三任夫人伊莎貝（Isabel Peron）。表面上，伊莎貝的個人經歷，確實和瑪丹娜化的第二任夫人Evita類似：同樣出身自低下階層、同樣從事娛樂事業、同樣因美貌得裴隆賞識、同樣夫唱婦隨染指政治，當裴隆在流亡二十年後的1973年獲邀回國復辟，第二裴隆夫人伊莎貝還做到正牌裴隆夫人Evita做不到的事，即獲丈夫提名為副總統。裴隆翌年在任內病故，伊莎貝即以副總統扶正為總統，更成為阿根廷歷史上首位女元首。裴隆選擇了她，隨了為解決生理需要，也刻意希望她能填補Evita死後的位置，希望再結成一對夢幻組合，讓習慣了雙雙對對的國民容易適應。伊莎貝也十分努力地希望演好自己的角色，甚至連髮型也整理得和舊裴隆夫人一模一樣，刻意加強自己的高貴感，可惜始終不得民心，還慘被嘲笑為東施效顰，結果在位兩年，就被丈夫昔日的部屬轟下臺。

　　第二裴隆夫人不得民心的最大原因，和舊夫人得民心一樣，都是源自形象問題。例如她寵信一名占卜師，不但逼丈夫委任他為私人祕書，在自己獨立執政時更將「大師」變成部長，負責統領祕密警

察，令軍隊大感不滿，也令這個天主教國家的民眾感到不成體統。由此可見當寡婦遇上占卜、風水，無論在香港還是阿根廷，無論是富婆還是女總統，蠢事往往一發不可收拾。但更深層的原因，還在於伊莎貝沒有得到丈夫「裴隆主義」（Peronism）的真傳。裴隆主義被當代學者視為民粹主義典型，裴隆夫婦加強中央集權、取締反對派、組織祕密警察、以國家領導經濟的強硬作風，都頗為法西斯。不少納粹份子隱姓埋名的地方，首選就是裴隆治下的阿根廷，甚至有說希特勒沒有死，只是接受了阿根廷提供的假身份一條龍服務云云。

裴隆首次下臺後，長期住在西班牙，也是因為和獨裁者佛朗哥關係極好。雖然如此，但因為Evita的平民色彩，和不斷在國內派糖的舉措（有說資源都是通過非法挪用國際社會援助而來），令他們的政府滲入了一些左傾社會福利元素，裴隆主義在拉丁美洲才被當成是左，但在歐洲始終被視為「納粹餘孽」。Evita的最大貢獻，就是局部統一了左右兩派的群眾基礎，同時得到軍方和貧民擁護，局部犧牲的是資本家和地主利益。伊莎貝卻不懂左右逢源，公然以純右傾姿態治國，她那名占卜師也是惹人反感的大右派，結果兩面不討好，一方面引發左翼工會大罷工，令經濟一團糟，另一方面她自己又成了軍方傀儡，卻依然被認為不夠強硬。情況逐漸失控時，伊莎貝參與了智利獨裁者皮諾契特（Augusto Pinochet）領導的拉丁美洲反共大聯盟，估計直接下令槍決的異己人數達一千，讓軍方權力大幅膨脹，埋下福克蘭戰爭的伏筆。上述「右翼恐怖主義」管治，令伊莎貝終於在下臺二十多年後被法庭翻舊賬傳召。新舊夫人對比，可見美貌與智慧並重，並非容易。

超越左右的木乃伊屍遊記

伊莎貝被當成西貝貨（編按：指假貨、贗品），阿根廷人又依然掛念裴隆夫人，需要超越左右的宏觀視野，怎辦？《阿根廷，別為我哭泣》的Evita雖然一死了事，其實我們若要親眼觀看她的容顏還有機會，因為正牌裴隆夫人死後被製成乾屍，保存得極好（大概比毛主席的蠟像好得多），這全靠當時阿根廷有全球首屈一指的木乃伊專家。把國母製成木乃伊的命令，是裴隆直接下達的，因為他心知通過再婚再下一城去拉高民望的方式，乃可遇不可求，因而留有一手，希望在複製活人之餘，也要將Evita製成標本、公開展覽，大興土木為她建造紀念堂、「自由神像」，來延續不朽神話，不過工程未及建成，自己就被推翻了。裴隆在1955年下臺後，正牌裴隆夫人的木乃伊就被政府禁止展出，但政敵也不敢毀壞，唯有送她到義大利下葬。史載屍體被運到義大利前，曾被政敵割下耳朵和指頭，來驗證這是否只是蠟像；又有傳一名運送木乃伊的士兵受不住裴隆夫人的絕世容顏（她死時才33歲），和屍體發生了親密行為。二十年後，裴隆回國，Evita的靈柩也被重新挖出來送回國，開棺後，被發現全身上下居然栩栩如生，堪稱真正的豔屍。

裴隆病逝時，大權在握的伊莎貝知道自己取代不了Evita的地位，卻又需要她的精神遺產來撫慰窮人，毅然決定承受女人的最痛，吩咐把大老婆的木乃伊抬出來，化好妝，讓國民一併瞻仰裴隆夫婦。那時候，距離裴隆夫人之死已22年，但從教堂兩具並列的遺體所見，群眾要是不知情，就不可能看出這對夫婦早已時空永隔，還會以為兩人都是剛離世。如此氣氛，正如小說《聖裴隆夫人》（*Santa Evita*）

記述，像死人忽然活回來，其實相當詭異。此後，阿根廷政府下令將裴隆夫婦遺體埋在深處，彷彿怕木乃伊借屍還魂，也似是怕裴隆夫人復起於地上，會障礙萬眾期待的新裴隆夫人出現。

千呼萬喚，在2007年「新裴隆夫人」果然面世了，她就是民選上臺的阿根廷新總統克里斯蒂娜（Christina Fernandez de Kirchner），即前任總統基西納（Nestor Kirchner）的夫人。表面上，除了同樣身為女性、同樣有一個總統丈夫，Christina和Evita可謂風馬牛不相及。但只要我們調節時代背景，兩人倒有不少為人忽略的共通點，足以讓我們深入了解阿根廷政治，何況克里斯蒂娜的包裝是幕後spin-doctor（編按：即政治公關、政治化妝師）精心打造的，也不可能沒有參考1996年那齣經典電影。

「律師歌女化」的新裴隆夫人

正牌裴隆夫人出身低下階層，以歌女身份和造型馳名，私生活多姿多彩，容易感染同一階層的大眾。但這年代要感染大眾，再也毋須出身於同一階層，反而不少窮人都愛懂得曝光的專業人士，並以之作為社會上升階梯的榜樣。在基層議會選舉，不少越是草根的選區越愛選醫生、律師，就是例子。克里斯蒂娜不但是執業律師，在國內還被稱為「母企鵝」，她的前總統丈夫則有「企鵝」之稱，因為企鵝不但是他倆家鄉的特產，更是南美最出風頭的高貴動物。「母企鵝」擔任國會議員以來擅長搶鏡，她在議會怒拍桌子的畫面不但比裴隆夫人生動，甚至讓人想起動作浮誇、在聯合國公然脫鞋拍桌子的前蘇聯領袖赫魯雪夫（Nikita Sergeyevich Khrushchev），而這類看似過火的行為，在草根眼中往往是敢言的表現。律師身份似乎和裴隆夫人的歌女

不可同日而語，但在南美，正義律師和貧苦歌女都有一個共同形象，就是作為挑戰大企業的代言人。也許正因如此，克里斯蒂娜讀書時就加入學校的裴隆派組織，自稱和裴隆夫人一樣了解貧苦大眾，選民也期望她和裴隆夫人（的形象）一樣，能超然於大企業之外。

克里斯蒂那的另一「裴隆夫人化」特徵，自然是那電影明星般的裝扮。正牌裴隆夫人出身演藝界，在各級場所浮沉多年，自然有相當的時裝觸角，經權貴和電影包裝後，更迅速成了表面上雍容華貴、但必要時又可以放浪形骸的「性格國母」，這樣的組合要拿捏好分寸是十分困難的，裴隆夫人在沒有網路的時代勉強能做到，但到了今天會否原形畢露，已是難說，起碼經歷相若的瑪丹娜就遠遠做不到。

克里斯蒂娜生長在網路年代，打扮比前輩更悉心，從政以來，堅持效法菲律賓馬可斯夫人伊美黛一日換一雙鞋加四套衣服的作風，天天帶上19世紀貴婦才鍾情的紅色貝雷帽開會，儘管造型已成了古董，但也創出了個人風格。她和裴隆夫人一樣，希望民眾知道自己有很開放、很狂野、很親和的一面，發放了大量片段在Youtube流傳，在不少片段中，她更以三點式泳衣或超短裙造型出現，可見她知道沒有什麼可以在今天掩飾，倒不如自我引爆，以真性情示人。為顯示自己急市民所急、明白民間疾苦，她公開表示不介意去整容，須知整容是拉美經濟支柱之一，但始終難登大雅。女總統如此表態、更盛傳早已身先士卒整了多遍作實驗，終於得到親民、率性、有承擔、有性格等美譽，起碼網上口碑甚佳。

世上還可能出現「完全左派」嗎？

　　當然，形象不能掩蓋政績，我們不能單憑形象說她「像」還是「不像」，重要的是克里斯蒂娜同時也有意繼承裴隆夫人表面上能整合左右的遺產。裴隆夫人以「人民王后」的形象出現，但近年不少學者說她的福利政策只是「偽福利」，派糖的承諾大半沒有兌現，只是包裝，卻已足以撫平左派，又能向右派交代。克里斯蒂娜也是一樣，在丈夫當權期間，她就是最高顧問，二人其實早在共同執政，他們聲稱要配合左翼思潮，向國際貨幣基金組織（International Monetary Fund，IMF）開戰，實際上卻只是通過「篤數」來解決貧富懸殊。經濟分析員大都相信，阿根廷近年的真正通膨率，起碼是官方數字的數倍，這對夫妻檔以行政手段控制物價帶來的經濟繁榮只是假像，負責剝削的人繼續剝削、被剝削的人繼續被剝削，反映他們和裴隆夫婦一樣，沒有打算衝擊既得利益階層。

　　相對而言，前總統基西納還要左傾一點，克里斯蒂娜則明確透露希望和美國、IMF有更多「對話」，打算比丈夫的定位更偏向中間，更著重國內局勢要保持鐵腕式穩定。難怪她的包裝需要那麼多綽頭（編按：指噱頭），去顯得自己彷彿那麼地左。說到底，全球經濟體系到了今天，可以大規模改變的空間已不多，無論姿態是多麼左或多麼右，個人或政黨推倒重來的能力十分有限，形象和實質往往是兩碼子事、甚至可以互補地相反，克里斯蒂娜明白這些，難道還不算懂得裴隆夫人成功之道的神髓？

拉美偽王朝有社會功能

當然，克里斯蒂娜成為阿根廷首位民選女總統（伊莎貝‧裴隆只是以副總統扶正），全賴丈夫在民望高企時放棄連任，令不少人相信這和當年的裴隆一樣，都在悉心部署一個「夫妻王朝」。昔日裴隆可以連選連任，今日阿根廷修憲後已不可能，建立「夫妻王朝」也要更費煞思量。根據最新版本的阿根廷憲法，總統可以連任一次，基西納卻選擇在任滿後一次也不連任，說不定是在實驗一個政權輪替的修正模型：只要選民支持，夫婦就可輪流做莊——在妻子任期屆滿，丈夫可以再出來競選，到了下屆，女方又可捲土重來——這樣，他們就能以共同執政的心態擔任四屆總統，比丈夫任滿八年才讓妻子接班，看似更能培養家族勢力。無論上述狂想會否出現〔還有什麼比俄羅斯總統普丁（Vladimir Putin）任滿後改任總理更狂〕，夫妻檔的妻子出選，比一個女人獨自出來單挑，似乎更符合拉美天主教世界的期望，因為這畢竟在提升女權的同時，也微妙地保留了家庭價值。假如裴隆夫人沒有了裴隆，就變得和一般女政客無疑；儘管伊莎貝被推翻是因為個人無能，但也要怨缺少了另一半而不能散發夫妻檔的魅力。

基西納家族能否建立裴隆式王朝，目前言之尚早，但這兩個案例，加上尼加拉瓜的女總統查莫羅夫人（Violeta Chamorro）等先例，已足以反映拉美人民有渴望王朝的奇怪心理。也許這是因為他們的前宗主國西班牙曾是大帝國，在拉美遺下的建築頗有全球帝國視野，當地人在耳濡目染下，有渴望一見王室的潛意識，起碼對君主制感到好奇。這心態和我們近年對中國封建王朝的追捧，是一樣的。

不少拉美國家確曾出現國王，但一律慘敗收場，例子包括墨西

哥的第一、第二帝國和海地的第一、第二、第三帝國，都是一代告終，最成功的要算巴西的第一、第二帝國，也不過兩代腰斬。裴隆夫人在五十年代平地冒起，訪問歐洲期間掀起旋風，出入歐陸各大王室國宴時豔光四射，其實就是填補了拉美王室的空白。阿根廷人至今對她懷念，也含有對「偽王朝」的寄託和追憶，這潛意識並非不能在《阿根廷，別為我哭泣》中察覺。反過來看，曾在電影無厘頭短暫出場的切‧格瓦拉，就不會被如此塑造了。

小資訊

延伸影劇

《艾薇塔》（*Evita*）[舞臺劇]（英國／1976）
《*Evita Peron*》（美國／1981）

延伸閱讀

Evita: The Real Life of Eva Peron (Nicholas Fraser and Marysa Navarro/ W.W. Norton & Company/ 1996)
Santa Evita (Tomas Eloy Martinez/ Vintage/ 1997)

平行時空002　PF0256

國際政治夢工場：
看電影學國際關係vol. II

作　　者	沈旭暉
責任編輯	尹懷君
圖文排版	蔡忠翰
封面設計	蔡瑋筠

出版策劃	GLOs
法律顧問	毛國樑　律師
製作發行	秀威資訊科技股份有限公司
	114 台北市內湖區瑞光路76巷65號1樓
	電話：+886-2-2796-3638　傳真：+886-2-2796-1377
	服務信箱：service@showwe.tw
	http://www.showwe.com.tw
郵政劃撥	19563868　戶名：秀威資訊科技股份有限公司
展售門市	三民書局【復北店】
	104 台北市中山區復興北路386號
	電話：+886-2-2500-6600
網路訂購	秀威網路書店：http://www.bodbooks.com.tw

出版日期	2021年1月　BOD一版
定　　價	380元

Printed in Taiwan

讀者回函卡

國家圖書館出版品預行編目

國際政治夢工場：看電影學國際關係 / 沈旭暉
著. -- 一版. -- 臺北市：GLOs, 2021.01
　　冊；　公分. -- (平行時空；1-5)
BOD版
ISBN 978-986-06037-0-5(第1冊：平裝). --
ISBN 978-986-06037-1-2(第2冊：平裝). --
ISBN 978-986-06037-2-9(第3冊：平裝). --
ISBN 978-986-06037-3-6(第4冊：平裝). --
ISBN 978-986-06037-4-3(第5冊：平裝). --
ISBN 978-986-06037-5-0(全套：平裝)

1.電影 2.影評

987.013　　　　　　　　　　109022227